前衛吉他

GUITAR

CONTEMPORARY GUITAR

自序。

回想起大約十五年前，對於一個剛考上第一志願高中的青少年，決心把吉他當作生涯中重要的伴侶，而不是想當醫生、律師，您一定覺得他瘋了，加上在那個當時幾乎沒有任何教學資源的南台灣，學習吉他所受到的阻礙，只能用「事倍功半」來形容了，一直到後來從事教學的工作，所期望的也就是幫助後學們不必像以前的我一樣摸索，這也是寫這本教材的初衷。

　　很慶幸的是在這十幾年的努力下，我的家人從最開始消極的態度漸漸轉為支持，甚至不反對我辭去當時穩定的工作毅然決然地赴美進修，一直到前陣子的高中同學會，面對一堆竹科工程師，我終於感覺到「彈吉他」也是可以和人們心目中的好工作畫上等號的。

　　在美國的期間學習到許多新的音樂觀念與想法，也更接觸到各種正統的樂風，感謝潘尚文老師讓我有機會將這些所學與經驗分享給華人世界的吉他同好們。最後也感謝我的父親母親對我的支持，也感謝MI老師Bruce Buckingham、Chas Grasamke、Dave Hill、Daniel Gilbert等對我的指導與鼓勵，謝謝！

作者簡介

劉旭明

高雄中學

中原大學土木工程系

中華民國空軍樂隊

美國MI（Musicians Institute）音樂學院G.I.T.

目前從事吉他教學、演奏、唱片製作、錄音以及音樂作家

E-mail：sheming0211@yahoo.com.tw

個人網站 http://www.sheming.url.tw

　　　　http://sheming.3cc.cc

目 錄。

單元1： FOUNDATION

010　第一章　Rhythm Study
018　第二章　開放式和弦
026　第三章　移動式和弦
032　第四章　音階與琶音
056　第五章　捶音與勾音
060　第六章　滑音
062　第七章　推弦
066　第八章　自然泛音
068　第九章　音級與順階和弦
070　第十章　對調性的正確觀念
070　第十一章　大調與小調
072　第十二章　如何由已知和弦找出調性
074　第十三章　如何由已知旋律找出調性
075　第十四章　和弦推算
084　第十五章　如何由已知和弦進行即興演奏
088　第十六章　調式音階

單元2： ROCK/METAL

106　第一章　Rock Rhythm Guitar
133　第二章　Rock Solo Technique

單元3： FUNK

146　第一章　基本技巧
148　第二章　Classic Funk
153　第三章　Hip Hop的Funk
154　第四章　流行音樂的Funk

CONTENTS

單元4：BLUES

166　第一章　藍調的和弦型態
168　第二章　藍調的節奏
176　第三章　藍調的旋律
188　第四章　藍調的表情
190　第五章　Minor Blues
191　第六章　Slow Blues
193　第七章　Jump Blues
194　第八章　Blues 12 Bar Progression Analyzes

單元5：JAZZ

9　第一章　常見的Jazz和弦進行
1　第二章　七和弦Voicing
3　第三章　C Major II-V-I Voicing
5　第四章　G minor II-V-I Voicing
7　第五章　常用的Jazz Chord
3　第六章　Secondary Dominant
4　第七章　Tritone Substitute
6　第八章　Diatonic Arpeggio Substitution

220　第九章　多調和弦
221　第十章　Jazz Rhythm
222　第十一章　Key Center
224　第十二章　Chord Tone
228　第十三章　Chord Tone Licks
230　第十四章　Chord Scale
231　第十五章　變化音階
233　第十六章　Jazz Licks

附錄

244　附錄一
246　附錄二
248　附錄三

第 **1** 單 元

111

第一章/ Rhythm Study

第二章/ 開放式和弦

第三章/ 移動式和弦

第四章/ 音階與琶音

第五章/ 捶音與勾音

第六章/ 滑音

第七章/ 推弦

第八章/ 自然泛音

第九章/ 音級與順階和弦

第十章/ 對調性的正確觀念

FOUNDATION

第十一章/ 大調與小調

第十二章/ 如何由已知和弦找出調性

第十三章/ 如何由已知旋律找出調性

第十四章/ 和弦推算

第十五章/ 如何由已知和弦進行即興演奏

第十六章/ 調式音階

　　這個單元有許多部分，是建立我們正確的基本彈奏技術與觀念，從最簡單的音階都可能與我們以往有的觀念有所出入，所以不要略過任何一個部分，把基礎建立紮實，是日後彈奏各種樂風的最大利器。

第一章：Rhythm Study

　　FOUNDATION的第一個部分是RHYTHM STUDY，這些由簡到繁的節奏是我們彈奏都會常用到的，務必要練習到至少四分音符100的速度下可以很順暢的視奏。

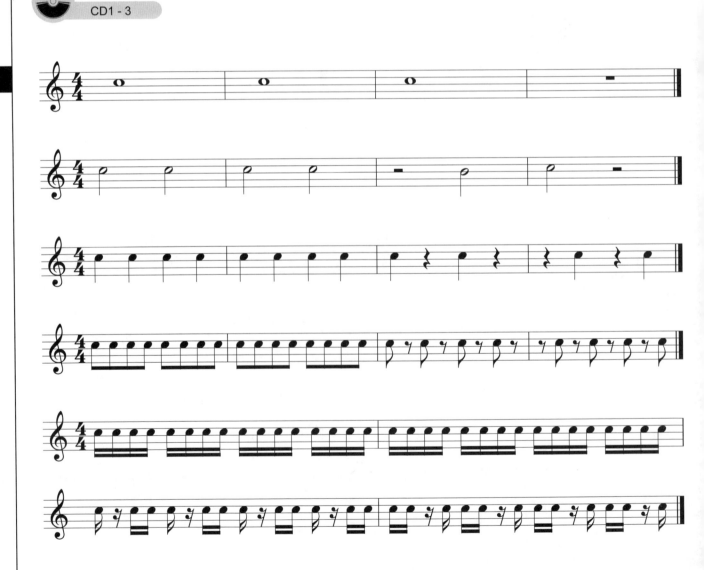

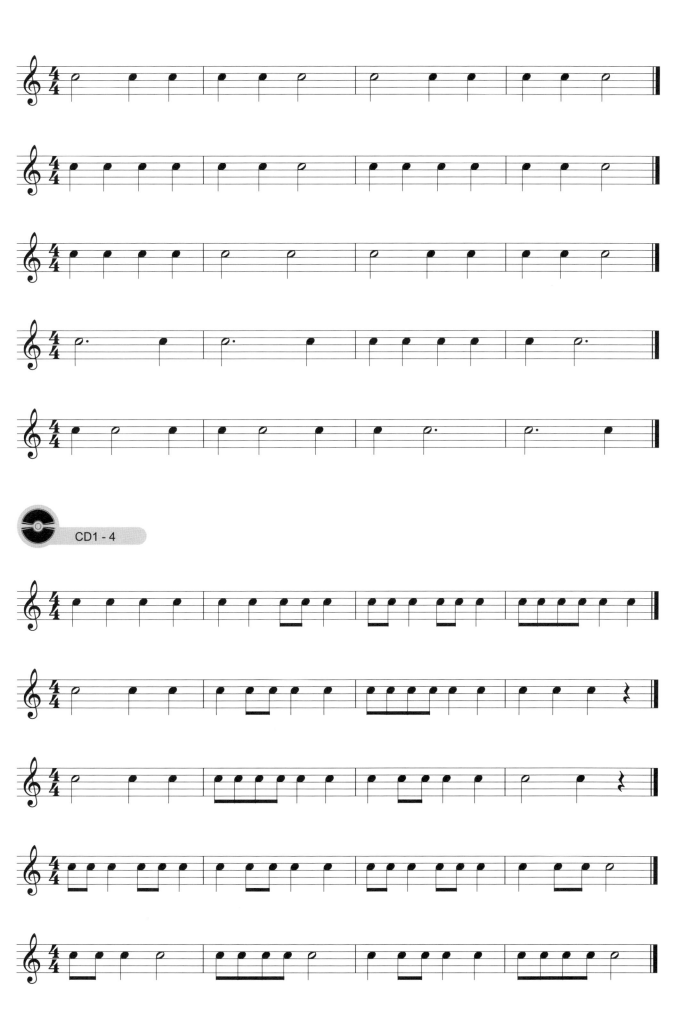

CD1 - 4

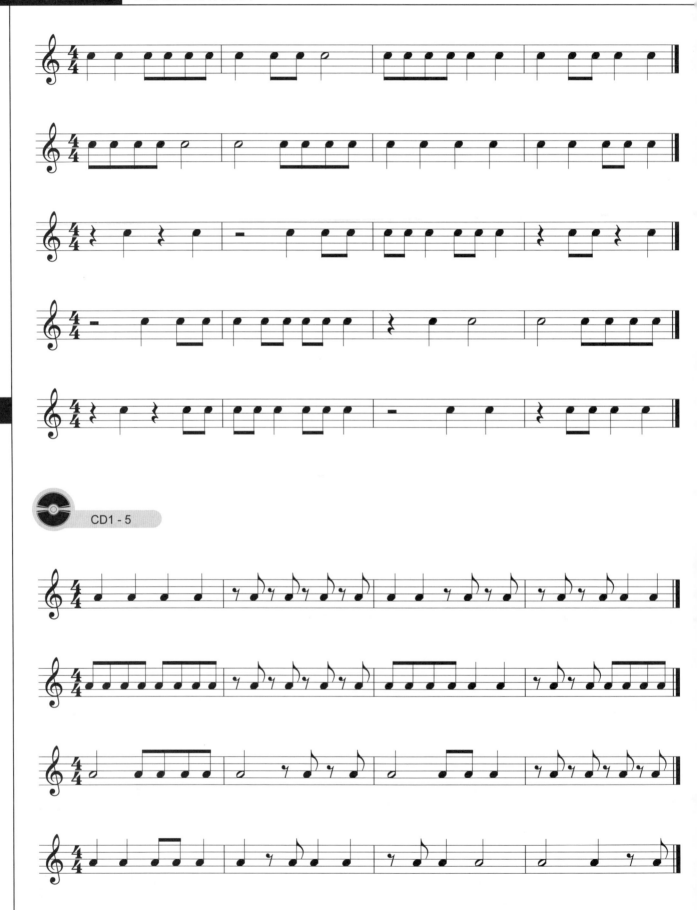

CD1 - 6

14

CD1 - 7

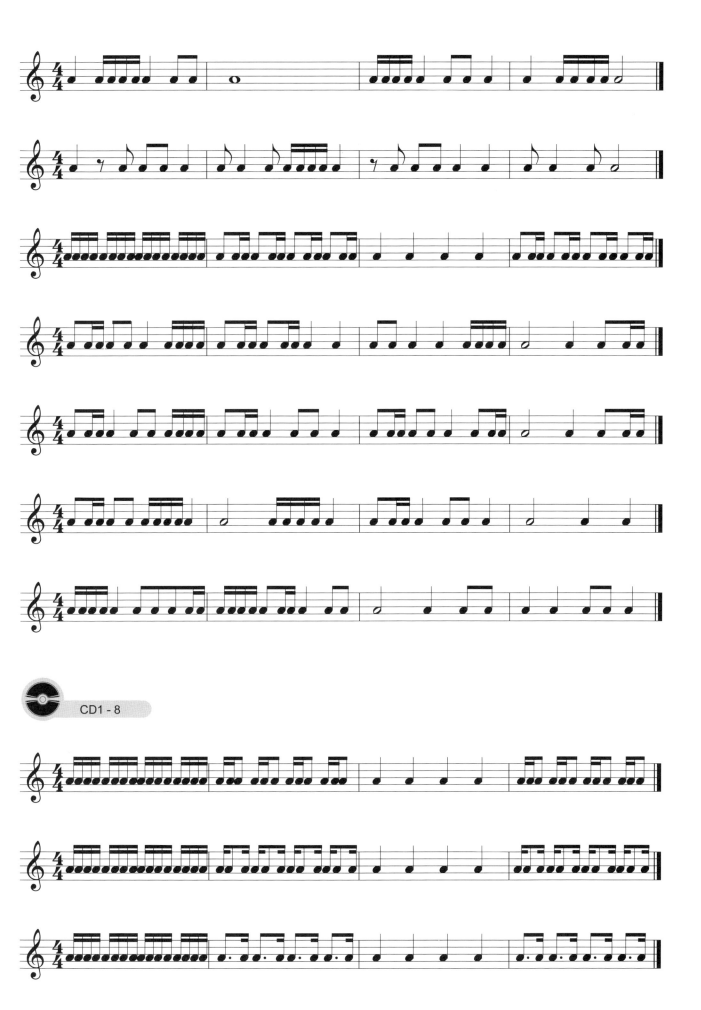

CD1 - 8

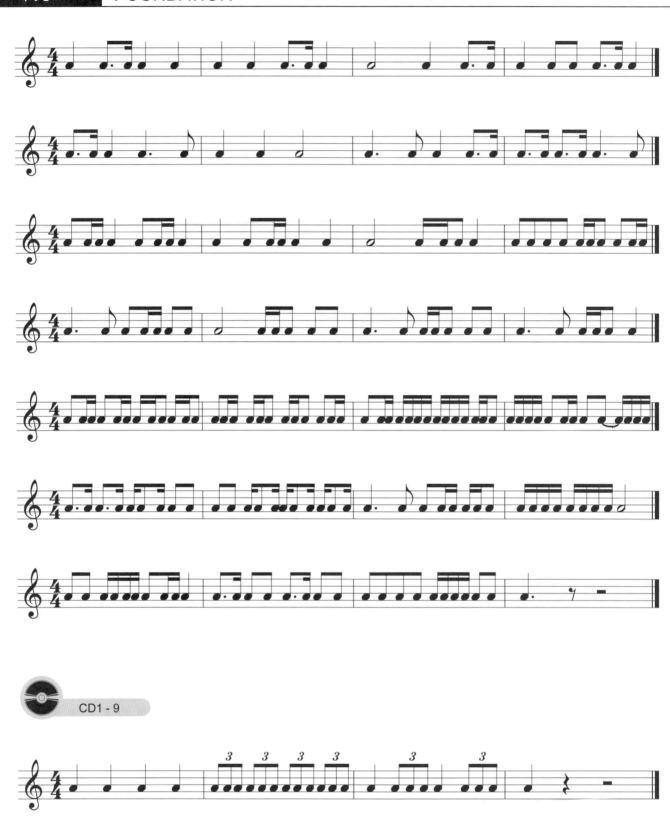

CD1 - 9

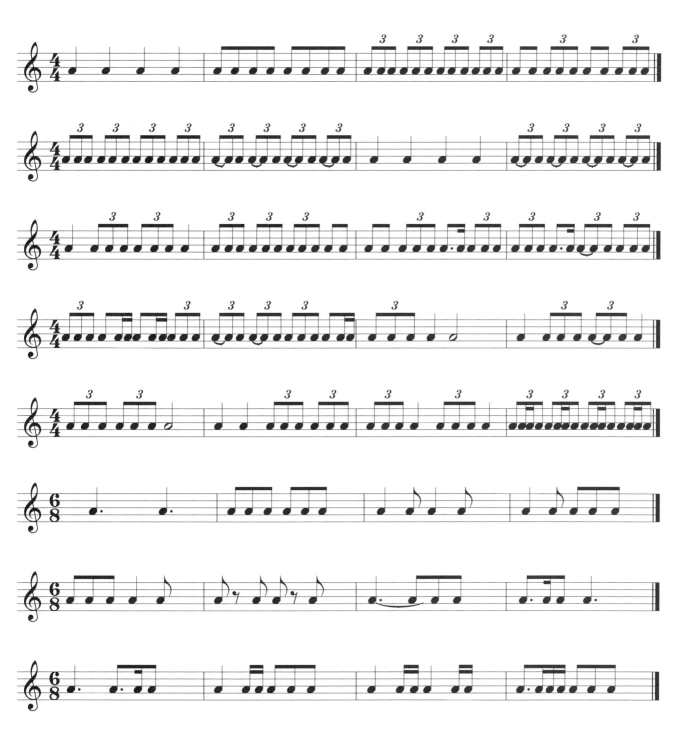

第二章：開放式和弦

　　開放式和弦共有二十個，在我們把這些和弦的名稱與按法都練習過後，試著把以C為根音的和弦記憶在一起、把以D為根音的和弦記憶在一起，依此類推，這樣才能記憶得更有系統。

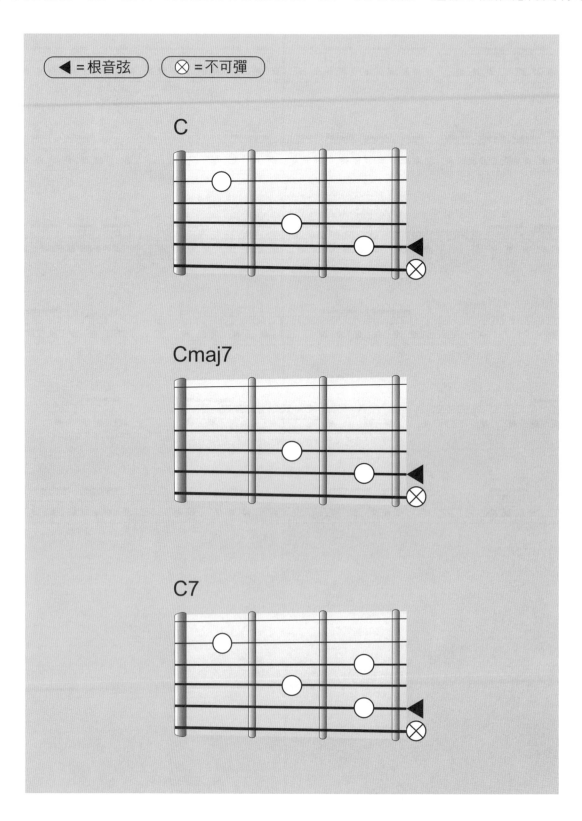

 ◀ =根音弦 ⊗ =不可彈

D

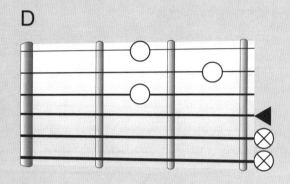

Dm

Dm7

D7

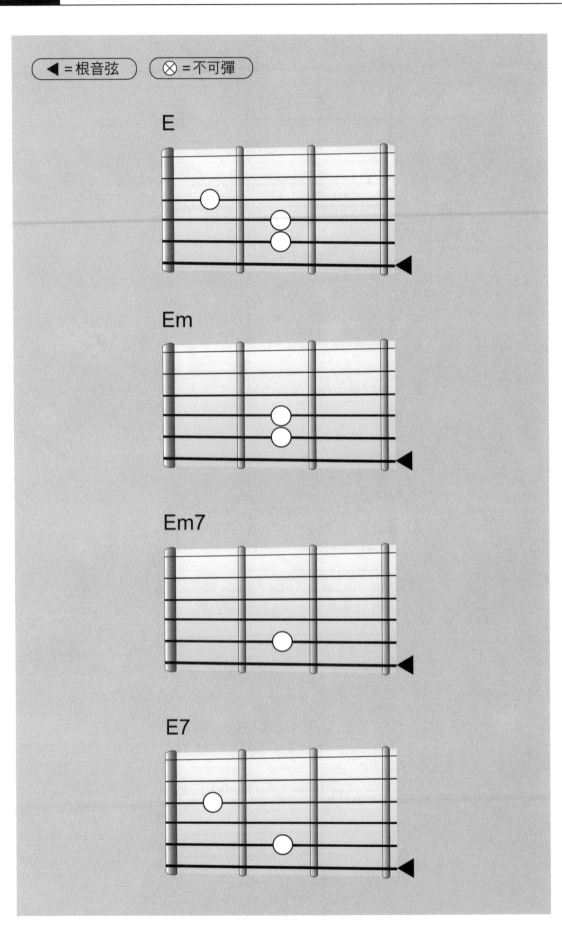

 = 根音弦　 = 不可彈

F

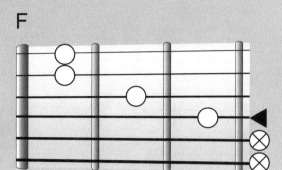

Fmaj7

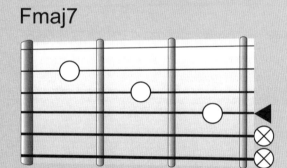

G

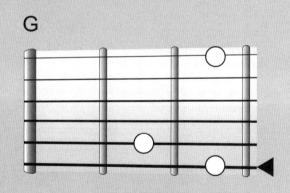

G7

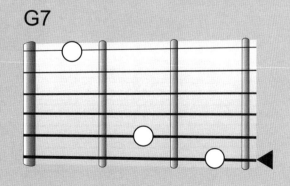

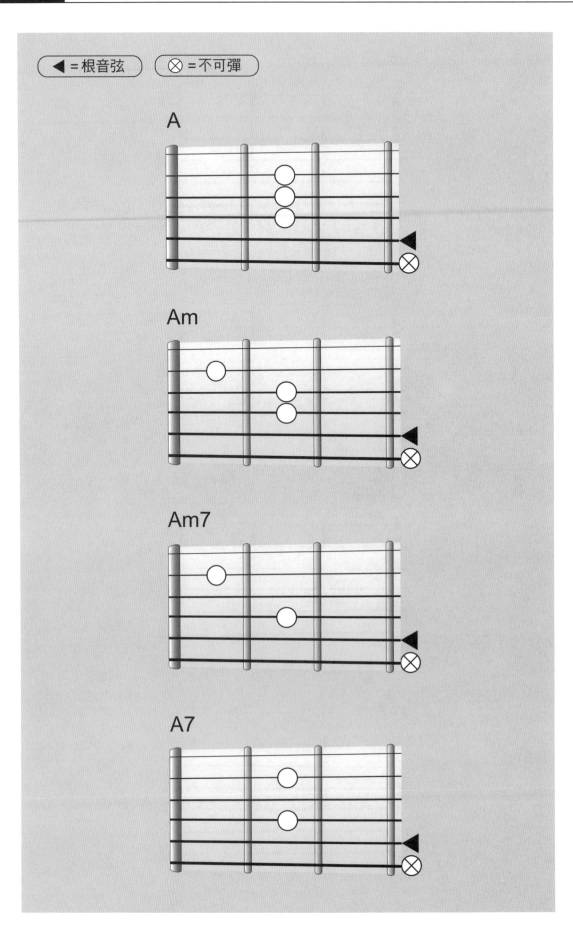

Amaj7

◆ 確定以下的開放式和弦，都能正確且迅速按出

　　C、Cmaj7、C7
　　D、Dm、D7、Dm7
　　E、Em、E7、Em7
　　F、Fmaj7
　　G、G7
　　A、 Am、A7、Am7、Amaj7
　　共20個

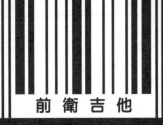

 開放和弦 綜合練習

 CD1 - 10

EX1

| C | Am | Dm | G |

EX2

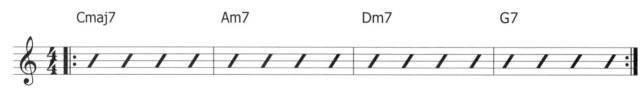

| Cmaj7 | Am7 | Dm7 | G7 |

EX3

| C | Em | F | G |

EX4

| Cmaj7 | Em7 | Fmaj7 | G7 |

 CD1 - 11

EX5

| C | Cmaj7 | C7 | Cmaj7 |

EX6

EX7

EX8

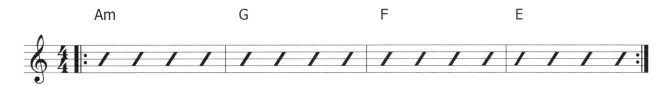

EX9

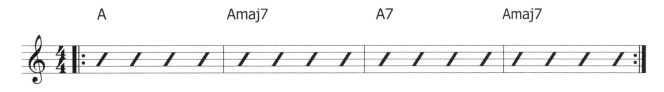

第三章：移動式和弦

移動式和弦以實用的角度來看至少也分成兩大系統：1. 以第六弦為根音，2. 以第五弦為根音。使用時只要把琴格上五、六兩弦的音名記熟，再以這兩套系統在琴格上移動變換和弦按法即可，熟記X、Xmaj7、X7、Xm、Xm7、Xm7♭5、Xdim7這六大類的和弦按法，將可輕鬆遊刃絕大部分的歌曲（X可代表任何12個音名）。

◢ 移動和弦 I：以第六弦為根音

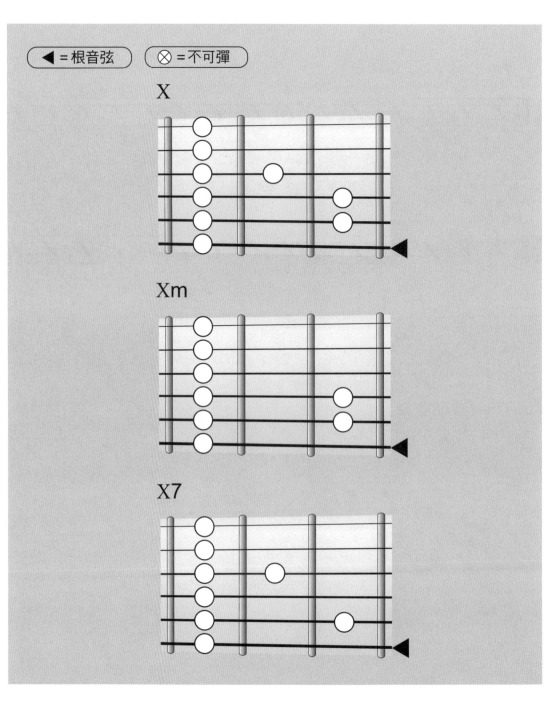

◀ = 根音弦 ⊗ = 不可彈

Xm7

Xmaj7

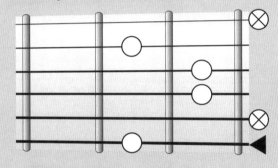

Xm7(♭5)

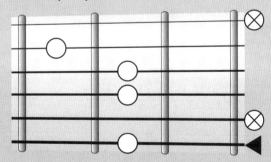

Xdim7

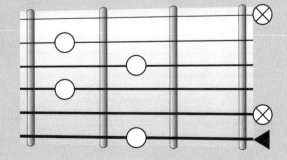

▲ 移動和弦 II：以第五弦為根音

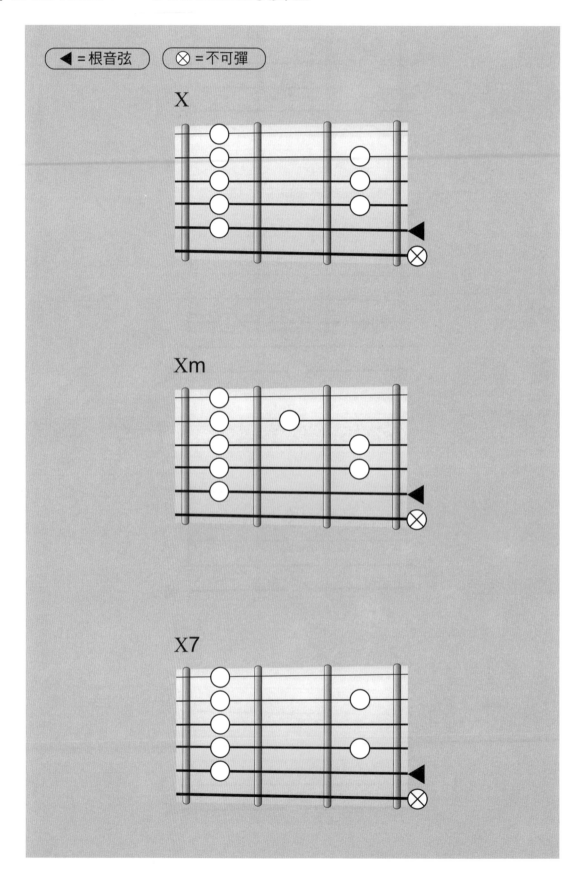

◀ =根音弦 ⊗ =不可彈

X

Xm

X7

28

◀ =根音弦　⊗ =不可彈

Xm7

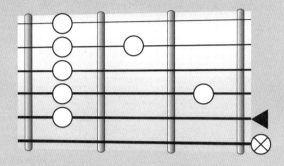

Xmaj7

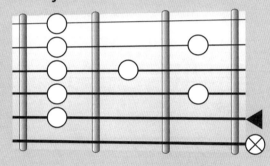

Xm7(♭5)

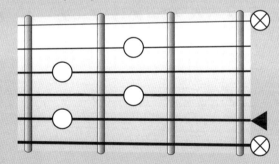

Xdim7

 移動式和弦 綜合練習

■ ALL THE THINGS YOU ARE

 CD1 - 12

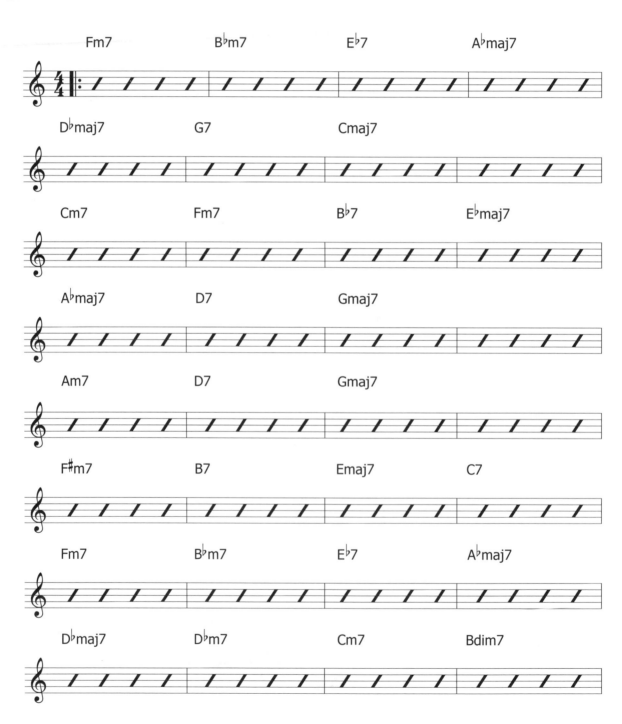

| Fm7 | B♭m7 | E♭7 | A♭maj7 |

| D♭maj7 | G7 | Cmaj7 | |

| Cm7 | Fm7 | B♭7 | E♭maj7 |

| A♭maj7 | D7 | Gmaj7 | |

| Am7 | D7 | Gmaj7 | |

| F#m7 | B7 | Emaj7 | C7 |

| Fm7 | B♭m7 | E♭7 | A♭maj7 |

| D♭maj7 | D♭m7 | Cm7 | Bdim7 |

30

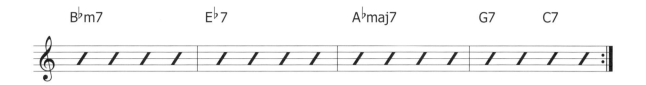

B♭m7　　　E♭7　　　A♭maj7　　　G7　　C7

■ AUTUMN LEAVES

CD1 - 13

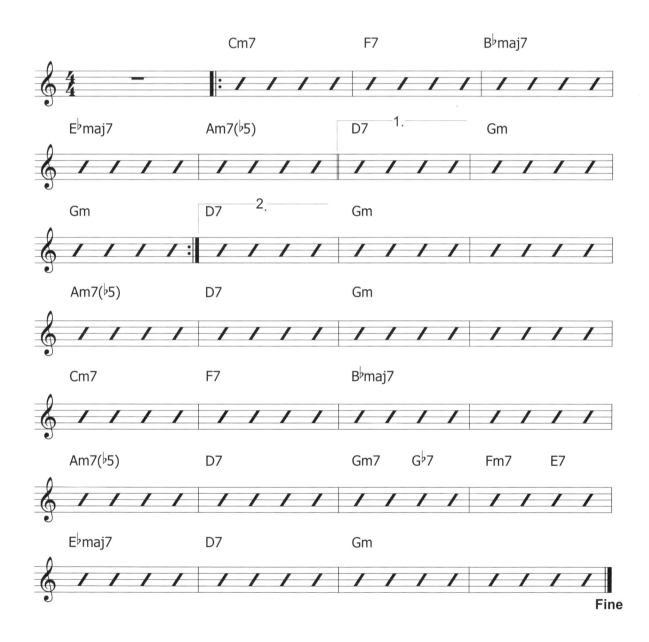

Cm7　　　F7　　　B♭maj7

E♭maj7　　　Am7(♭5)　　　D7　　1.　　Gm

Gm　　　D7　　2.　　Gm

Am7(♭5)　　　D7　　　Gm

Cm7　　　F7　　　B♭maj7

Am7(♭5)　　　D7　　　Gm7　　G♭7　　Fm7　　E7

E♭maj7　　　D7　　　Gm

Fine

31

第四章：音階與琵音

　　音階部份熟記各個首調唱名的位置，以專業的角度來看，我們應該能會看五線譜、六線譜（TAB）、首調簡譜。ARPEGGIO（琵音）是很重要的一部分。它是許多編曲的材料、也是彈奏各類SOLO的重要利器。音階指型中的黑點為主音位置，彈奏各大調音階時把黑點的位置對準該大調的琴格音名。例如：彈奏C大調音階，即黑點對準琴格上的C音，彈奏該指型即是C大調音階。

◢ 大調音階

大調音階：Mi型 — PATTERN #1

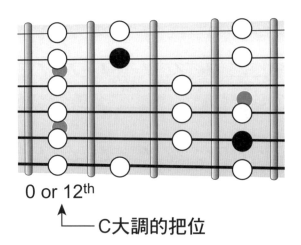

0 or 12th

└── C大調的把位

大調音階：Sol型 — PATTERN #2

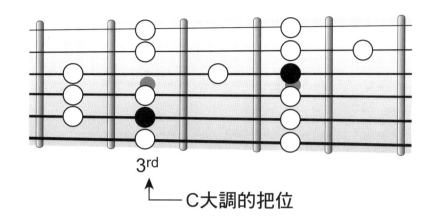

3rd
└── C大調的把位

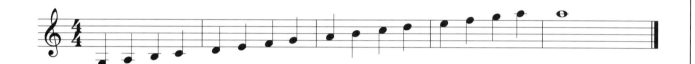

大調音階：La型 — PATTERN #3

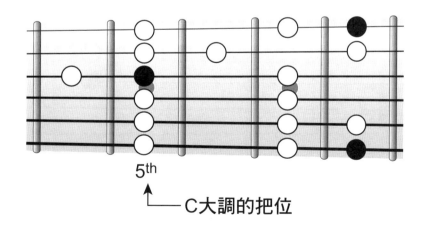

5th
└── C大調的把位

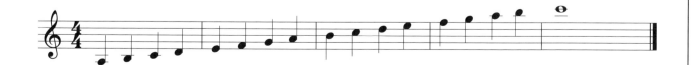

大調音階：Si型 ― PATTERN #4

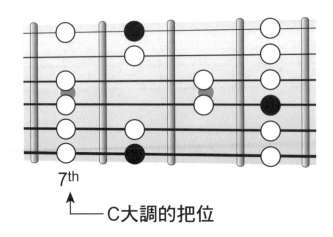

7th

↑ ─ C大調的把位

大調音階：Re型 ― PATTERN #5

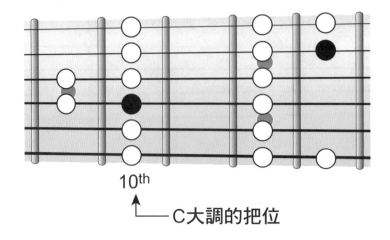

10th

↑ ─ C大調的把位

 各個Pattern分別練習

1. 把 Pattern 的主音移動至吉他指板不同的把位，練習各調音階。
2. 運用 READING STUDY 熟悉每個 Pattern 上的音。
3. 練習 Sequence： a. 1-2-3-4 、2-3-4-5 、3-4-5-6.....
 　　　　　　　　 b. 1-3 、2-4 、3-5 、4-6.....
 　　　　　　　　 c. 1-2-3 、2-3-4 、3-4-5.....

 實例練習，請參考附錄一

◢ 視奏練習

　　對照上述的各個大調音階，詳細了解每個音階音符在五線譜上的位置，然後五個把位分別練習下列的練習曲。

EX1

EX2

EX3

◢ 小調音階

音階指型中的黑點為主音位置，彈奏各小調音階時把黑點的位置對準該小調的琴格音名。
例如：彈奏A小調音階，即黑點對準琴格上的A音，彈奏該指型即是A小調音階。

小調音階： PATTERN #1

小調音階： PATTERN #2

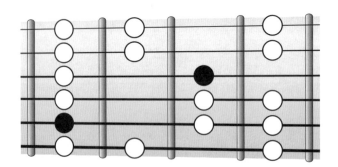

小調音階： PATTERN #3

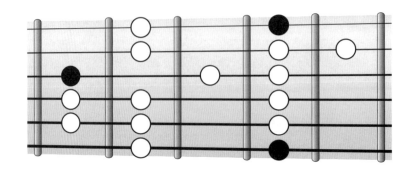

小調音階： PATTERN #4

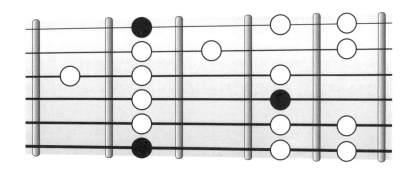

小調音階： PATTERN #5

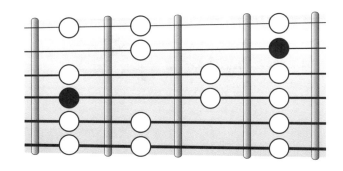

 各個Pattern分別練習

1. 把 Pattern 的主音移動至吉他指板不同的把位，練習各調音階。

2. 運用 READING STUDY熟悉每個 Pattern 上的音。

3. 練習 Sequence： a. 1-2-3-4 、2-3-4-5、3-4-5-6.....

　　　　　　　　　b. 1-3 、2-4 、3-5 、4-6.....

　　　　　　　　　c. 1-2-3 、2-3-4 、3-4-5.....

 實例練習，請參考附錄二

琶音（Arpeggios）

指型上黑點的部分為該和弦的根音（Root）。彈奏和弦琶音時把黑點的位置對準該和弦的琴格音名。例如：彈奏C Maj7琶音，即黑點對準琴格上的C音，彈奏該指型即是C Maj7琶音或和弦組成音。

X major 7琶音(Arpeggio)： PATTERN #1

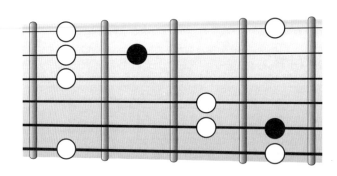

X major 7琶音(Arpeggio)： PATTERN #2

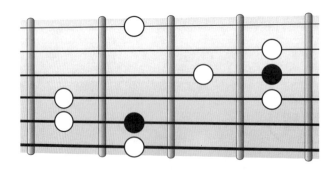

X major 7琶音(Arpeggio)： PATTERN #3

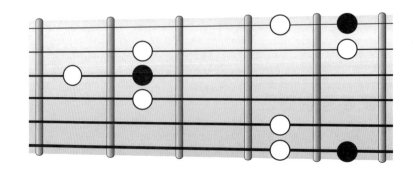

X major 7琶音(Arpeggio)： PATTERN #4

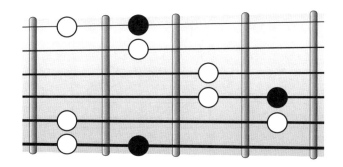

X major 7琶音(Arpeggio)： PATTERN #5

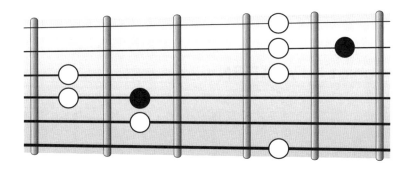

 各個Pattern分別練習

把 Pattern 的主音移動至吉他指板不同的把位，練習各 maj7 和弦 Arpeggio。

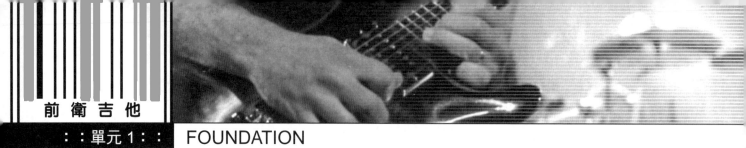

X7琶音(Arpeggio)： PATTERN #1

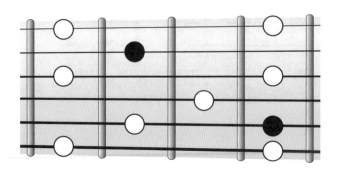

X7琶音(Arpeggio)： PATTERN #2

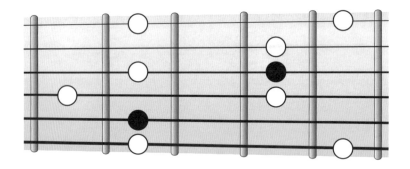

X7琶音(Arpeggio)： PATTERN #3

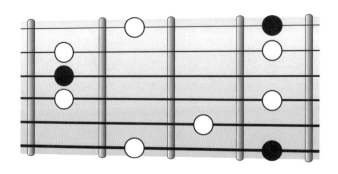

X7琶音(Arpeggio)： PATTERN #4

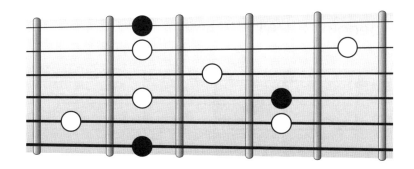

X7琶音(Arpeggio)： PATTERN #5

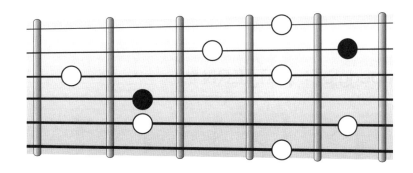

各個Pattern分別練習

把 Pattern 的主音移動至吉他指板不同的把位，練習各 7 th 和弦 Arpeggio。

Xm7琶音(Arpeggio)： PATTERN #1

Xm7琶音(Arpeggio)： PATTERN #2

Xm7琶音(Arpeggio)： PATTERN #3

Xm7琶音(Arpeggio)： PATTERN #4

Xm7琶音(Arpeggio)： PATTERN #5

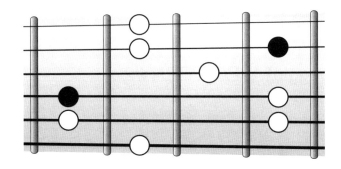

 各個Pattern分別練習

把 Pattern 的主音移動至吉他指板不同的把位，練習各 m7 和弦 Arpeggio。

前 衛 吉 他

Xm7(♭5)　琶音(Arpeggio)：　PATTERN #1

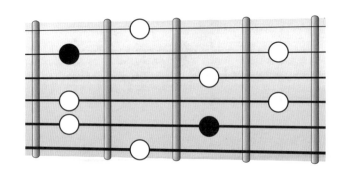

Xm7(♭5)　琶音(Arpeggio)：　PATTERN #2

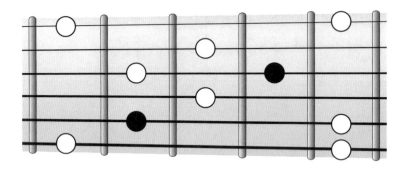

Xm7(♭5)　琶音(Arpeggio)：　PATTERN #3

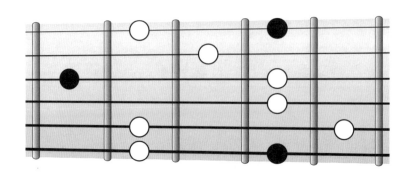

Xm7(♭5) 琶音(Arpeggio)： PATTERN #4

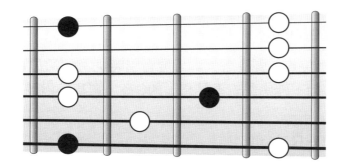

Xm7(♭5) 琶音(Arpeggio)： PATTERN #5

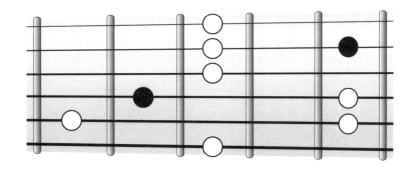

 各個Pattern分別練習

把 Pattern 的主音移動至吉他指板不同的把位，練習各 m7-5 和弦 Arpeggio。

◢ 五聲音階（Pentatonic）

音階指型中的黑點為主音位置，彈奏各大調五聲音階時把黑點的位置對準該大調的琴格音名。例如：彈奏C大調五聲音階，即黑點對準琴格上的C音，彈奏該指型即是C大調五聲音階。

大調五聲音階 PATTERN #1

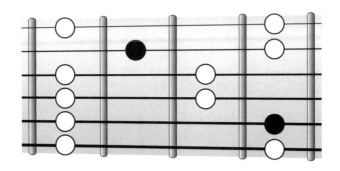

大調五聲音階： PATTERN #2

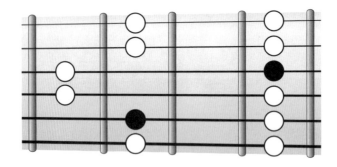

大調五聲音階： PATTERN #3

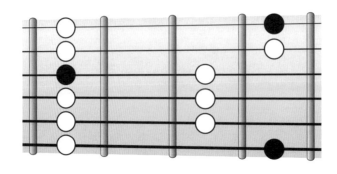

大調五聲音階： PATTERN #4

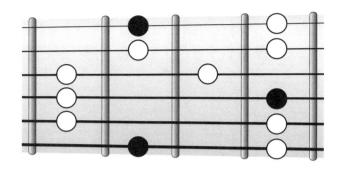

大調五聲音階： PATTERN #5

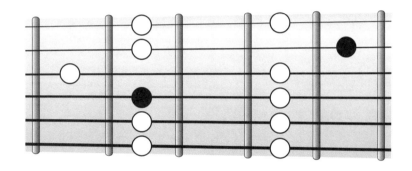

把 Pattern 的主音移動至吉他指板不同的把位，練習各大調五聲音階。

音階指型中的黑點為主音位置，彈奏各小調五聲音階時把黑點的位置對準該小調的琴格音名。例如：彈奏A小調五聲音階，即黑點對準琴格上的A音，彈奏該指型即是A小調五聲音階。

小調五聲音階 PATTERN #1

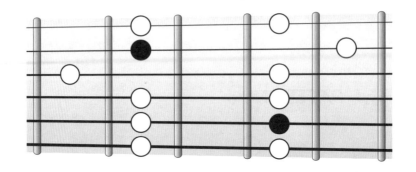

小調五聲音階： PATTERN #2

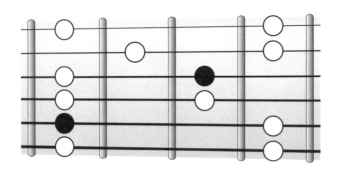

小調五聲音階： PATTERN #3

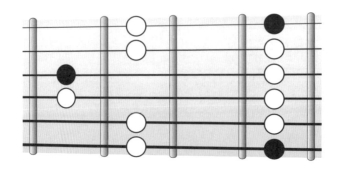

小調五聲音階： PATTERN #4

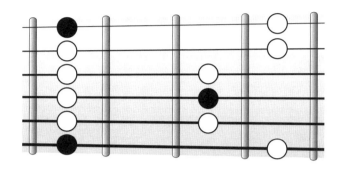

小調五聲音階： PATTERN #5

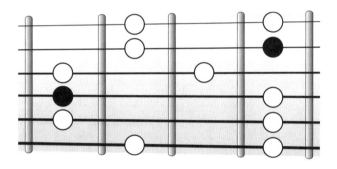

A minor
五聲音階長型與連結圖

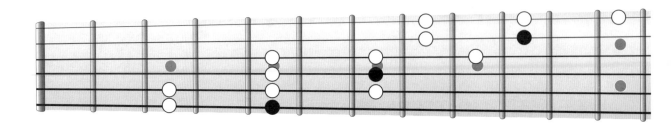

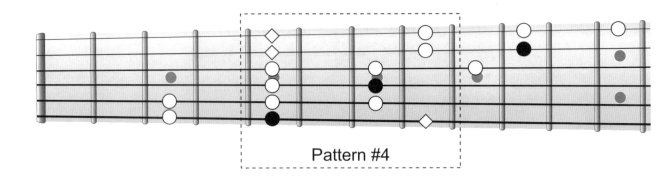

Pattern #4

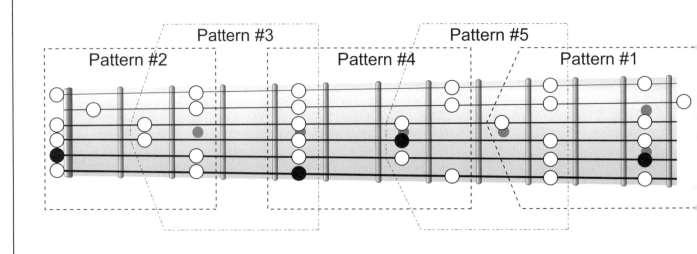

Pattern #3

Pattern #5

Pattern #2

Pattern #4

Pattern #1

以下我們來用五聲音階練習一般常用的吉他彈奏技巧和五聲音階常用的樂句。

 A minor 五聲音階練習

 CD1 - 14

EX1

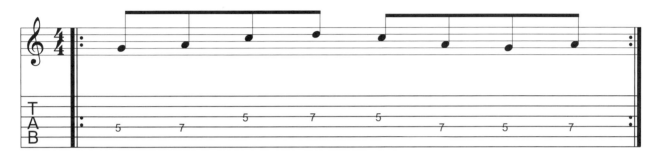

EX2

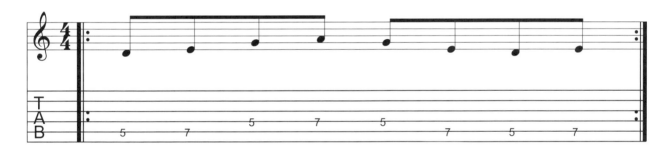

EX3

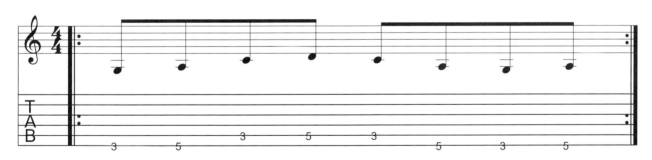

EX4

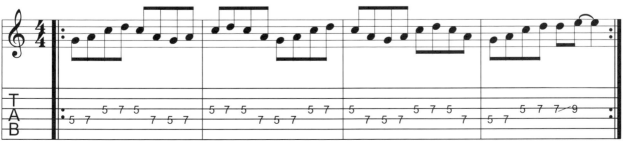

EX5

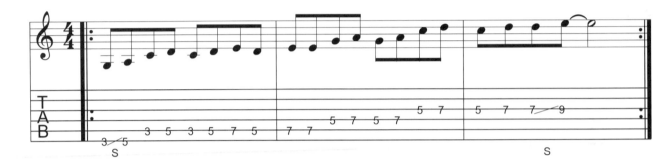

EX6

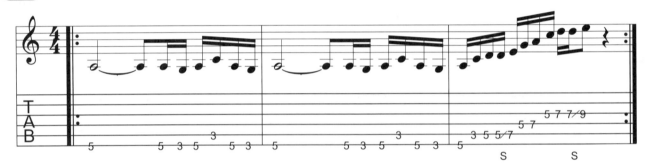

CD1 - 15

EX1

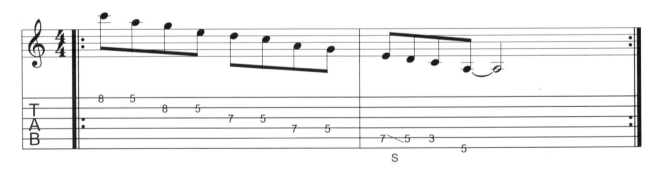

EX2

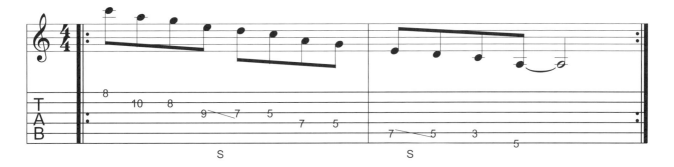

EX3

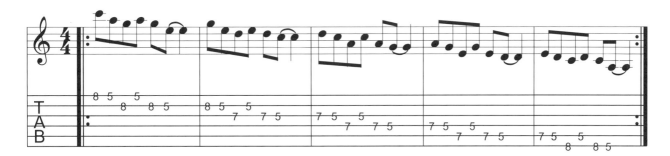

EX4

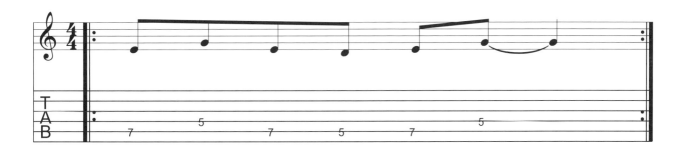

EX5

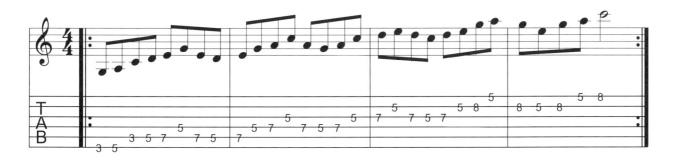

第五章：捶音與勾音 (Hammer-on and Pull-off)

CD1 - 16

彈第一個音，也就是音高比較低的音，下一個音的聲響則是藉由無名指指尖像鐵鎚般地往第七琴格捶下，這個動作稱作捶音（Hammer-on），所以在這個過程中，右手只彈第一個音，第二個音發生時右手並沒有做任何動作。

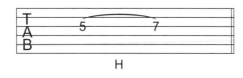

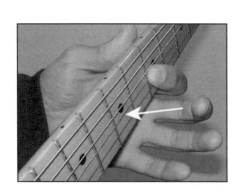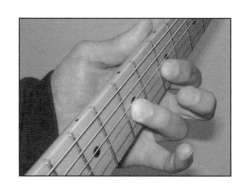

CD1 - 17

勾音（Pull-off）則是和捶音相反，用食指按好第五琴格待命，同時無名指也按好第七琴格，接下來右手彈第七琴格這個第一個音符，然後無名指指尖輕挑起弦離開指板，讓音符自然落至第五琴格，在這個過程中，右手只彈第一個音，第二個音發生時右手並沒有做任何動作。（無名指的動作是由指尖壓弦所擠出來的皮膚，像夠鉤子般勾弦使弦震動，請參考圖示。）

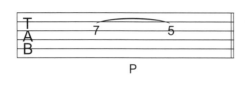

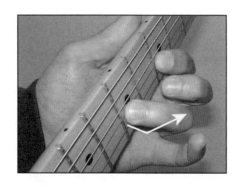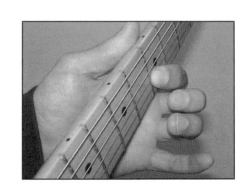

 CD1 - 18

接下來的範例，在每一條單一的弦上，食指保持按壓在第五琴格，由無名指來做捶與勾的動作。

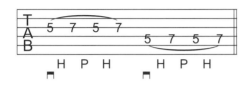

 CD1 - 19

另外，捶音也可以不彈第一個音而直接以指尖捶弦而發出聲音，在下面的範例中，每一條弦都以無名指捶出第一個音然後以連續的捶與勾持續音符的進行，所以在這個範例中右手是完全不需要動作的。

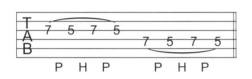

為了抑制不必要的雜音，在捶與勾的過程中，可用食指指腹碰觸鄰近的高音弦，如此一來，在捶勾的過程中即使不小心撥弄到鄰近的高音弦也不會產生雜音了。當然以中指和小指做捶勾的動作也是很常見的，以下是使用五聲音階常用的樂句，做捶音與勾音的練習。

 CD1 - 20

EX1

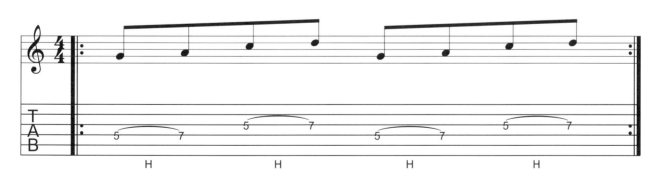

EX2

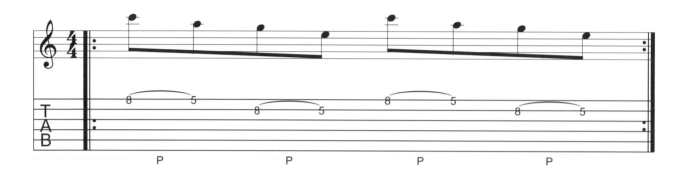

EX3

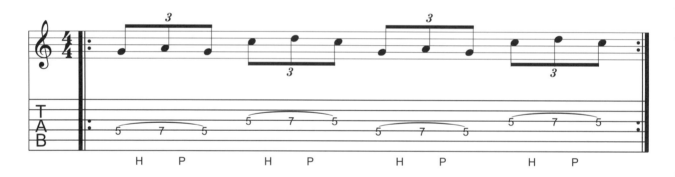

EX4

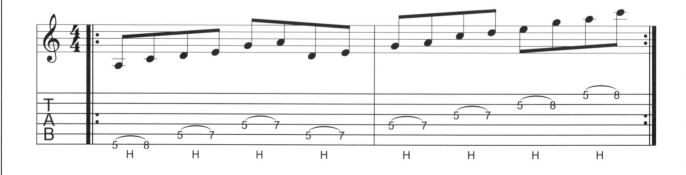

EX5

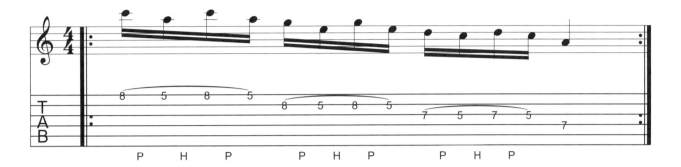

EX6

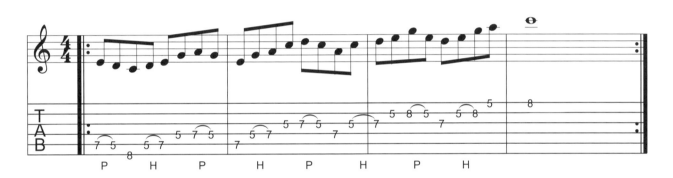

第六章：滑音 (Sliding)

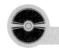 CD1 - 21

音符的移動可以藉由滑動左手指而不需要右手的撥弦，首先以正常方式彈奏第一個音符，然後按弦的指尖順著樂譜所指示的方向滑動至目標音，整個過程右手只彈第一個音符。

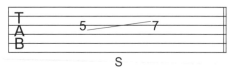

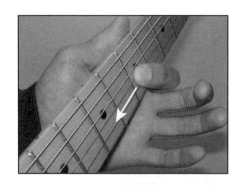 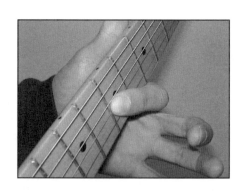

以上的滑音方式有著一個起始音與一個目標音，但常見的滑音方式還包括：

1. 有起始音但沒有目標音的滑音

 CD1 - 22

2. 有目標音但沒有起始音的滑音

 CD1 - 23

3. 沒有起始音也沒有目標音的滑音

 CD1 - 24

CD1 - 25　以下是使用A minor五聲音階的滑音練習和樂句：

EX1

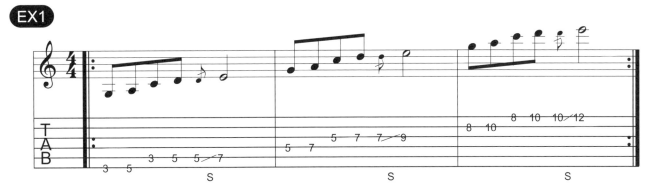

EX2

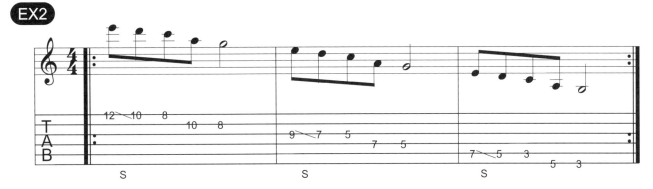

EX3

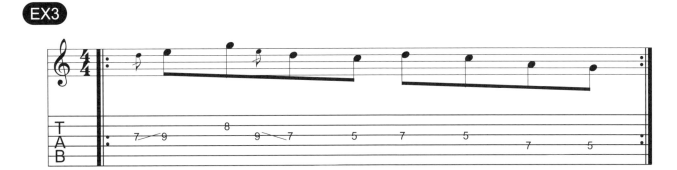

EX4

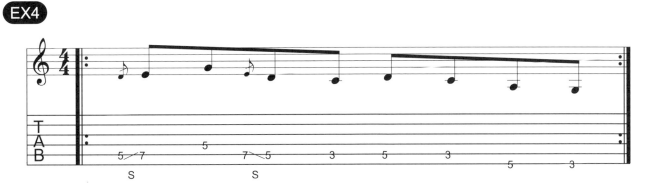

EX5

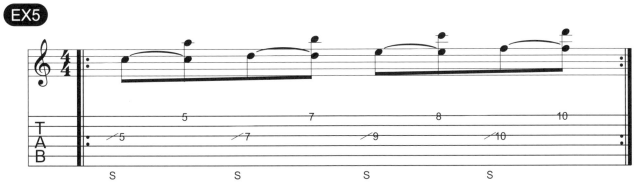

第七章：推弦（Bend）

　　藉由把弦推擠或扭擠而使音高提升稱作推弦，最普遍使用的為全音推弦（Whole-step bend）和半音推弦（Half-step bend），全音推弦就是把弦推擠，使音高上升至彈奏起點加上兩琴格為推擠之音高，例如在第五琴格操作全音推弦，必須把弦推擠至和第七琴格未加以推弦之音高；而半音推弦則是增加音高一琴格。

　　雖然弦可以被推三、四、甚至是五琴格，但全音和半音還是最常用的。

　　推弦順著譜上的箭頭方向，彈第七琴格的音符然後隨即左手把弦向上推擠（同時也要稍微向指板內的方向施力,確保整個上升的過程聲音是結實的），推至和第九琴格相同的音高，箭頭向下則是一個「釋放」（Release），意思是釋放推弦回到原來的音高，另一個範例即是半音推弦，如圖片一般，用中指來輔助無名指向上推。

■ 全音推弦

CD1 - 26

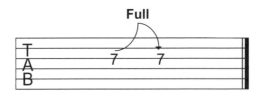

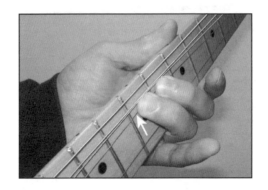

■ 半音推弦 1/2

CD1 - 27

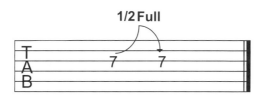

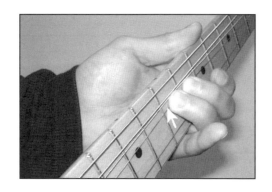

為了讓推弦聽起來順耳，我們必須增進準確推弦音準的感覺，下面的練習則是一次滑音緊接著一次推弦，推弦時盡可能模仿滑音過程的聲音與音高的變化。

CD1 - 28

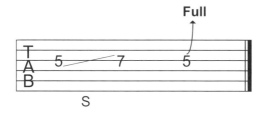

以下是在A minor五聲音階上常用的推弦樂句。

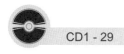
CD1 - 29

EX1

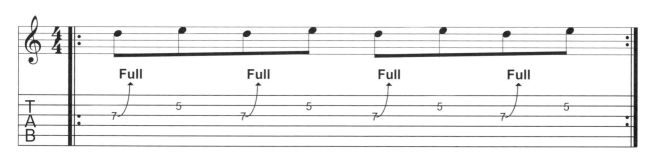

EX2

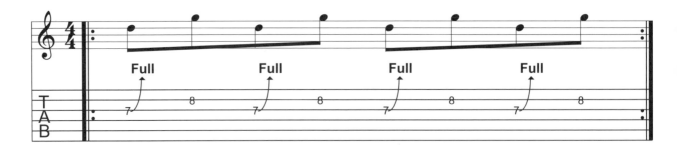

EX3

EX4

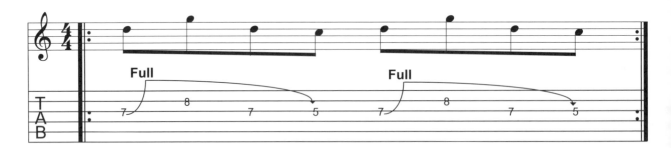

EX5

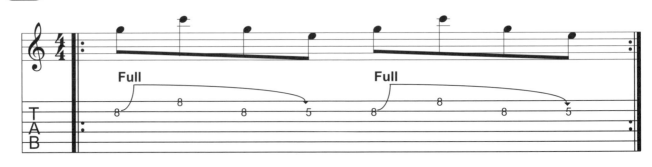

EX6

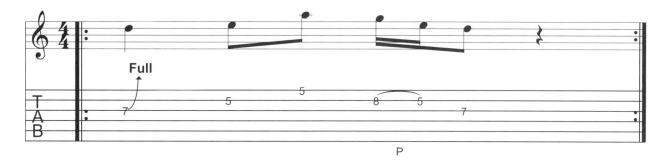

EX7

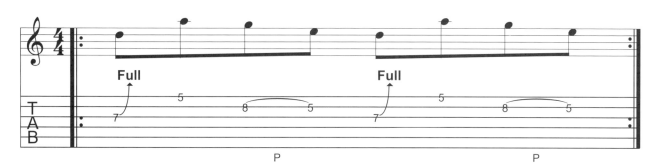

EX8

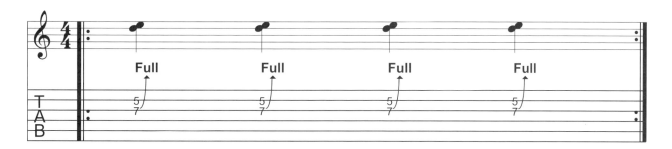

EX9

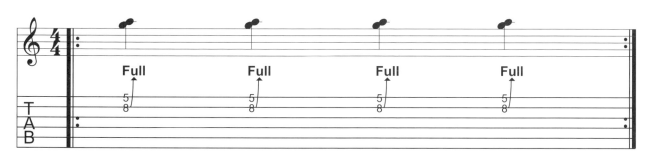

第八章：自然泛音

■ 利用自然泛音調音

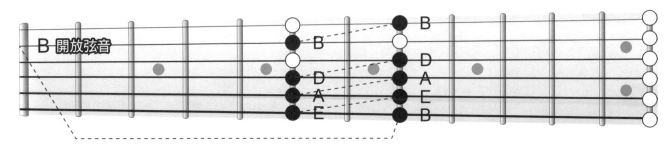

虛線相連的兩個音自然泛音相同，第七格第六弦的泛音與第二弦的開放音相同。

■ 基本的泛音系統共有6個音：D、E、F♯、G、A、B

1. 若與C音配合

　　　　可組成：G−A−B−C−D−E−F♯−G，G大調音階。

2. 若與C♯音配合

　　　　可組成：D−E−F♯−G−A−B−C♯−D，D大調音階。

＊ 也就代表在彈奏G大調（E小調）或D大調（B小調）時，可任意使用吉他的基本自然泛音。

以下是自然泛音的範例：

CD1 - 30

EX1

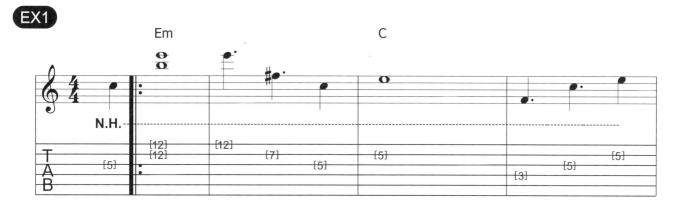

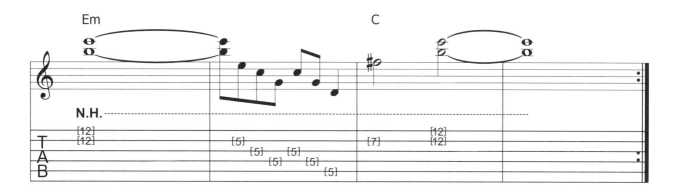

EX2

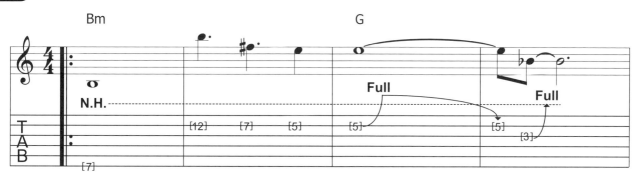

第九章：音級(Degree) 與順階和弦(Harmonized Scale)

音名	C	D	E	F	G	A	B	C
唱名	Do	Re	Mi	Fa	Sol	La	Si	Do
屬名	主音	上主音	中音	下屬音	屬音	下中音	導音	主音
音級	I	II	III	IV	V	VI	VII	I

C大調 順階和弦	C	Dm	Em	F	G	Am	Bdim	C
和弦級數	I	IIm	IIIm	IV	V	VIm	VIIdim	I
D大調 順階和弦	D	Em	F#m	G	A	Bm	C#dim	D
G大調 順階和弦	G	Am	Bm	C	D	Em	F#dim	G

半音　　　　　　　　　　半音

C大調音階：C D E F G A B

■ C大調順階和弦

和弦級數	I	II	III	IV	V	VI	VII	I
順階和弦	C	Dm	Em	F	G	Am	Bdim	C
組成音	C	D	E	F	G	A	B	C
	E	F	G	A	B	C	D	E
	G	A	B	C	D	E	F	G

和弦級數	I	II	III	IV	V	VI	VII	I
順階和弦	Cmaj7	Dm7	Em7	Fmaj7	G7	Am7	Bm7(♭5)	Cmaj7
組成音	C	D	E	F	G	A	B	C
	E	F	G	A	B	C	D	E
	G	A	B	C	D	E	F	G
	B	C	D	E	F	G	A	B

由C大調順階和弦的所有和弦組成音得知，都是由C大調音階構成。

C小調音階：C D E♭ F G A♭ B♭

■ C小調順階和弦

和弦級數	I	II	♭III	IV	V	♭VI	♭VII	I
順階和弦	Cm	Ddim	E♭	Fm	Gm	A♭	B♭	Cm
組成音	C	D	E♭	F	G	A♭	B♭	C
	E♭	F	G	A♭	B♭	C	D	E♭
	G	A♭	B♭	C	D	E♭	F	G

和弦級數	I	II	♭III	IV	V	♭VI	♭VII	I
順階和弦	Cm7	Dm7(♭5)	E♭maj7	Fm7	Gm7	A♭maj7	B♭7	Cm7
組成音	C	D	E♭	F	G	A♭	B♭	C
	E♭	F	G	A♭	B♭	C	D	E♭
	G	A♭	B♭	C	D	E♭	F	G
	B♭	C	D	E♭	F	G	A♭	B♭

由C小調順階和弦的所有和弦組成音得知，都是由C小調音階構成。

第十章：對於調性的正確觀念

　　很多吉他的同好們一定曾經遇到這種問題：『吉他第六弦第三格 C大調時為Sol的音；G大調是Do；E大調是？；A#大調是？...@#$%？？』。其實，第六弦第三格，不論是什麼調性，它永遠是 G 音。

　　我們來澄清一個問題『C大調音階：C—D—E—F—G—A—B』

　　那麼G大調音階為何？標準答案應是：G—A—B—C—D—E—F#，如果您的答案是：G大調的Do—Re—Mi—Fa—Sol—La—Si或1—2—3—4—5—6—7也對，這只是音階系統上認知的差異，所以我們彈奏吉他時，應使以下兩種系統各自獨立：

1.　絕對音階（固定調系統）：吉他的「琴格」位置應以CDEFGAB音名來作為標準。
　　例如：第六弦第三格是 G 的音，而不要視為 Sol（5）的音。

2.　相對音階（首調系統）：練習音階時，我們使用Do—Re—Mi—Fa—Sol—La—Si唱名或 1—2—3—4—5—6—7（Number System）來做標準。
　　例如：Do型音階（Major scale pattern4）不管在任何把位、任何調性，我們都視為Do—Re—Mi—Fa.....

　　如此一來，我們在G大調時從第六弦第三格彈奏Do型音階（Major scale pattern4）Do—Re—Mi—Fa—Sol—La—Si—Do—Re—Mi.....，事實上我們彈奏出來的東西就是G—A—B—C—D—E—F#—G—A—B...... 這樣我們就不必每一個調記一種音階了。

第十一章：大調與小調

　　我們從樂理書中得知，C大調音階：C—D—E—F—G—A—B；A小調音階：A—B—C—D—E—F—G。大家會發現，C大調與A小調的組成因子是一模一樣的，沒有任何升降記號，只是主音的位置不同而已，A小調是C大調的附屬關係小調。

　　但很多人一定會有疑問，為何C大調的附屬小調一定要是A小調：A—B—C—D—E—F—G，難道不能是G—A—B—C—D—E—F或F—G—A—B—C—D—E嗎？

首先我們要知道大調音階和小調音階的特性，大調音階的結構為1─2─3─4─5─6─7；小調音階的結構為1─2─♭3─4─5─♭6─♭7。

C大調音階	1	2	3	4	5	6	7
	C	D	E	F	G	A	B
A小調音階	1	2	♭3	4	5	♭6	♭7
	A	B	C	D	E	F	G

大調音階主音到3度音為大3度；小調音階主音到3度音為小3度，此一特性也是分辨各種音階屬於大調或小調系統的方法。

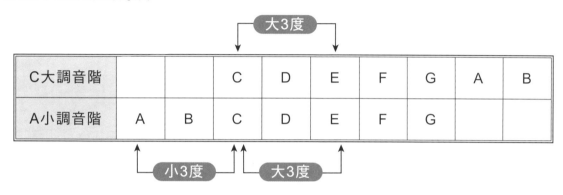

另外，附屬關係大小調的主音間差3度，各音級之音程差距也剛好可構成一3度和聲，此種觀念將會運用在雙吉他的和聲SOLO上，最重要的，附屬關係大小調的組成因子必須相同，例如：C大調與A小調；G大調與 E 小調；D大調與B小調等。

C大調音階	C	D	E	F	G	A	B
A小調音階	A	B	C	D	E	F	G

如何快速找到附屬大小調：依大調主音減去3個"半音"＝關係小調主音。在第6弦（或任何一條弦）上找到大調主音，向低音方向減3格，該位置即為附屬關係小調主音。

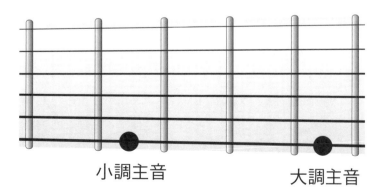

小調主音　　　　　　大調主音

大調模式與小調模式的判斷：大調模式以該大調的Ⅰ級和弦為主和弦；小調模式則以關係大調的Ⅵ級和弦為主和弦，最明顯的情況通常發生在一首曲子的結束（收尾）和弦（EX：C─Am─Dm─G7進行的結束和弦為C）。

第十二章：如何由已知和弦找出調性

　　由調性與和弦進行結構，我們發現，在同一調性中的七個級的和弦屬性大致呈：I—IIm—IIIm—IV—V—VIm—VIIdim的分布，各調的屬性分布我們列在順階和弦表中。

　　如果有一首歌，整條歌的和弦進行為：C—Am—Dm—G，它是什麼調性？是G大調嗎？查閱順階和弦表，G大調在V級和弦的屬性是D major，而非歌曲中的D minor，所以不是G大調；同樣方法我們可得知C大調的和弦屬性剛好完全符合。

順階和弦表

級數＼調性	I	IIm	IIIm	IV	V	VIm	VIIdim	I
C大調	C	Dm	Em	F	G	Am	Bdim	C
C#大調	C#	D#m	E#m	F#	G#	A#m	B#dim	C#
D♭大調	D♭	E♭m	Fm	G♭	A♭	B♭m	Cdim	D♭
D大調	D	Em	F#m	G	A	Bm	C#dim	D
D#大調	D#	E#m	F##m	G#	A#	B#m	C##dim	D#
E♭大調	E♭	Fm	Gm	A♭	B♭	Cm	Ddim	E♭
E大調	E	F#m	G#m	A	B	C#m	D#dim	E
F大調	F	Gm	Am	B♭	C	Dm	Edim	F
F#大調	F#	G#m	A#m	B	C#	D#m	E#dim	F#
G♭大調	G♭	A♭m	B♭m	C♭	D♭	E♭m	Fdim	G♭
G大調	G	Am	Bm	C	D	Em	F#dim	G
G#大調	G#	A#m	B#m	C#	D#	E#m	F##dim	G#
A♭大調	A♭	B♭m	Cm	D♭	E♭	Fm	Gdim	A♭
A大調	A	Bm	C#m	D	E	F#m	G#dim	A
A#大調	A#	B#m	C##m	D#	E#	F##m	G##dim	A#
B♭大調	B♭	Cm	Dm	E♭	F	Gm	Adim	B♭
B大調	B	C#m	D#m	E	F#	G#m	A#dim	B

72

■ 如果在和弦資訊不足時，此法並不十分可靠。例如：WHAT'S UP的和弦進行－A－Bm－D－A，您可發現，這個和弦進行在順階和弦表中同時符合D大調與A大調，因為歌曲中只有3個和弦，可由旋律分析得知它是A大調。

■ 另外代換和弦和裝飾和弦需再配合您的和弦知識將其還原成原始和弦結構。

■ 秘訣：其實只要看是在哪個和弦結束歌曲，就是該調。例如歌曲結束在C和弦，就是C大調；結束在Dm，就是D小調。

第十三章：如何由已知旋律找出調性

◢ 由旋律

如WHAT'S UP這首歌，您可發現整條歌皆由：C#、D、E、F#、G#、A、B這些音組成，只要把有相鄰半音程的地方，擺在音級的第III、IV與VII、I位置，如下：

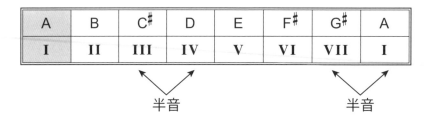

A	B	C#	D	E	F#	G#	A
I	II	III	IV	V	VI	VII	I

半音　　　　　　半音

您可以直接發現，為首的I的位置，就是該首歌的大調主音，所以WHAT'S UP為A大調。

＊註：通常我們看到的簡譜，大多統一以C大調來寫譜，再由左上角的KEY來指定調。

◢ 由五線譜

辨別五線譜上的調性也可以用此方法，如：

把音階寫出來：C、D、E、F、G、A、B、C，在冠上升降號：C、D、E、F、G、A、B♭、C，同樣的把相鄰半音程的地方，擺在音級III、IV與VII、I的位置，如下：

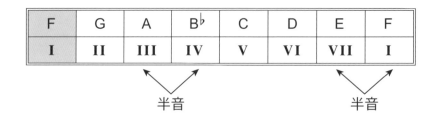

F	G	A	B♭	C	D	E	F
I	II	III	IV	V	VI	VII	I

半音　　　　　　半音

所以為F大調。

第十四章：和弦推算

1. 基本和弦組成音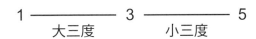

下列的這些和弦都是出現在順階和弦裡的一般合聲基本架構，結構必須熟記。

■ X (major)

$$1 \underset{\text{大三度}}{\rule{4cm}{0.4pt}} 3 \underset{\text{小三度}}{\rule{4cm}{0.4pt}} 5$$

■ Xm

$$1 \underset{\text{小三度}}{\rule{4cm}{0.4pt}} \flat 3 \underset{\text{大三度}}{\rule{4cm}{0.4pt}} 5$$

■ Xdim

$$1 \underset{\text{小三度}}{\rule{4cm}{0.4pt}} \flat 3 \underset{\text{小三度}}{\rule{4cm}{0.4pt}} \flat 5$$

■ Xmaj7

$$1 \underset{\text{大三度}}{\rule{3cm}{0.4pt}} 3 \underset{\text{小三度}}{\rule{3cm}{0.4pt}} 5 \underset{\text{大三度}}{\rule{3cm}{0.4pt}} 7$$

■ X7

$$1 \underset{\text{大三度}}{\rule{3cm}{0.4pt}} 3 \underset{\text{小三度}}{\rule{3cm}{0.4pt}} 5 \underset{\text{小三度}}{\rule{3cm}{0.4pt}} \flat 7$$

■ Xm7

$$1 \underset{\text{小三度}}{\rule{3cm}{0.4pt}} \flat 3 \underset{\text{大三度}}{\rule{3cm}{0.4pt}} 5 \underset{\text{小三度}}{\rule{3cm}{0.4pt}} \flat 7$$

■ Xm7(♭5)

$$1 \underset{\text{小三度}}{\rule{3cm}{0.4pt}} \flat 3 \underset{\text{小三度}}{\rule{3cm}{0.4pt}} \flat 5 \underset{\text{大三度}}{\rule{3cm}{0.4pt}} \flat 7$$

A. 音程

 a. 大三度 (Major 3rd)(1~3)：兩個全音，如C到E。

 b. 小三度 (Minor 3rd)(1~♭3)：1又1/2個全音，如E到G。

 另外，1~5稱為完全五度(Perfect 5th)；1~♭5稱為減五度(Diminished 5th)；1~7稱為大七度(Major 7th)；1~♭7稱為小七度(Minor 7th)。

B. 推算原則：

 a. 以公差二寫出和弦組成音之數字，如Cm7先寫出1，3，5，7

 b. 以大小三度的原則調整正確組成音，Cm7則調整為1，♭3，5，♭7

C. NOTE：

 ＊ 完全五度：C的完全五度為C；D的完全五度為A，依此類推。

1	2	3	4	5
C	D	E	F	G
D	E	F	G	A

 但！B的完全五度為F♯；B♭的完全五度為F。

 ＊ 9度音程：8度＋全音。

 ＊ 4度（11度）音程：完全5度－全音。

 ＊ 6度（13度）音程：完全5度＋全音。

單音程	1	2	3	4	5	6	7
複音程	8	9	10	11	12	13	14

2. 增七和弦 Xaug7（X+7）

A. 和弦結構：

$$1 \underset{\text{大三度}}{\rule{3cm}{0.4pt}} 3 \underset{\text{大三度}}{\rule{3cm}{0.4pt}} \sharp5 \rule{3cm}{0.4pt} \flat7$$

B. 推算方法：屬七和弦根音之第五度音 "升半音"。

C. 使用時機：

a) I(7) ⟶ IV(7)

I + 7

b) I ⟶ VIm

I + 7

c) 歌曲達 "半終止" 時，可以此時之增七和弦代用。

X+7

X+7

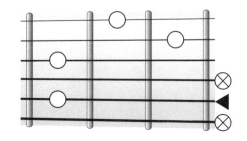

3. 掛留和弦 Xsus4(Xsus) 或 X7sus4

A. 和弦結構：

$$1 \underset{\text{完全四度}}{\rule{3cm}{0.4pt}} 4 \rule{3cm}{0.4pt} 5$$

B. 推算方法：大三 (或屬七) 和弦把三度音取代為 → 根音之完全四度。

C. 使用時機：常用於各調 V 級和弦之修飾和弦。

X7sus4

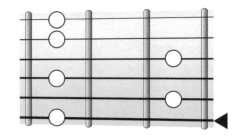

X7sus4

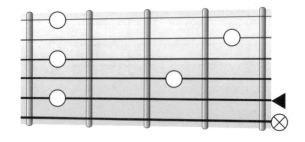

4. 大七和弦 Xmaj7

A. 和弦結構：

1 —— 大三度 —— 3 —— 小三度 —— 5 —— 大三度 —— 7

B. 推算方法：大三和弦＋根音之8度降半音（大七度）。

C. 使用時機：常用於　a）各調 I，IV 級和弦的自身代用。
如：C大調時，Cmaj7可代用C；Fmaj7可代用F。

b）大調抒情歌可用 I maj7作為結束和弦。

5. 大七升五和弦 Xmaj7(♯5)

A. 和弦結構：

增五度

1 —— 大三度 —— 3 —— 大三度 —— ♯5 —— 小三度 —— 7

B. 推算方法：Xmaj7根音之第五度 "升半音"。

6. 半減和弦 Xm7(♭5)

A. 和弦結構：

減五度

1 —— 小三度 —— ♭3 —— 小三度 —— ♭5 —— 大三度 —— ♭7

B. 推算方法：　a）Xm7之第五度音 "降半音"。

b）Xdim7+大三度。

C. 使用時機：常用於各調第七級的代換和弦。

7. 減七和弦 Xdim7

A. 和弦結構：

$$1 \xrightarrow{\text{小三度}} \flat 3 \xrightarrow{\text{小三度}} \flat 5 \xrightarrow{\text{小三度}} \flat\flat 7$$

B. 推算方法：Xdim＋小三度

C. 減七和弦的同音異名：

C	E♭	G♭	B♭♭				本位	Cdim7
	E♭	G♭	B♭♭	C			第一轉位	E♭dim7
		G♭	B♭♭	C	E♭		第二轉位	G♭dim7
			B♭♭	C	E♭	G♭	第三轉位	B♭♭dim7

因為組成音相同，得到：Cdim7 = E♭dim7 = G♭dim7 = B♭♭dim7

$$\begin{cases} \text{Cdim7} &= \text{E}^\flat\text{dim7} = \text{G}^\flat\text{dim7} = \text{B}^{\flat\flat}\text{dim7} \\ \text{C}^\sharp\text{dim7} &= \text{Edim7} = \text{Gdim7} = \text{B}^\flat\text{dim7} \\ \text{Ddim7} &= \text{Fdim7} = \text{A}^\flat\text{dim7} = \text{Bdim7} \end{cases}$$

$$\text{E}^\flat\text{dim7} = \text{G}^\flat\text{dim7} = \text{Adim7} = \text{Cdim7}$$

所以減七和弦在12平均率中只有3個和弦；每個和弦有4個根音。

D. 使用時機：常用在兩個相差全音的和弦進行中插入半音的減七和弦。

如：

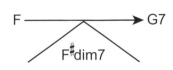

F ————→ G7
F#dim7

8. 大六和弦 X6

A. 和弦結構：

B. 推算方法：大三和弦＋根音之六度音。

C. 使用時機：常用於各調VIm的代理和弦。

9. 小六和弦 Xm6

A. 和弦結構：

B. 推算方法：小三和弦＋根音之六度音。

10. 大調加九和弦 Xadd9(Xsus2)

A. 和弦結構：

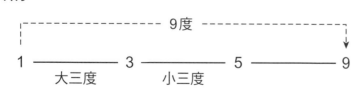

B. 推算方法：大三和弦＋根音之9度。

C. 使用時機：常用於各調I、IV級和弦之修飾。

11. 小調加九和弦 Xmadd9

A. 和弦結構：

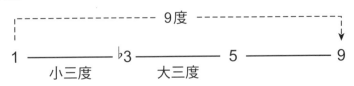

B. 推算方法：小三和弦＋根音之9度。

C. 使用時機：常用於各調 IIm、VIm級和弦之修飾。

12. 延伸和弦

* 七 和 弦 ＋ 9 度 ＝ 九 和 弦
* 九 和 弦 ＋11度 ＝ 十一和弦
* 十一和弦 ＋13度 ＝ 十三和弦

A. 九和弦(注意和加九和弦比較)：

Xmaj9 = Xmaj7 + 9度音

Xm9　= Xm7　+ 9度音

X9　　= X7　　+ 9度音

B. 十一和弦：

※ 11度與大3度的合聲並不和諧，Xmaj11或X11的聲音，一般以Xmaj9(♯11)或 X7(♯11)解決之。

Xmaj9(♯11)，Xmaj7(♯11) = Xmaj9 或 Xmaj7 + ♯11度音，Xmaj7(♯4)的寫法也常見。

Xm11　= Xm9 +　11度音

X7(♯11) =　X9　+ ♯11度音

C. 十三和弦：

※ 通常13和弦並不會包含11度音，但也可例外。

Xmaj13 = Xmaj9 + 13 度音

Xm13　= Xm9　+ 13度音

X13　 =　X9　 + 13度音

82

13. 變化和弦 (Altered)

依「屬七」延伸和弦之結構為主,在5音程和9度音程上作升降半音變化。

X7(♭9)	X9之第9度 "降半音"
X7(♯9)	X9之第9度 "升半音"
X9(♭5)	X9之第5度 "降半音"
X9(♯5)	X9之第5度 "升半音"
X7(♭9,♯5)	X9之第9度 "降半音",第5度 "升半音"
X7(♯9,♭5)	X9之第9度 "升半音",第5度 "降半音"

第五章：如何在已知和弦進行即興演奏

即興演奏的模式：

1. Motif — 動機擴大法：

依據主旋律的音符加以裝飾，或改變拍子所形成的SOLO稱之。

2. Chord Tone — 和弦內音法：

（ARPEGGIO）依據和弦的進行，以各和弦的ARPEGGIO為SOLO結構，具有強烈的協和性，是最安全且好聽的方法。廣泛用於爵士樂。

3. Chord Scale — 和弦音階法：

依照各個和弦分別彈以該和弦的自然順階音階或相對調式音階、變化音階等，也是爵士樂常用的手法。

4. Key Center — 調性音階法：

為目前流行音樂與一般ROCK最廣泛的即興演奏法，不需具備高超的視奏與熟練的合聲組織分析能力,而且具豐富變化性,也最適合即興演奏的初學者,在此以此法作為即興演奏的說明。

● 以下提供您以較機械式的即興演奏入門：

和弦進行：Am — G — F — Em

STEP1：定調性 — A小調。

STEP2：選擇音階 — 假設選擇A小調五聲音階。

STEP3：範例的聯結 —

　　a) 範例間直接聯結

但在即興狀態下，直接聯結可能造成初學者把位變換不及與思考空間狹小等問題。

　　b) 範例間以既有音階作為緩衝

但容易造成樂句的單調乏味。

c) 範例間以Bridge搭階 ─ 以您最熟悉的指法片段作為Bridge，和前兩項綜合使用。

您可創造出自己的一套方式漸漸的可養成您的自我風格。

STEP4：聆聽您彈奏出來的每個音符是否與背景音樂產生和諧。

STEP5：主音控制 ─ A小調，試著在主和弦出現時彈奏至A音，且不要離開主音太久，使曲子有段落的感覺。

STEP6：主題控制 ─ 為避免曲子雜亂無章，試著把一段喜歡的A小調樂句當作搭接的一部分，並使其常出現作為主題。

STEP7：感情的投入 ─ 遺棄機械式的聯結，以自己直覺的方式遊走於指板之上。

● 您也可以綜合三種即興演奏的類型，累積更多的經驗樂句，彈奏出更出色的旋律。

● 提供和弦進行，作為練習：

1. C大調

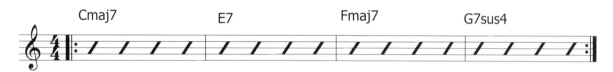

2. C大調

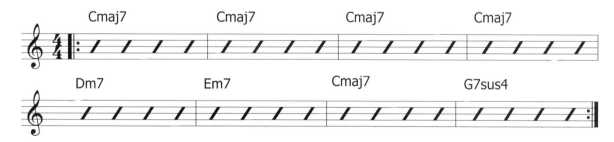

3. G大調

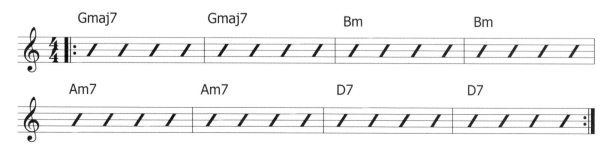

4. G大調

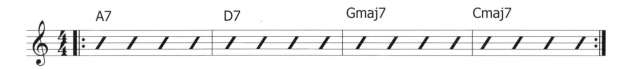

A7 D7 Gmaj7 Cmaj7

5. E大調

Emaj7 Emaj7 Amaj7 Amaj7

F#m7 B7sus4 Emaj7 B7sus4

6. B♭大調

B♭maj7 B♭maj7 B♭maj7 B♭maj7

Cm7 Dm7 B♭maj7 F7sus4

7. D大調

Dmaj7 B7 Gmaj7 A7sus4

8. F大調

Fmaj7 Fmaj7 Fmaj7 Fmaj7

Gm7 Am7 Fmaj7 C7sus4

9. E小調

10. D小調

11. F#小調

12. A小調

　　當然，除了什麼和弦結構搭配什麼音階會有什麼樣的效果的問題以外，在即興演奏的同時考慮到許多原理的問題是很沒有建設性的，畢竟，即興演奏掌握"感情"是很重要的。所以您得在正確的理論基礎下，透過自己不斷的"嘗試"與"練習"，累積豐富的經驗，方可體會其中奧妙之處。

第十六章：調式音階

C Ionian	C		D		E	F		G		A		B	C	
D Dorian	D		E	F		G		A		B	C		D	
E Phrygian	E	F		G		A		B	C		D		E	
F Lydian	F		G		A		B	C		D		E	F	
G Mixo-Lydian	G		A		B	C		D		E	F		G	
A Aeolian	A		B	C		D		E	F		G		A	
B Locrian	B	C		D		E	F		G		A		B	

C Ionian	1		2		3	4		5		6		7	1	
C Dorian	1		2	♭3		4		5		6	♭7		1	
C Phrygian	1	♭2		♭3		4		5	♭6		♭7		1	
C Lydian	1		2		3		♯4	5		6		7	1	
C Mixo-Lydian	1		2		3	4		5		6	♭7		1	
C Aeolian	1		2	♭3		4		5	♭6		♭7		1	
C Locrian	1	♭2		♭3		4	♭5		♭6		♭7		1	

C Ionian	C		D		E	F		G		A		B	C
C Lydian	C		D		E	**F♯**	G		A		B	C	
C Mixo-Lydian	C		D		E	F		G		A	**B♭**		C
A Dorian	A		B	C		D		E		**F♯**	G		A
A Phrygian	A	**B♭**		C		D		E	F		G		A
A Aeolian	A		B	C		D		E	F		G		A

　　C大調自然音階(C Ionian)與A小調自然音階(A Aeolian)結構相同，一樣的原理，C Lydian與A Dorian結構相同；C Mixo-Lydian與A Phrygian的結構也是相同的。

Dorian Mode

C minor	C		D	E♭	F		G	A♭		B♭	
Dorian	1		2	♭3	4		5		6	♭7	
C Dorian	C		D	E♭	F		G		A	B♭	

自然小調順階和弦：

級 數	Im	IIdim	♭III	IVm	Vm	♭VI	♭VII

<div align="center">

Dorian：1 — 2 — ♭3 — 4 — 5 — 6 — ♭7

</div>

Dorian順階和弦：

級 數	Im	IIm	♭III	IV	Vm	VIdim	♭VII
組成音	1	2	♭3	4	5	6	♭7
	♭3	4	5	6	♭7	1	2
	5	6	♭7	1	2	♭3	4

小調與Dorian順階和弦之比較：

Minor	Im		IIdim	♭III		IVm		Vm	♭VI		♭VII	
Dorian	Im		IIm	♭III		IV		Vm		VIdim	♭VII	

若有一和弦進行：

　　您會發現在聽覺上，主和弦很明顯是Am7，可以說就是A小調，彈奏SOLO可用A小調五聲音階，但在A小調的順階和弦裡，第IV級和弦是Dm，今D7符合Dorian的特性，彈奏A小調音階時，應順應D7的和弦內音，把F調整成F♯，即：A－B－C－D－E－F♯－G，所以彈奏SOLO可用A Dorian Mode。彈奏A Dorian時，仍以A minor五聲音階為主要架構。

所以，Dorian的使用時機為：

1. 在任何單一Xm系列的和弦，例如：Xm、Xm7、Xm9、Xm6......

2. 一般小調的四級和弦出現IV(7)時，例如：A小調裡出現D7和弦，在D7使用A Dorian。

3. 一般小調的二級和弦出現IIm時，例如：A小調裡出現Bm和弦，在Bm使用A Dorian。

4. 藍調，例如A Blues使用A Droian。

90

MixoLydian Mode

C Major	C		D		E	F		G		A		B
C mixoLyd	C		D		E	F		G		A	B♭	
MixoLyd	1		2		3	4		5		6	♭7	

大調順階和弦：

級 數	I	IIm	IIIm	IV	V	VIm	VIIdim

MixoLydian：1 — 2 — 3 — 4 — 5 — 6 — ♭7

MixoLydian順階和弦：

級 數	I	IIm	IIIdim	IV	Vm	VIm	♭VII
組成音	1	2	3	4	5	6	♭7
	3	4	5	6	♭7	1	2
	5	6	♭7	1	2	3	4

大調與MixoLydian順階和弦之比較：

Major	I		IIm		IIm	IV		V		VIm		VIIdim	
Mixolyd	I		IIm		IIIdim	IV		Vm		VIm		♭VII	

若有一和弦進行：

 您會發現在聽覺上，主和弦很明顯是C，可以說就是C大調，彈奏SOLO可用C大調五聲音階，但在C大調的順階和弦裡，第V級和弦是G，今Gm符合MixoLydian的特性，彈奏C大調音階時，應順應Gm的和弦內音，把B調整成B♭，即：C－D－E－F－G－A－B♭，所以彈奏SOLO可用C MixoLydian Mode。彈奏C MixoLydian Mode時，仍以C7 Arpeggio為主要架構。

所以，Mixo-Lydian的使用時機為：
1. 在任何單一X7系列的和弦，例如：X7、X9、X9sus、X13、Xalt
2. 一般大調的七級和弦出現♭VII時，例如：C大調裡出現B♭和弦，在B♭使用C Mixo-Lydian。
3. 一般大調的五級和弦出現Vm時，例如：C大調裡出現Gm和弦，在Gm使用C Mixo-Lydian。

Lydian Mode

C Major	C		D		E	F		G		A		B
C Lydian	C		D		E		F♯	G		A		B
Lydian	1		2		3		♯4	5		6		7

91

大調順階和弦:

級 數	I	IIm	IIIm	IV	V	VIm	VIIdim

Lydian:1 — 2 — 3 —♯4 — 5 — 6 — 7

Lydian順階和弦:

級 數	I	II	IIIm	♯IVdim	V	VIm	VIIm
組成音	1	2	3	♯4	5	6	7
	3	♯4	5	6	7	1	2
	5	6	7	1	2	3	♯4

大調與Lydian順階和弦之比較:

Major	I	IIm		IIIm	IV		V		VIm		VIIdim
Lydian	I	II		IIIm		♯IVdim	V		VIm		VIIm

若有一和弦進行:

您會發現在聽覺上,主和弦很明顯是C,可以說就是C大調,彈奏SOLO可用C大調五聲音階,但在C大調的順階和弦裡,第II級和弦是Dm,今D符合Lydian的特性,彈奏C大調音階時,應順應D的和弦內音,把F調整成F♯,即:C—D—E—F♯—G—A—B,所以彈奏SOLO可用C Lydian Mode。彈奏C Lydian時,可用C Maj7 Arpeggio為主要架構。

所以,Lydian的使用時機為:

1. 在任何單一Xmaj(7)系列的和弦,例如:X、Xmaj7、Xmaj9、Xmaj(♯11)......
2. 一般大調的二級和弦出現II(7)時,例如:C大調裡出現D7和弦,在D7使用C Lydian。
3. 一般大調的七級和弦出現VIIm時,例如:C大調裡出現Bm和弦,在Bm使用C Lydian。

Phrygian Mode

C minor	C		D	E♭		F		G	A♭		B♭	
Phrygian	1	♭2		♭3		4		5	♭6		♭7	
C Phrygian	C	D♭		E♭		F		G	A♭		B♭	

自然小調順階和弦：

級 數	Im	IIdim	♭III	IVm	Vm	♭VI	♭VII

$$\text{Phrygian：} 1 - {}^\flat 2 - {}^\flat 3 - 4 - 5 - {}^\flat 6 - {}^\flat 7$$

Phrygian順階和弦：

級 數	Im	♭II	♭III	IVm	Vdim	♭VI	♭VIIm
組成音	1	♭2	♭3	4	5	♭6	♭7
	♭3	4	5	♭6	♭7	1	♭2
	5	♭6	♭7	1	♭2	♭3	4

小調與Phrygian順階和弦之比較：

	Im		IIdim	♭III		IVm		Vm	♭VI		♭VII	
Minor	Im		IIdim	♭III		IVm		Vm	♭VI		♭VII	
Phriygian	Im	♭II		♭III		IVm		Vdim	♭VI		♭VIIm	

若有一和弦進行：

　　您會發現在聽覺上，主和弦很明顯是Am7，可以說就是A小調，彈奏SOLO可用A小調五聲音階，但在A小調的順階和弦裡，第II級和弦是Bdim，今B♭maj符合Phrygian的特性，彈奏A小調音階時，應順應B♭maj的和弦內音，把B調整成B♭，即：A－B♭－C－D－E－F－G，所以彈奏SOLO可用A Phrygian Mode。彈奏A Phrygian時，仍以A minor五聲音階為主要架構。

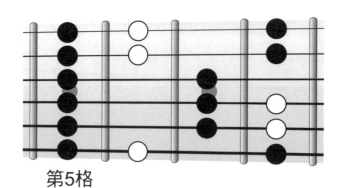

第5格

所以，Phrygian的使用時機為：

1. 在單一Xm系列的和弦，例如：Xm、Xm7、Xm(♭9).....

2. 一般小調的七級和弦出現♭VIIm時，例如：A小調裡出現Gm和弦，在Gm使用A Phrygian。

3. 一般小調的二級和弦出現♭II時，例如：A小調裡出現B♭和弦，在B♭使用A Phrygrian。

▲ Mode順階和弦表

I minor	Im	IIdim	♭III	IVm	Vm	♭VI	♭VII7
I Dorian	Im	IIm	♭III	IV7	Vm	VIdim	♭VII
I Phrygian	Im	♭II	♭III7	IVm	Vdim	♭VI	♭VIIm

I Major	I	IIm	IIIm	IV	V7	VIm	VIIdim
I Lydian	I	II7	IIIm	#IVdim	V	VIm	VIIm
I Mixo-Lydian	I7	IIm	IIIdim	IV	Vm	VIm	♭VII

以下是各個調式音階的範例：

■ A Dorain 範例：

CD1 - 31

EX1

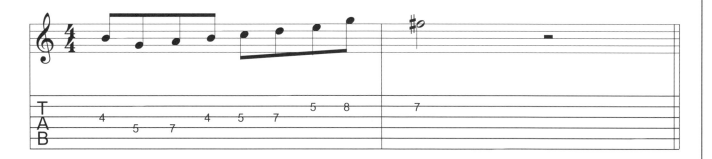

EX2

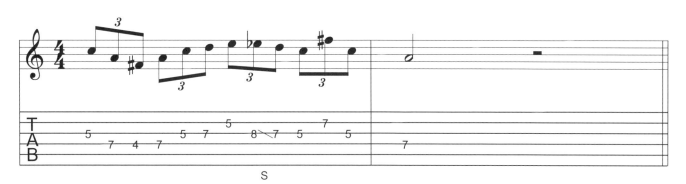

EX3

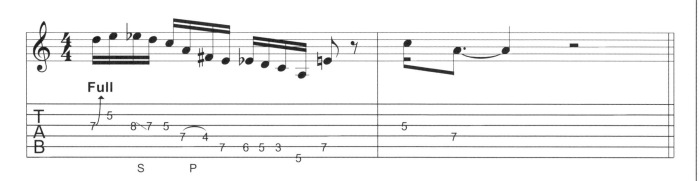

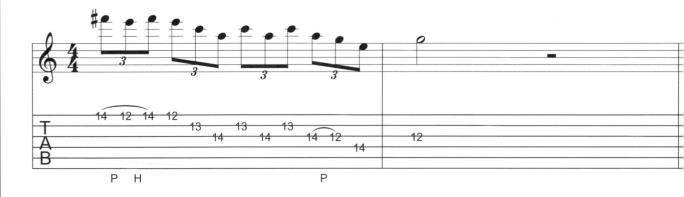

EX4

■ C Lydain 範例：

 CD1 - 32

EX1 Pattern #4

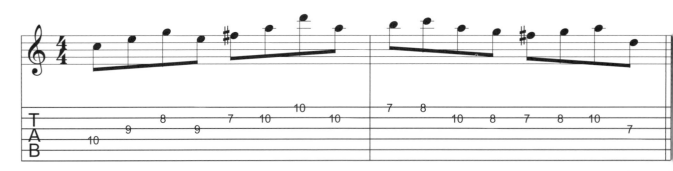

EX2 Pattern #1

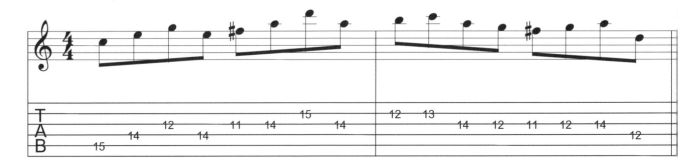

EX3 Pattern #5

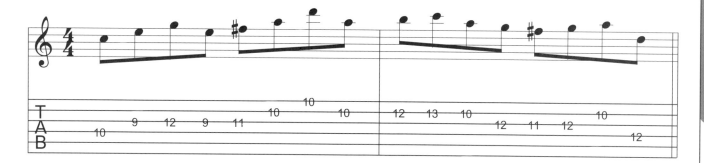

EX4 Pattern #4

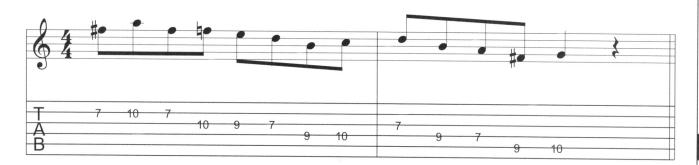

■ C Mixo-Lydain 範例：

CD1 - 33

EX1

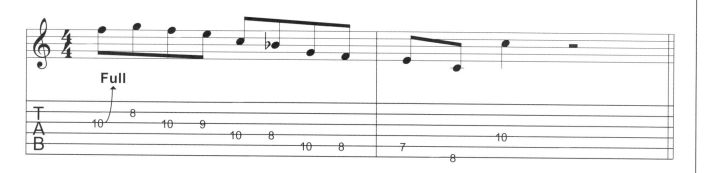

EX2

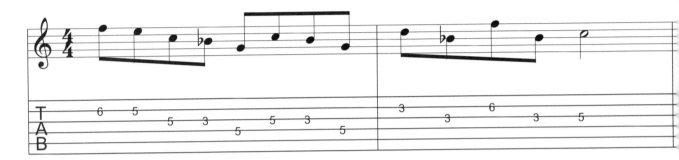

EX3

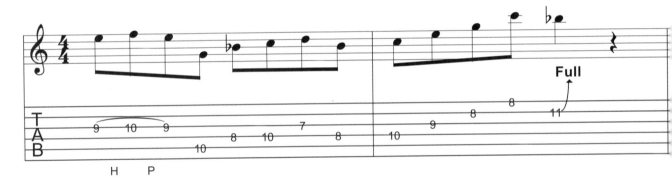

EX4

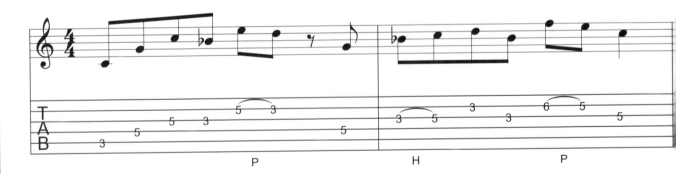

■ A Phrygain 範例：

CD1 - 34

EX1

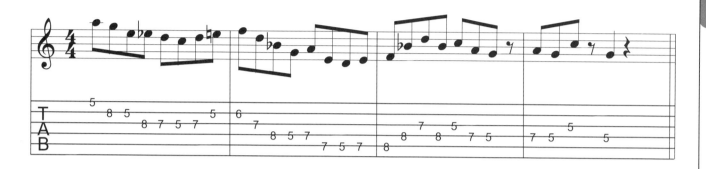

EX2

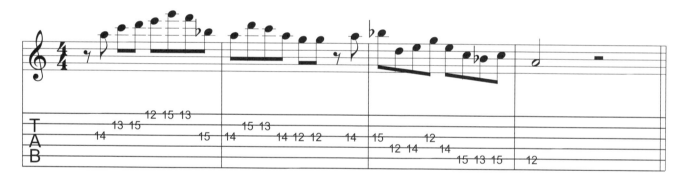

　　這裡提供了四套大小調順階和弦的CHORD SHAPES，它是把同一個調裡的七個順階和弦能在接近的把位按出來，這對於和弦彈奏的瞬間移調非常有幫助，尤其是在看MASTER RHYTHM譜時（樂師用譜，和弦寫法為1、2m、3m）。

順階和弦的CHORD SHAPES 1

■ 把位：C大調

I major

8th

V major

10th

II minor

10th

VI minor

7th

III minor

7th

VII dim

7th

IV major

8th

練習：
彈奏各調的
Imaj — VIm — IVmaj — Vmaj

100

順階和弦的CHORD SHAPES 2

■ 把位：C大調

I major

3rd

V major

3rd

II minor

5th

VI minor

5th

III minor

2nd

VII m7(♭5)

2nd

IV major

1st

練習：
彈奏各調的
Imaj — VIm — IVmaj — Vmaj

順階和弦的CHORD SHAPES 3

■ 把位：C小調

I minor

8th

V minor

10th

II m7(♭5)

10th

♭VI major

8th

● ：為根音位置，不用按。

♭III major

6th

♭VII major

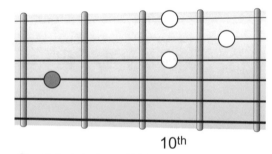

10th

● ：為根音位置，不用按。

IV minor

8th

練習：
彈奏各調的
Im —♭IIImaj —♭VIImaj — Im

102

順階和弦的CHORD SHAPES 4

■ 把位：C小調

I minor

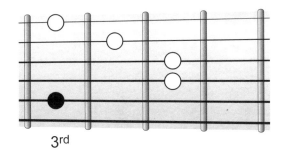

3rd

II m7(♭5)

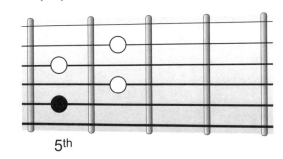

5th

♭III major

3rd

⬤：為根音位置，不用按。

IV minor

1st

V minor

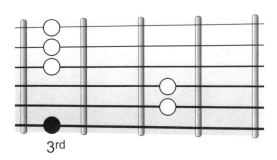

3rd

♭VI major

4th

♭VII major

1st

練習：

彈奏各調的

Im —♭IIImaj —♭VIImaj — Im

第 **2** 單元

第一章/ Rock Rhythm Guitar

第二章/ Rock Solo Technique

ROCK/METAL

第一章：ROCK RHYTHM GUITAR

　　這個單元的一開始講到的POWERCHORD練習，我們必須先注意到彈奏POWERCHORD的基本動作：左手部分用食指與無名指分別按住根音與五度音，食指輕輕的處碰根音以外的其他弦作保護音色，千萬不要用封閉和弦的按法，否則音色會很髒；右手的部分以手刀的底端靠在第五、六弦與琴橋接處作悶音的動作。在彈奏範例之前先練習MUTE的音色，這是很重要的，以八分音符的節奏持續右手悶音的DISTORTION音色，嘗試移動右手的前後、悶音的輕重、調整Picking的力道，以找出PUNCH最強的聲音並可以持續之，彈奏POWERCHORD音色是最重要的。

POWERCHORD的兩個基本動作：

■ 右手悶：

CD1 - 35

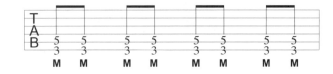

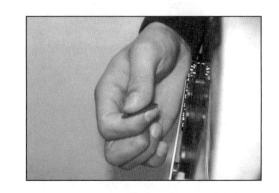

■ 右手開：

CD1 - 36

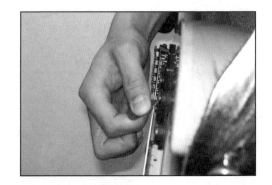

在彈奏範例時，應注意右手悶、開的俐落度，這動作應和轉鑰匙的動作一樣，而不是把右手抬起來，另外要注意的是MUTE的音色應從頭到尾一致。

CD1 - 37

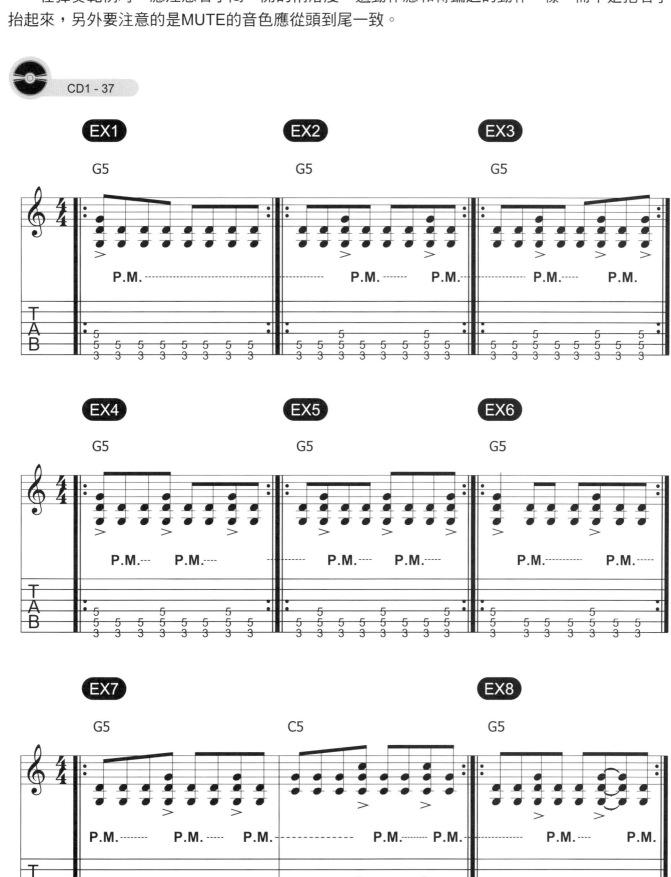

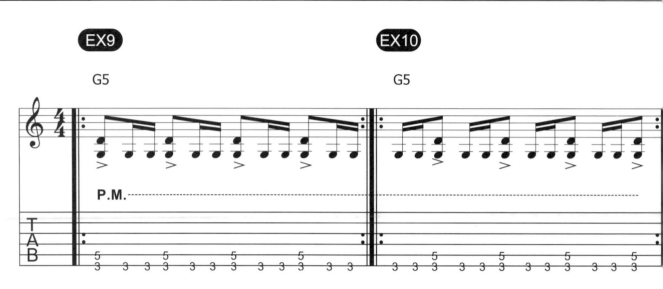

1. 轉位的POWERCHORD (INVERTED POWERCHORD)

以根音的五度及八度所構成的四度雙音,來取代原來完整的POWERCHORD型態,用以彈奏快速、複雜的節奏變化。

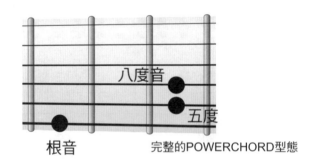

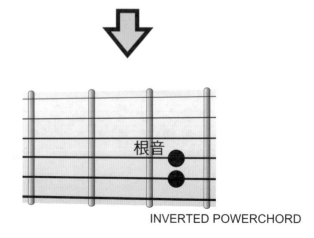

INVERTED POWERCHORD的根音為兩個音中較高的音，也可以說四度音程的主音是較高的音，這是一個很重要的觀念。

以下是一些INVERTED POWERCHORD的範例：

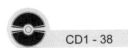
CD1 - 38

EX1

EX2

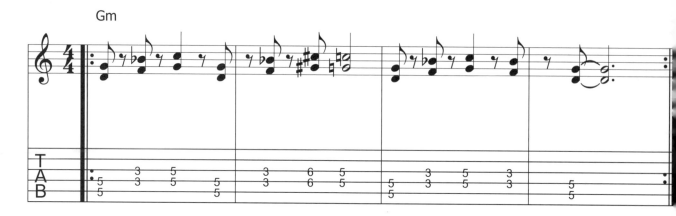

EX3

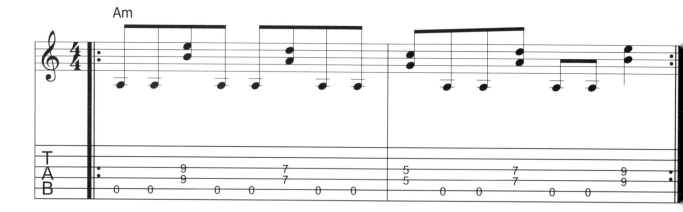

EX4

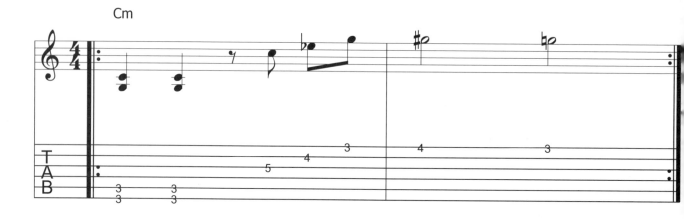

2. **轉位大三和弦** (INVERTED MAJOR CHORD)

三種使用型態：

a) 作為 經過和弦 ，一般多用於 **Cliche** 的編曲模式，和弦型態為 **Y5/X** 或 **Z/X** 。

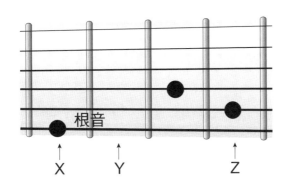

b) 用作 **增和弦** ，編曲方式同增和弦，和弦型態為 X(\sharp5)。

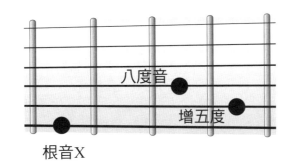

P.S. 在小調和弦時，增五度音可用來當作正常POWERCHORD的裝飾音。

c) 用作 一般大三和弦 的簡化和弦，提供不同於正常一度加五度POWERCHORD在大三和弦的感覺，和弦型態為X。

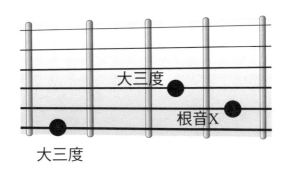

以下是一些範例：

 CD1 - 39

EX1

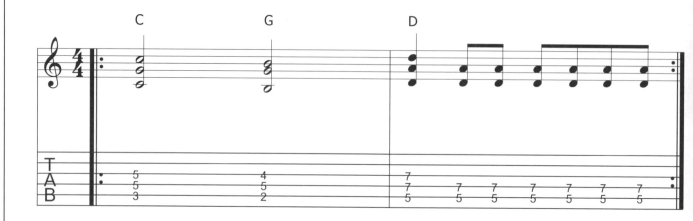

EX2

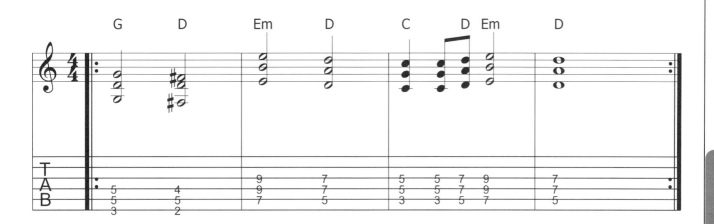

3. 減五度POWERCHORD (TRITONE POWERCHORD)

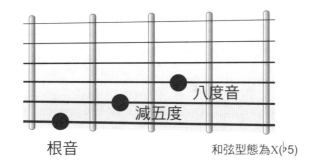

根音　　　　　　　　　　和弦型態為X(♭5)

兩種型式：

a) 用作減(七)和弦(Diminished 7th)使用，多當作經過和弦。

EX：

C ·······▶ Am ·······▶ F ·······▶ G7

F#dim7

b) 減五度音當作正常POWERCHORD的裝飾音、張力的延伸。

前衛吉他

 CD1 - 40

EX1

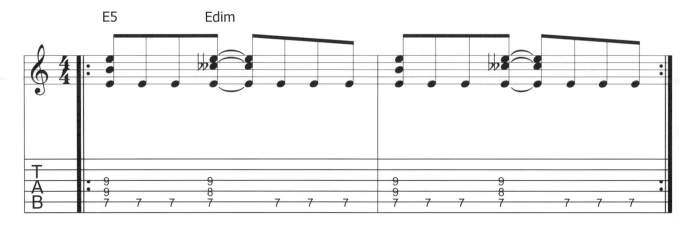

EX2

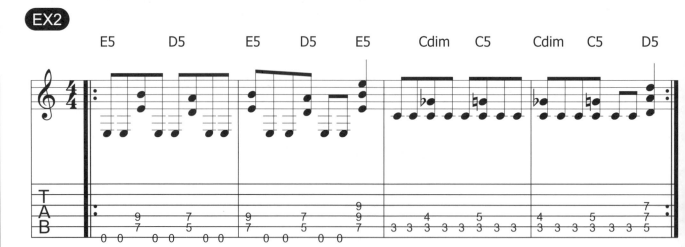

EX3

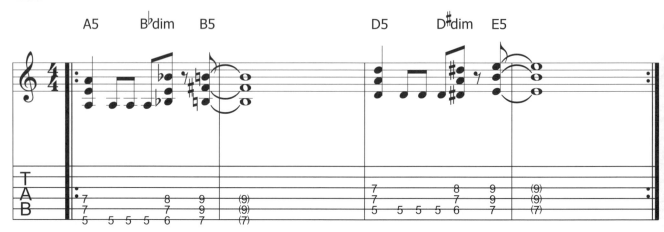

114

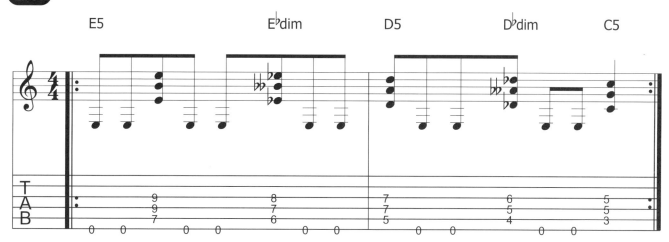

4. POWERCHORDS IN KEY

a) 大調時：第七級的POWERCHORD-VII5，組成音為該調的7和♯4，把VII5的
五度音♯4降半音，可使所有I~VII級的POWERCHORDS和弦內音
皆合乎該大調音階，所以任何大調的第七級POWERCHORD可調整
成一TRITONE POWERCHORD。

b) 小調時（E minor scale）：E.F♯.G.A.B.C.D.E.
第二級POWERCHORD-F♯5的組成音為F♯和C♯，把五度音C♯降半音成C
音，可使所有順階POWERCHORDS和弦內音皆合乎該小調音階，所以任何小
調的第二級POWERCHORD可調整成一TRITONE POWERCHORD。
P.S.編曲彈奏時，POWERCHORD不一定要作調整，一歌曲情況而定，選擇適
合的。

5. 半音階 (CHROMATIC SCALE)

● 包含了所有12個半音在主音到八度音間：

G	G#	A	A#	B	C	C#	D	D#	E	F	F#

☐ 為G大調（E小調）音階

● 在使用上仍然以某個既有音階，如大調音階、小調音階、五聲音階.......等為主要架構，搭配以半音階中非主要音階的部分，所以很少見到使用完整的半音階，常見的是使用半音階的 "片段"。

● 以音階為主音的POWERCHORD運用半音階有兩種模式：

　a. 使用半音階為經過音（和弦）。

　b. 以既有音階為中心，加上半音階來增加張力或營造特殊效果（非當作經過音）。請注意練習中和弦有（ ）的地方。

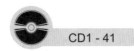
CD1 - 41

EX1

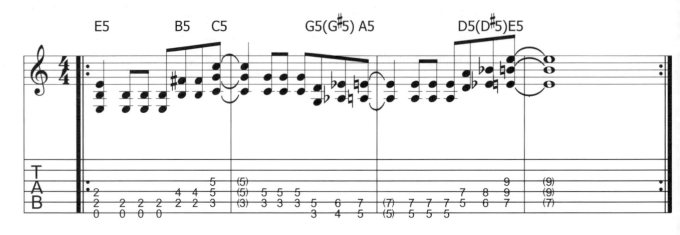

EX2

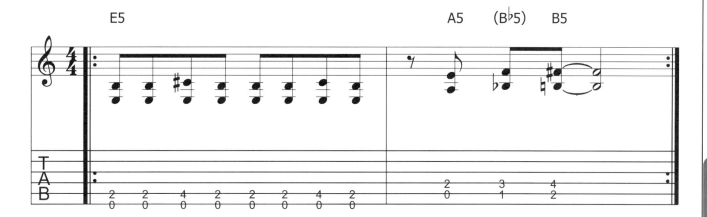

EX3

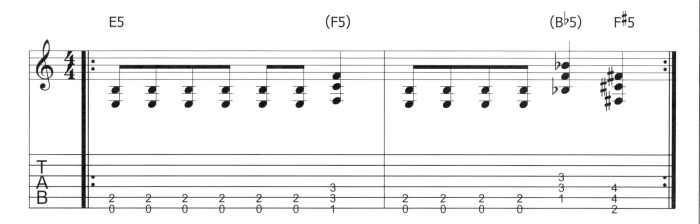

EX4

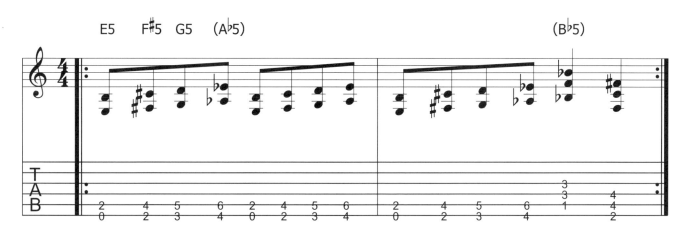

前衛吉他

EX5

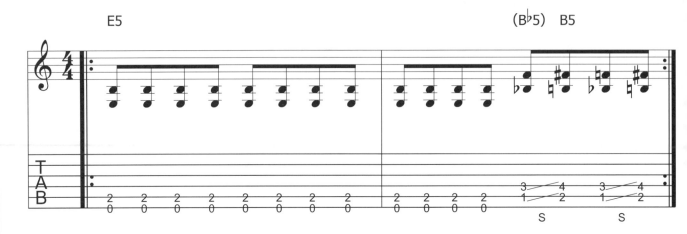

118

EX6

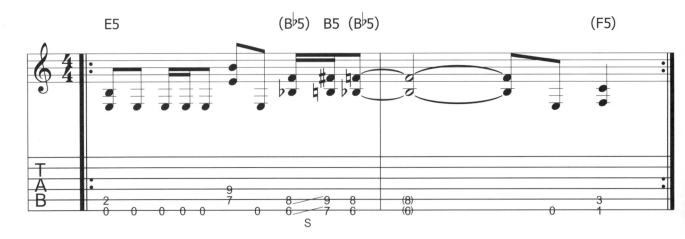

EX7

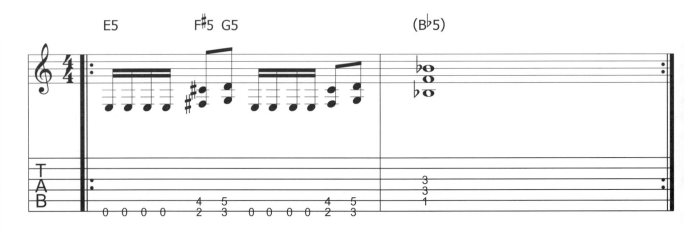

6. 中心音TONAL CENTER & PEDAL TONE

● 在音樂中，常常有一個主要的音，作為中心，而音樂中其他的音（和弦）可以是依據該中心音為根音的和弦組成音或以該中心音為主音的某音階，此音稱TONAL CENTER或PEDAL TONE。

● HEAVY METAL & SPEED METAL的和弦進行不一定要以傳統的順階和弦來編排，再轉換成POWERCHORD，可用音階的方式來表示。

例如：E natural minor scale:

E	F#	G	A	B	C	D	E

同樣E小調時，轉換成POWERCHORDS： □ 設定為PEDAL TONE

E5	F#5	G5	A5	B5	C5	D5	E5

以下的範例全部的和弦為Em：

CD1 - 42

EX1

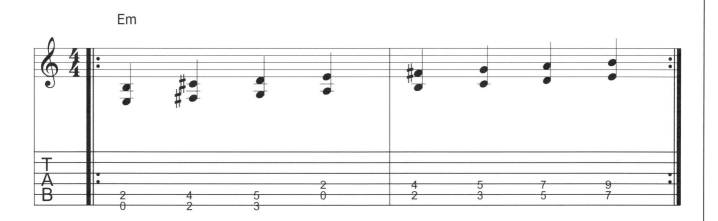

EX2

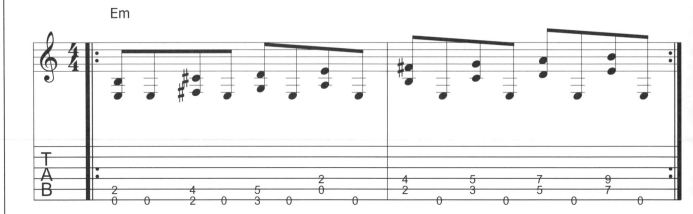

EX3

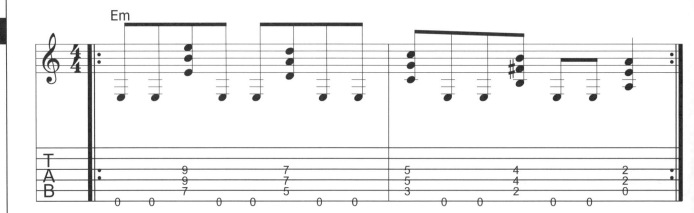

EX4

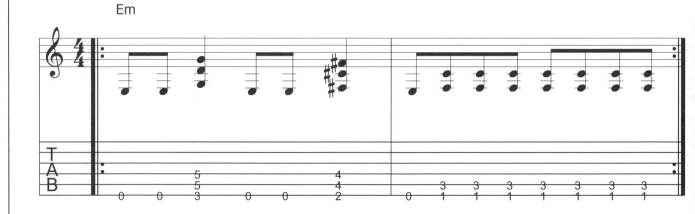

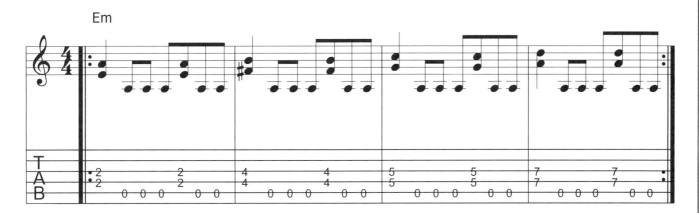

EX5

7. SINGLE NOTE RIFF

　　以單音作為RHYTHM的一部份，但不一定是和弦組成音，常以PEDAL TONE為主作適當的音程變化。

　　例如：曲式和弦為Em或E小調時，設定PEDAL TONE為E，其餘可咨意擴充變化的SINGLE NOTE RIFF有E、F#、G、A、B、C、D，亦可增加半音階之內音作為變化。

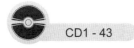

CD1 - 43

EX1

EX2

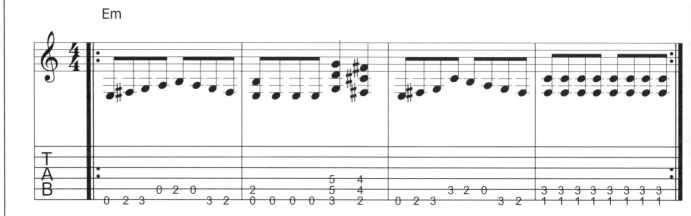

EX3

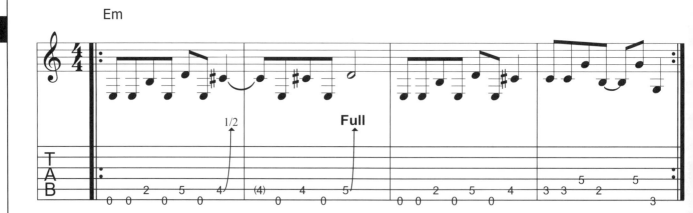

EX4

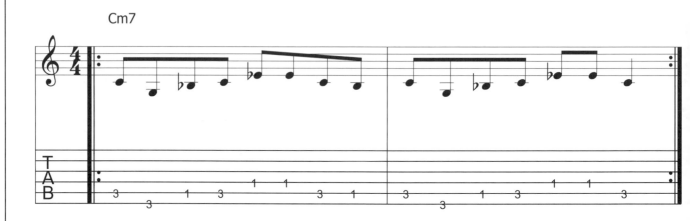

8. 其他常用的POWERCHORD彈奏手法

■ A）八度音：

CD1 - 44

■ B）大七度（限大和弦時使用）：

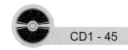

■ C）大三度（限大和弦時使用）：

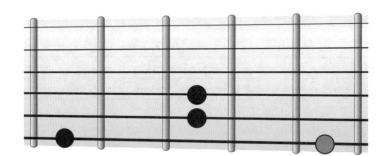

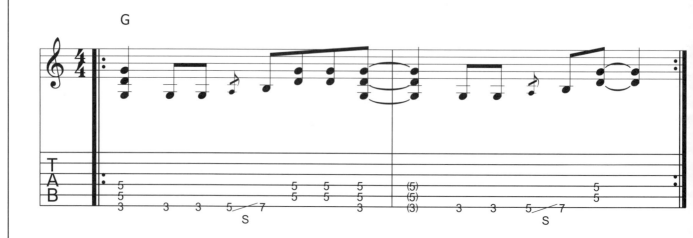

■ D）掛留四度音：

CD1 - 47

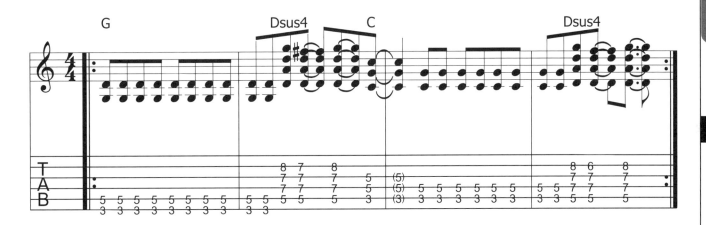

■ E）掛留四度音：

CD1 - 48

G

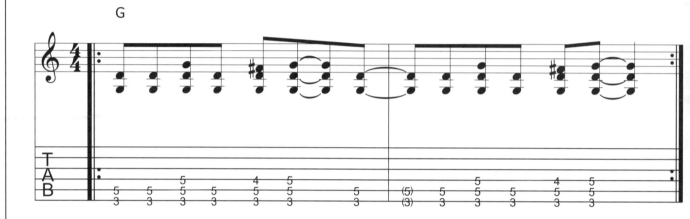

126

■ F）減五度：

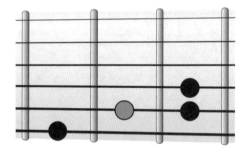

CD1 - 49

G

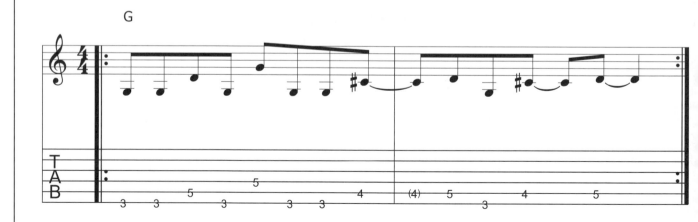

■ G)增五度:

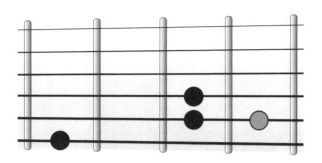

CD1 - 50

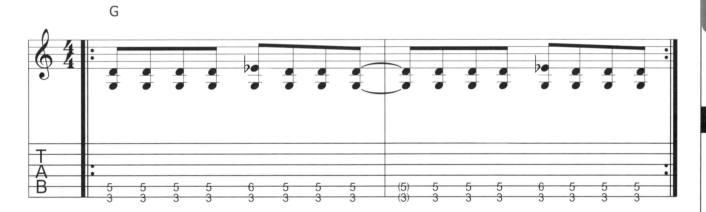

9. Drop-D Tuning

這是Nu-Metal常用的手法,在正常的音準下,把第六弦調低一個全音,所以第六弦上每個音符都降低一個全音,原來的F5的POWERCHORD變成這樣的按法。

3rd

 CD1 - 51

EX1

E5　　　　　　　G5　　　　　　　D5　　　　　　　C5

EX2

D5　　F5　D5　　G5 D5 G5　A♭5 G5　D5　　F5　D5　　A♭5 D5 A♭5

在討論各種POWER CHORD變化的ROCK RHYTHM之後，HEAVY METAL RHYTHM綜合練習，是一些MEGADETH樂團的名曲精華。

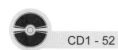

CD1 - 52

EX1

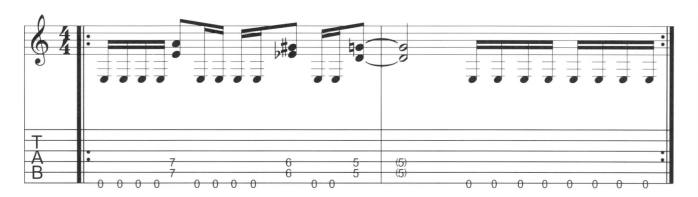

EX2

EX3

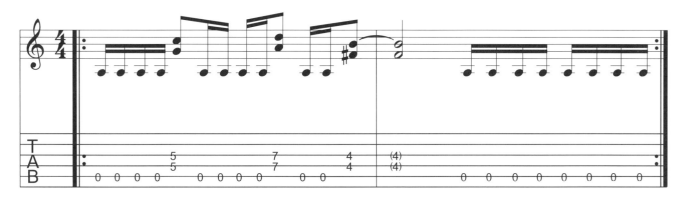

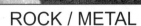

EX4

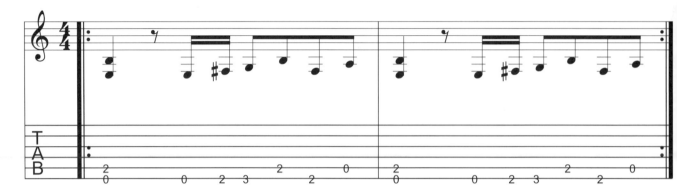

EX5

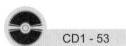
CD1 - 53

EX1

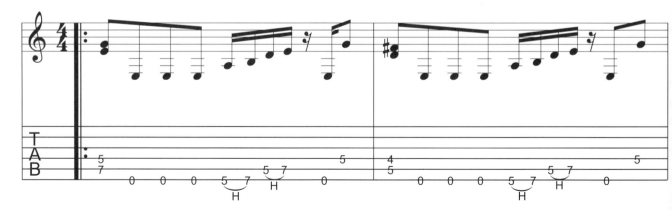

130

CD1 - 54

EX1

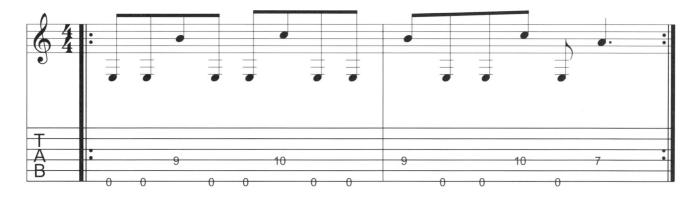

EX2

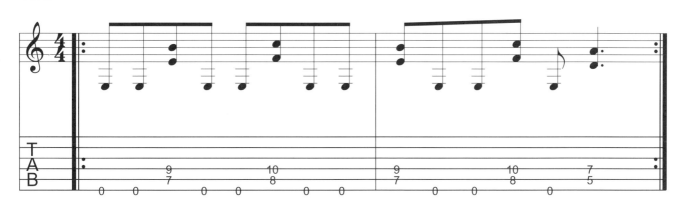

EX3

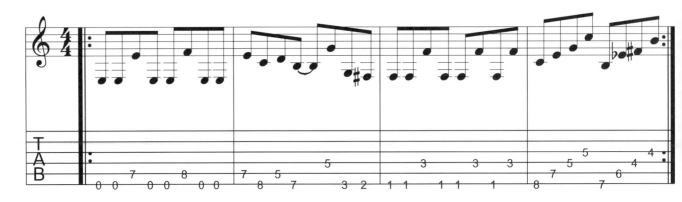

CD1 - 55

EX1

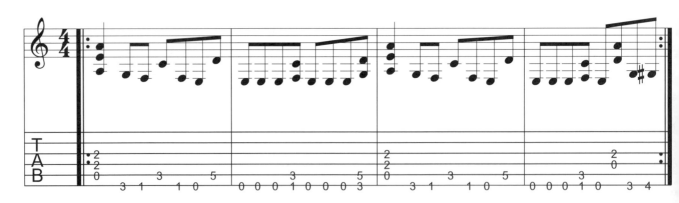

第二章：ROCK SOLO TECHNIQUE

　　許多ROCK的特殊演奏技巧皆是來自80年代許多偉大吉他手的發明，同時許多速彈式的吉他手也如雨後春筍般出現，在接下來的單元我們介紹SOLO的各種技巧與訓練方式。練習各種技巧與速度的原理就和鍛鍊肌肉一樣，其不二法門，就是花時間練習，絕對不可能一步登天，也沒有捷徑。

1. 模進SEQUENCE

　　這是許多速彈派吉他手的慣用手法，它是利用一群類似的旋律或類似的指法在琴格上作上行或下行，練習時除注意音群的完整度外，更要體會每個範例的規則性，在這裡的範例都是C KEY的，嘗試把它們應用在其他調或您彈奏的歌曲或即興SOLO中。

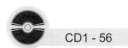
CD1 - 56

EX1

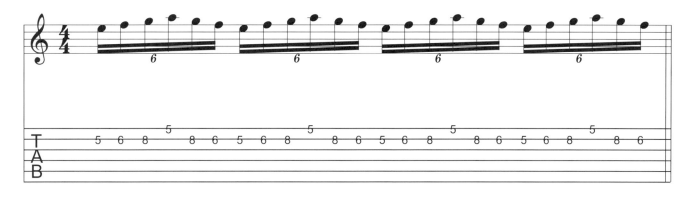

EX2

EX3

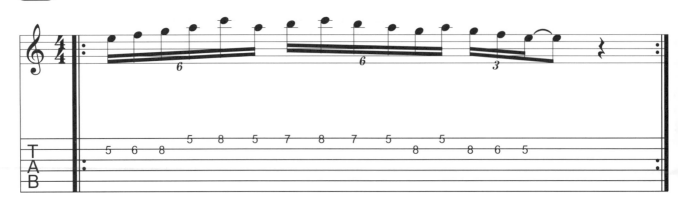

EX1 和 **EX3** 是模進的 "單元"，而 **EX2** 則是示範如何將 **EX1** 的單元套入音階中。

2. 掃弦 SWEEP

　　以下掃弦樂句所使用的材料為各個和弦的 ARPEGGIO，指型可以參考之前的章節。練習時務必要從分解動作開始，直到左右兩手協調，千萬別急著嘗試一口氣的掃弦，如果覺得雜音很多，就表示分解動作的功夫尚未成熟，請再回到慢速的分解動作繼續練習。

CD1 - 57

EX1

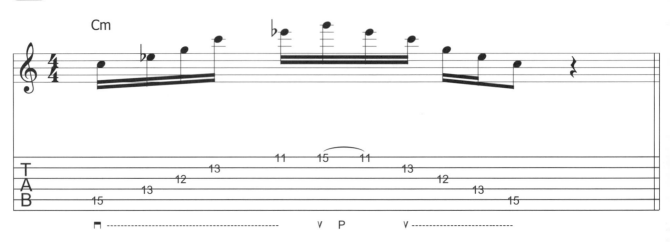

EX2

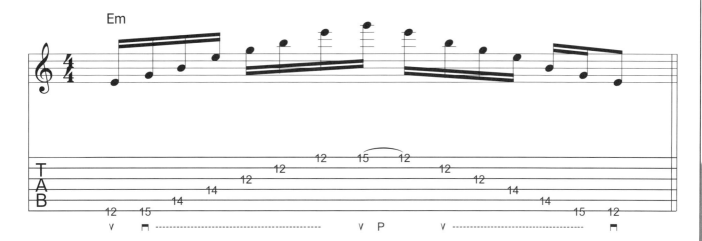

EX3

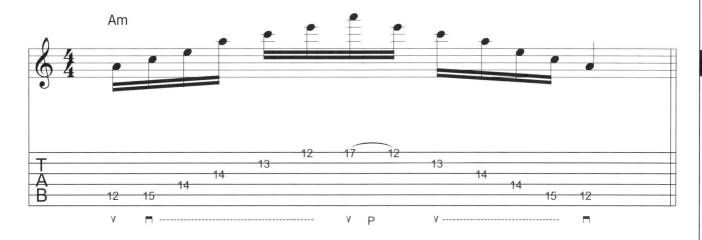

3. 點弦 TAPPING

點弦奏法的左手部分其實就是彈奏捶音與勾音,而右手的部分則是使用食指或中指的指尖在吉他指板上做類似於捶音勾音的動作。右手手掌可以把六條弦都悶起來,避免不必要的雜音。

 CD1 - 58

EX1

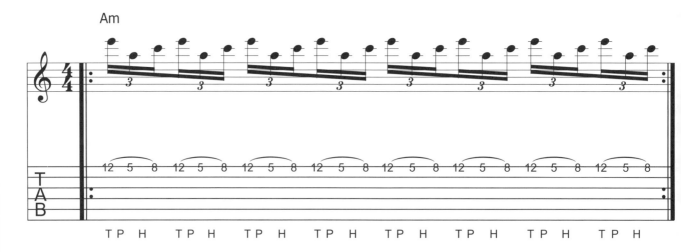

136

EX2

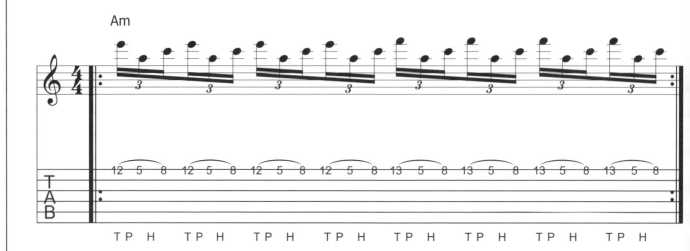

EX3

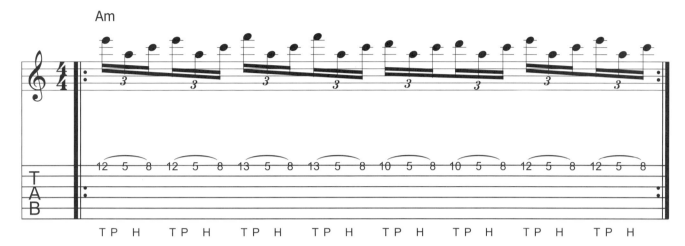

EX4

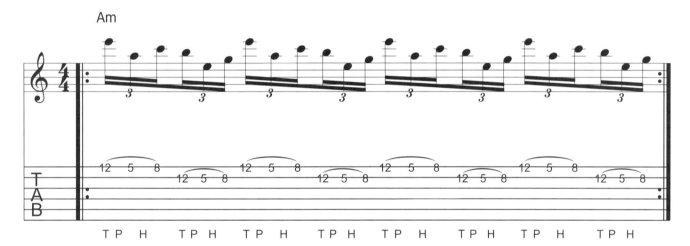

EX5

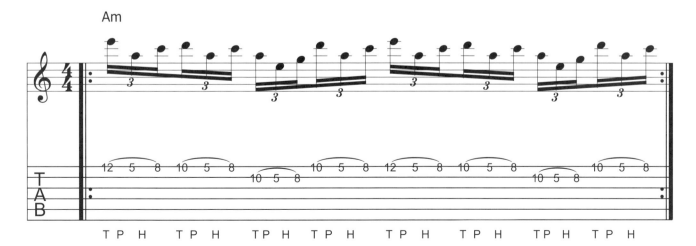

　　練習SWEEP和點弦時,除了把範例中花俏的技巧練熟外,更要體會這些範例是如何編出來的,是由和弦組成音?或由音階?用哪個PATTERN的音階?這是最重要的,如此一來這些範例才能真正成為您SOLO中的LICKS。

4. ROCK LEAD GUITAR LICKS

以下是ROCK SOLO GUITAR綜合範例:

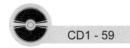

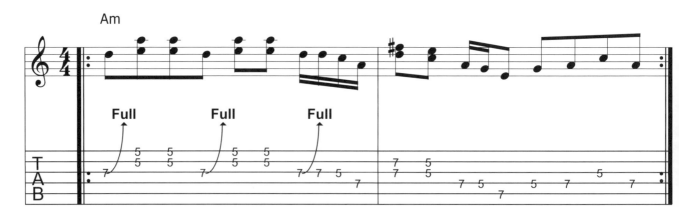

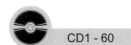

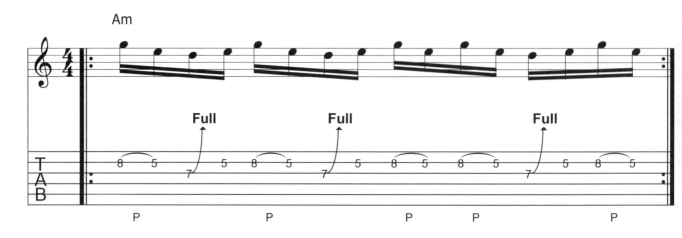

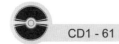

CD1 - 61

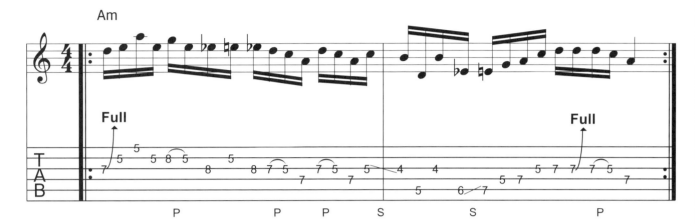

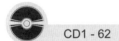

CD1 - 62

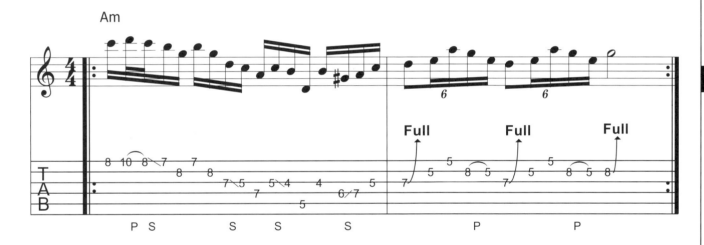

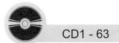

CD1 - 63

CD1 - 64

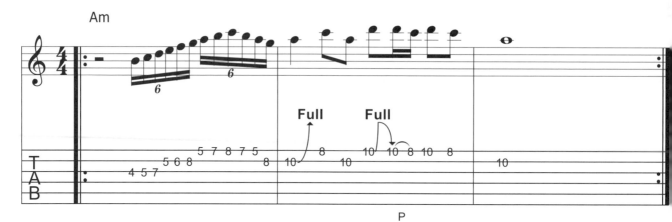

CD1 - 65

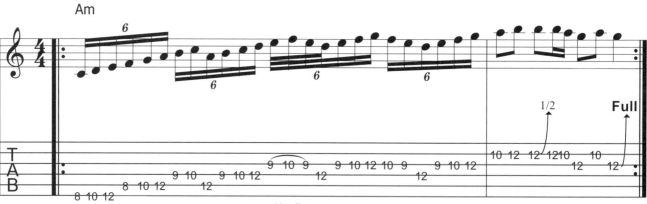

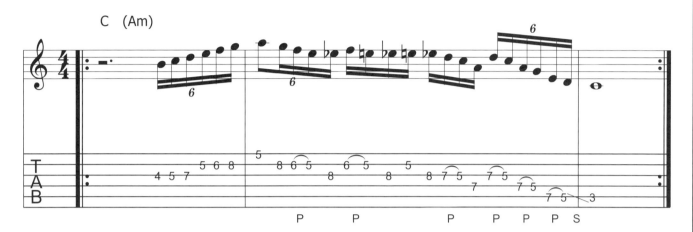

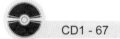

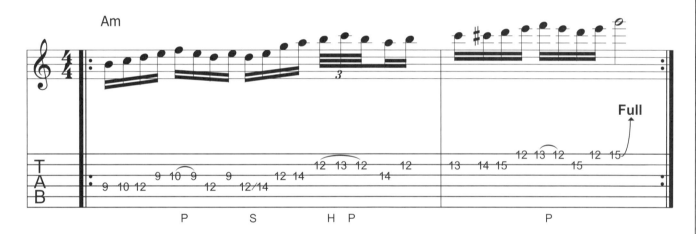

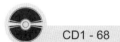

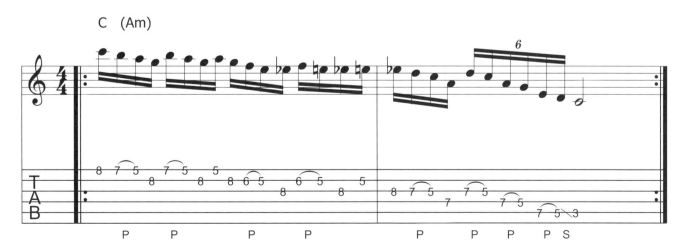

前衛吉他

CD1 - 69

Am

142

CD1 - 70

Am

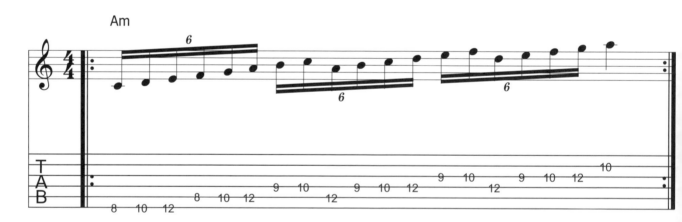

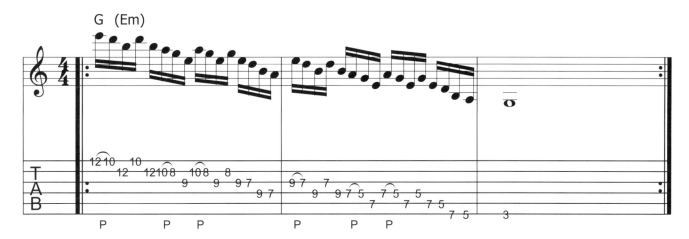

第

3

單 元

3 3

第一章/ 基本技巧

第二章/ Classic Funk

第三章/ Hip Hop的Funk

第四章/ 流行音樂的Funk

FUNK

　　非洲裔美國人在六〇年代末期將自己血液裡異於其他種族的律動感融入當時的流行音樂中，也就是靈魂樂（Soul），FUNK也就是靈魂樂後來發展出來的一個重要音樂風格，FUNK的特性為更強烈的節奏性，歌曲的段落更簡潔、更自由，很適合派對狂歡時即興的演唱或演奏，這也是為何許多FUNK名曲皆以PARTY作為主題。FUNKY原為體味很重的意思，所以更可以看出FUNK這個樂風的強烈種族獨特性。

　　在FUNK GUITAR的領域中，音色與準確度是很重要的，彈奏FUNK時，我們不能以一般PICKING（刷弦）的方式彈奏，我們要的音色要更有力度，同時我們也要讓全身感受FUNK的律動（GROOVING），所以在FUNK之前，先確定自己彈奏節奏沒有問題。

第一章：基本技巧

　　FUNK的彈奏方式稱作STRUMMING，我們把擊弦的角度從上下刷改為由外往內打；由內往外抽，擊弦的位置集中在高音三至四條弦。當然我們也會彈奏到許多左手悶音（也就是譜上"X"的部分），這是吉他可以負責擔任部份打擊樂器的聲音。彈奏以下的範例務必用腳打四分音符的拍子。下列範例所使用的和弦為E9。

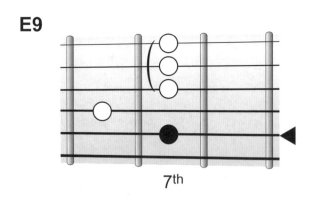

E9

7th

CD2 - 1

CD2 - 2

CD2 - 3

CD2 - 4

CD2 - 5

147

CD2 - 6

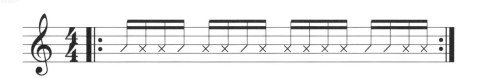

:: FUNK ::

CD2 - 7

CD2 - 8

　　彈奏FUNK最重要的是律動（GROOVING）。FUNK的律動通常是適合舞動的，所以我們彈奏範例時試著站起來以走路的方式打拍子，感受最接近人體自然律動的基本元素 — 行走。

第一章： CLASSIC FUNK

FUNK的許多經典名曲皆是由兩個段落組成，由主唱指揮進入哪一個段落。

■ Sex Machine (James Brown)

CD2 - 9

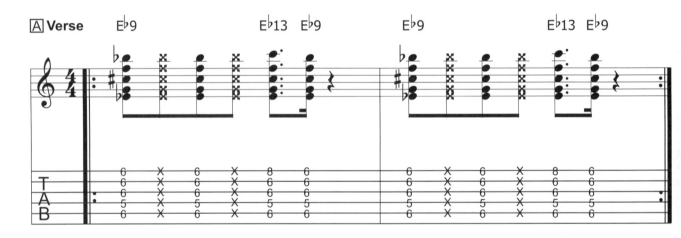

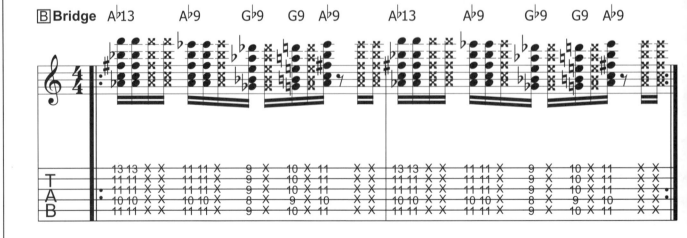

■ Funky Stuff (Kool and the Gang)

CD2 - 10

A Intro E7add4

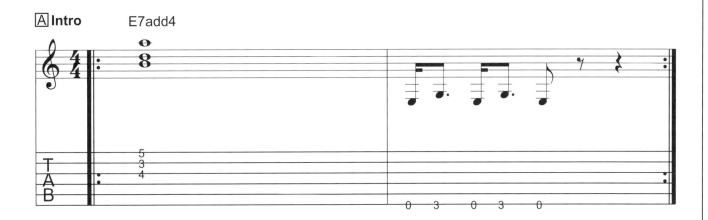

B Verse

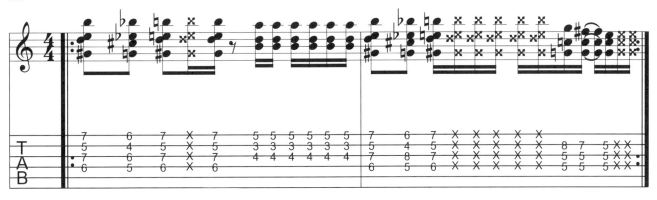

C Bridge

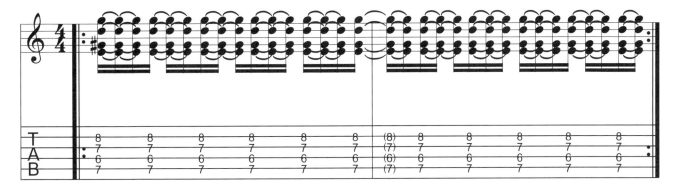

:: FUNK ::

■ Sexy MF（Prince）

 CD2 - 11

Ⓐ Verse

Ⓑ Bridge

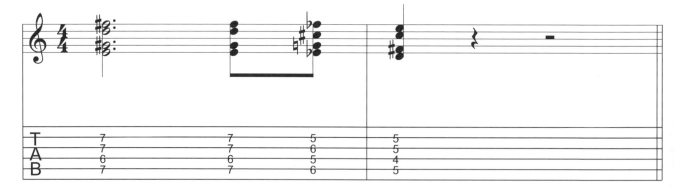

Sing a Song (Earth, Wind & Fire)

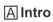

A Intro

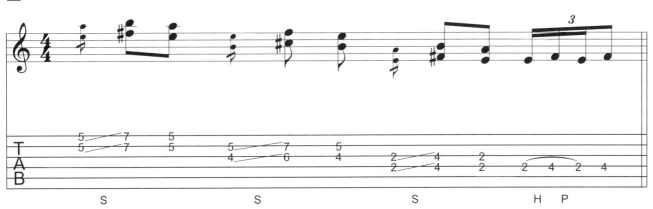

B Verse

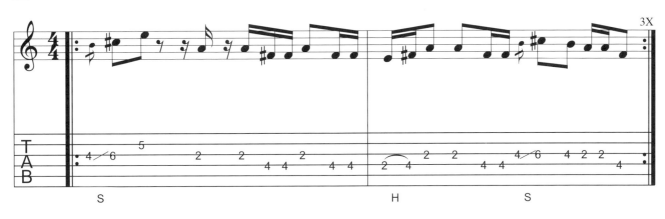

C/D

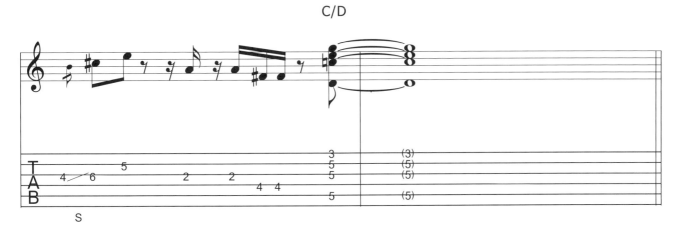

:: FUNK ::

It's Your Thing（Isley Brothers）

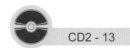
CD2 - 13

Ⓐ **Verse**

Ⓑ **Bridge**

第三章：HIP HOP 的 FUNK

　　HIP HOP的律動通常帶有SWING的感覺，而且HIP HOP的速度比一般傳統的FUNK要慢，所以我們把16分音符的律動加上SWING，而且音符便少了，休止符變多了。這種結合爵士SWING與FUNK的16分音符律動的曲風也有人稱之為酸爵士（Acid Jazz）。我們把基本技巧的練習以SWING的方式彈奏。

CD2 - 14

CD2 - 15

CD2 - 16

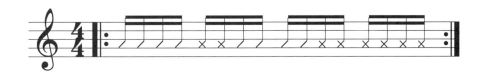

第四章：流行音樂的FUNK

　　自從七○年代MOTOWN時期的R&B到八○年代DISCO，甚至是SMOOTH JAZZ與FUSION，都和FUNK脫不了關係，接下來我們來了解FUNK的運用。

　　利用不同的和弦按法造成的合聲的轉位，這是一般彈流行音樂很好用的，熟記越多和弦按法，就會有越多變化的空間。

　　左邊的CHORD SHAPE可在同一和弦、同一小節中變換成右邊的CHORD SHAPE，可參考範例練習。

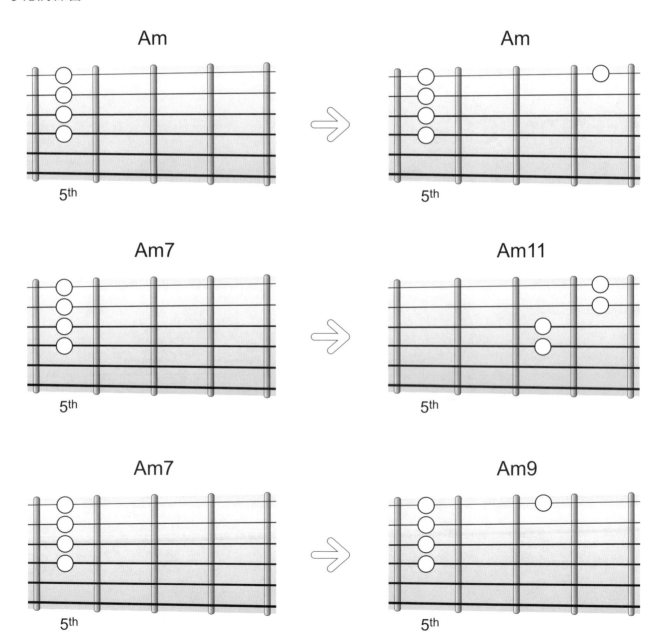

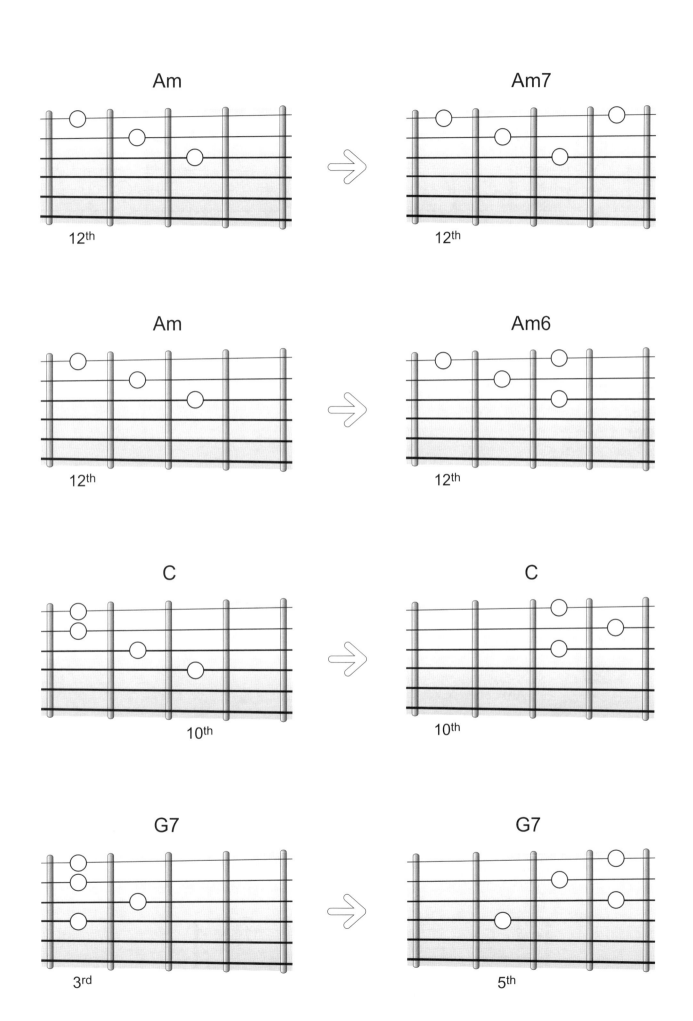

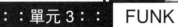

G7 → G7

10th 10th

以下是範例：

CD2 - 17

EX1

Am

EX2

Am

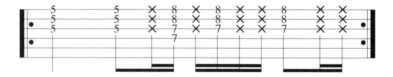

EX3

A

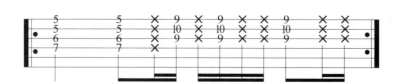

EX4

Am

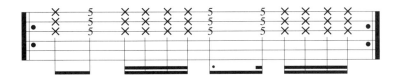

EX5

Am

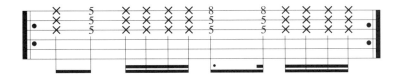

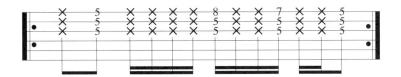

EX6

Am

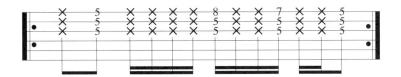

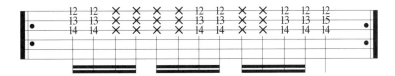

EX7

Am

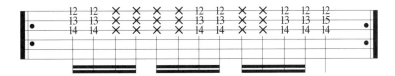

157

:: FUNK ::

為了讓Funk Rhythm的色彩更豐富，以下高音四弦的移動和弦可供參考。

■ 高音四弦的移動式和弦 1

Xmaj7

X7

Xm7

Xm7(\flat5)

■ 高音四弦的移動式和弦 2

Xmaj7

X7

Xm7

Xm7(♭5)

■ 高音四弦的移動式和弦 3

Xmaj7

X7

Xm7

Xm7(♭5)

■ 高音四弦的移動式和弦 4

Xmaj7

X7

Xm7

Xm7(♭5)

最後有一些精采的範例，是結合各種FUNK曲風的精華，在練習範例之餘，多聽多注意很多音樂中的FUNK GUITAR，模仿它的音色，模仿它的感覺，運用在您彈奏的各種音樂中，您會發現FUNK是那麼自然好聽的東西。

CD2 - 18

EX1

EX2

EX3

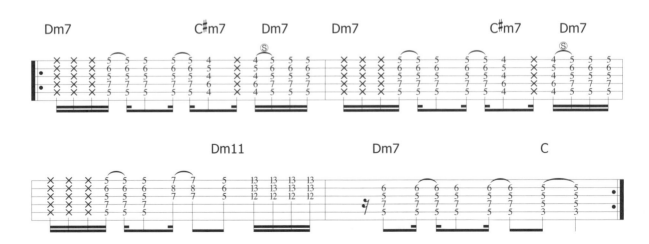

EX4

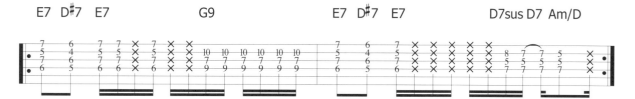

EX5

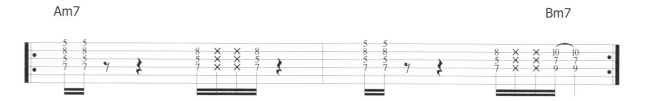

EX6

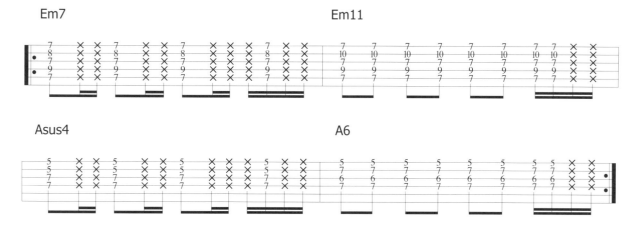

EX7

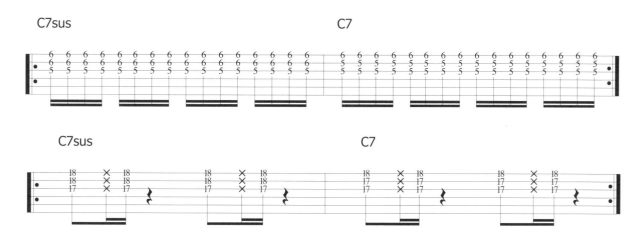

第 **4** 單 元

第一章/ 藍調的和弦型態

第二章/ 藍調的節奏

第三章/ 藍調的旋律

第四章/ 藍調的表情

BLUES

第五章/ Minor Blues

第六章/ Slow Blues

第七章/ Jump Blues

第八章/ Blues 12 Bar Progression Analyzes

　　藍調可以很簡單，也可以很難，它是一種運用很簡單的歌曲架構而能把音樂發揮到極致的曲風，它很容易入門，也可以延伸至很複雜的現代音樂與爵士音樂，這也就是它迷人的地方。

　　藍調音樂大多由12小節的和弦進行循環構成，當然它也有可能變化成比較複雜的和弦結構，唯一的共同點在於第五小節IV級和弦的出現。

　　學習藍調即興演奏首先當然要Format一個很好用的音階"藍調音階"，也就是小調五聲音階加上一個減五度音，利用MODAL INTERCHANGE的手法來彈奏藍調音階，另外ARPEGGIOS也是很好用的利器，這個結果是多數藍調SOLO的材料。

　　練習BLUES最好的方法就是不斷的Jam、參考大師的LICKS並加以運用，同時也不要忘記注意Shuffle拍子的練習。

　　練習傳統的藍調盡量運用單純題材（音階、RIFFS），大部分藍調的旋律會注重VOICE-LIKE。把彈奏的焦點放在如何增進彈奏的感情與表情，如何彈得更BLUESY！

第一章：藍調的和弦型態

▲藍調十二小節和弦進行：

1. SLOW CHANGE：

I	I	I	I	IV	IV	I	I	V	IV	I	V

2. QUICK CHANGE：

I	IV	I	I	IV	IV	I	I	V	IV	I IV	I V

三種和弦模式：

1. 大三和弦的 **I**、**IV**、**V** 級和弦

 EX：

C	C	C	C	F	F	C	C	G	F	C	G

 由和弦屬性得知此為C大調之和弦進行，除了用C Blues 音階彈奏Solo外，亦可用C大調音階、C大調五聲音階來彈奏不同風味的Solo。

2. 小七和弦的 **I**、**IV**、**V** 級和弦

 EX：

Cm7	Cm7	Cm7	Cm7	Fm7	Fm7	Cm7	Cm7	Gm7	Fm7	Cm7	Gm7

 小七和弦充分表現小三度與小七度的感覺，在抒情歌中有很多例子。

3. 屬七和弦的 **I**、**IV**、**V** 級和弦

 EX：

C7	C7	C7	C7	F7	F7	C7	C7	G7	F7	C7	G7

 屬七和弦常用延伸和弦〔X9，X11，X13〕加以變化

 EX：

C13	C13	C13	C13	F9	F9	C13	C13	C7+9	F9	C13	C7+9

第二章：藍調的節奏

A. SHUFFLE ♫=♪♪

譜面上會寫成第二小節平整的八分音符，但我們彈奏時通常會彈成第一小節的節奏。

B. STRAIGHT

也就是彈奏平整的八分音符，即上面的第二小節，通常會用在ROCK N' ROLL的曲風，例如 JONNY B. GOODE。

通常譜上都會寫成平整的八分音符，至於該用SHUFFLE或者是STRAIGHT則是應該配合鼓的節奏。

以下是一些BLUES的節奏吉他範例：

1. 低音節奏的部分（俗稱Cut Boogie）

CD2 - 19

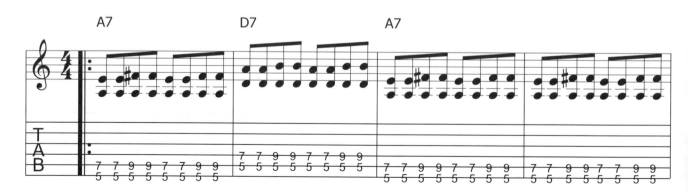

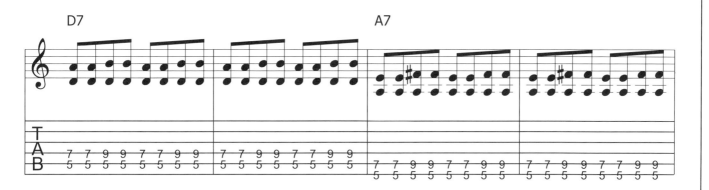

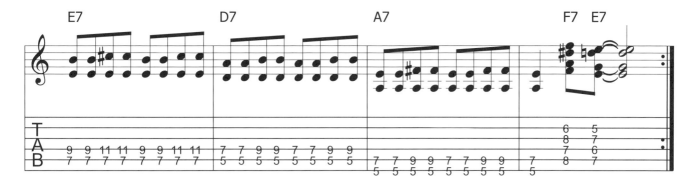

2. 中音節奏部分(六線譜上的和弦實際使用了**A9**、**D9**與**E9**)

CD2 - 20

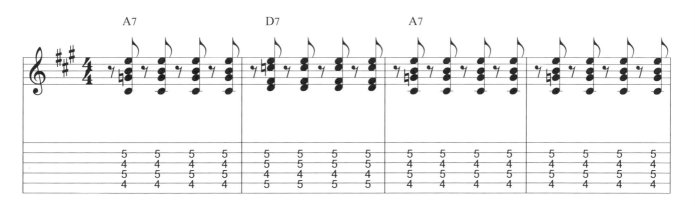

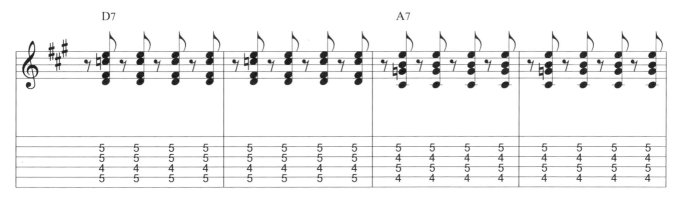

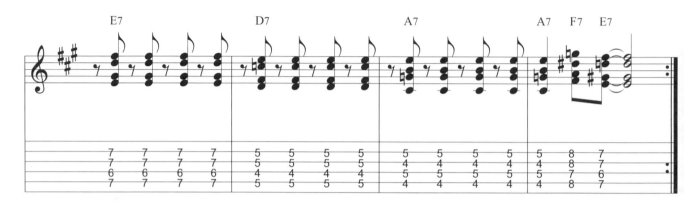

3. 高音節奏的部分（**Horn Riffs**，也就是表現管樂器的部分，六線譜上的和弦實際使用
　 了**A6、D9、E9**）

　CD2 - 21

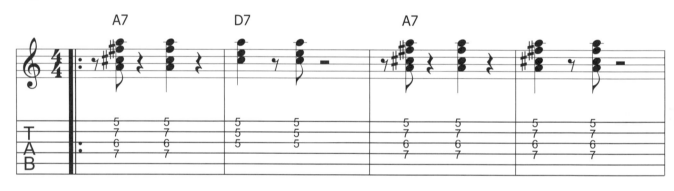

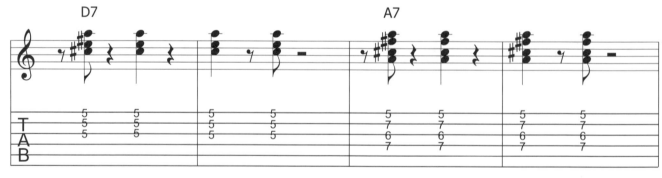

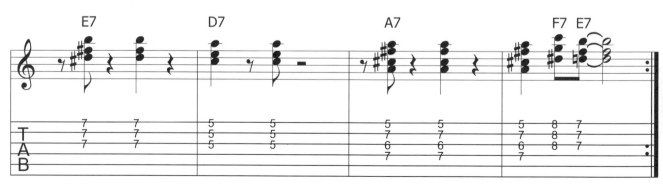

以下是更多的藍調節奏模式，使用的是基本的和弦組成音構成的低音旋律線（Walking Bass Line）：

1. 使用的是根音、大三度音、五度音、大六度音、八度音

CD2 - 22

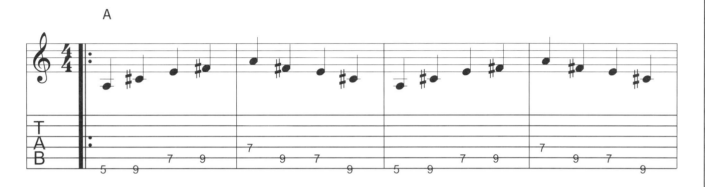

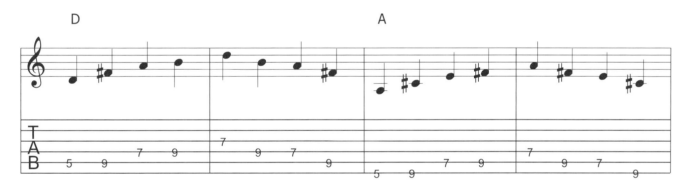

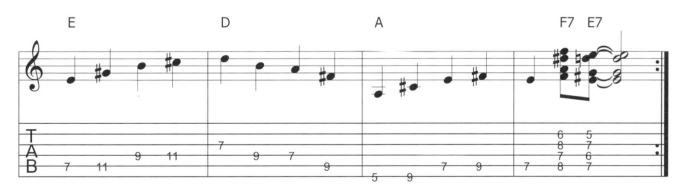

2. 使用的是根音、大三度音、五度音、大六度音、小七度音、八度音

CD2 - 23

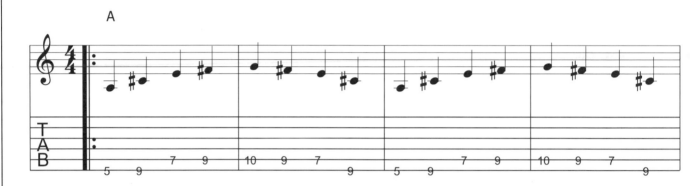

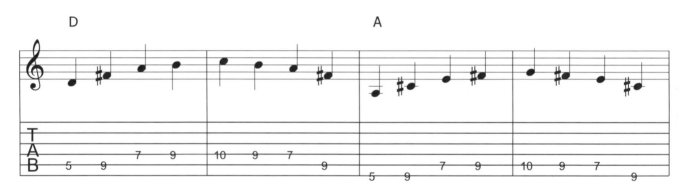

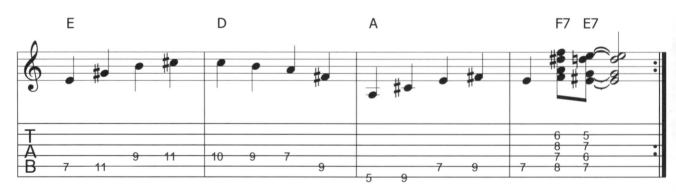

3. 這是Jackie Brenston & the Delta Cats的Rocket 88節奏部分

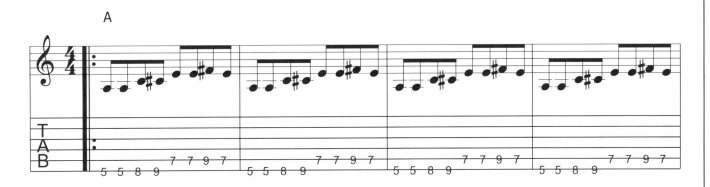

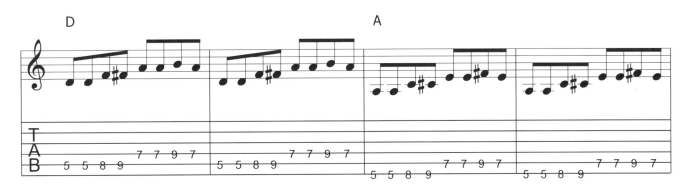

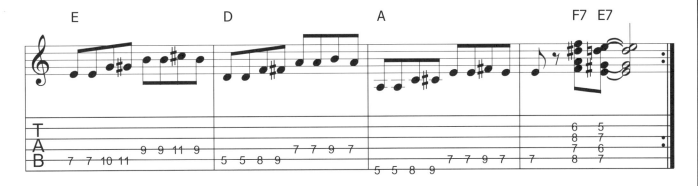

4. 這是Otis Rush的It Takes Time節奏部分

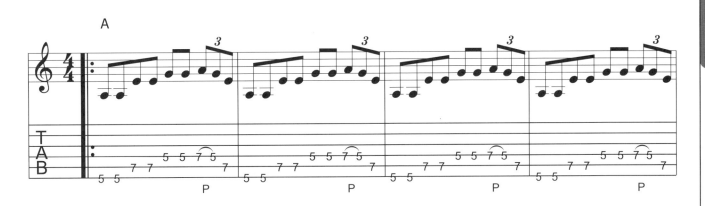

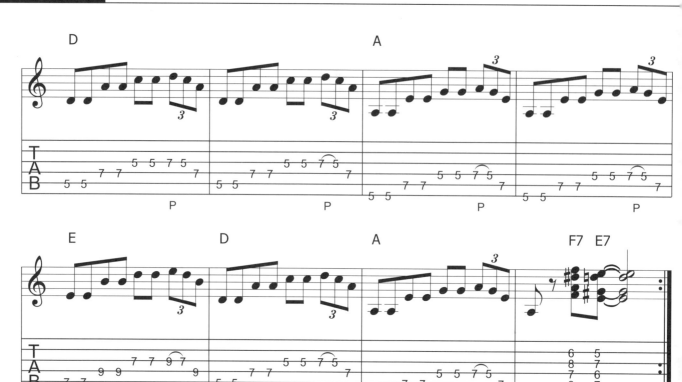

這也是藍調節奏吉他常用的手法：

CD2 - 24

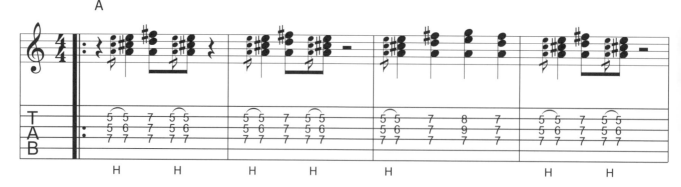

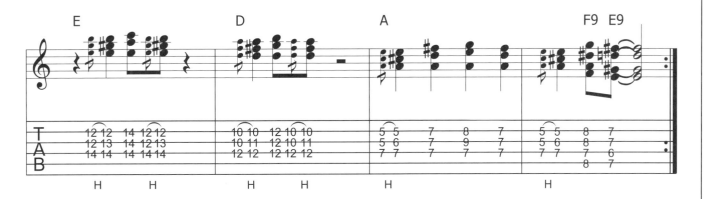

我們也可以把以上使用的2-BAR節奏模式加以改裝如下：

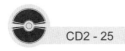
CD2 - 25

EX1

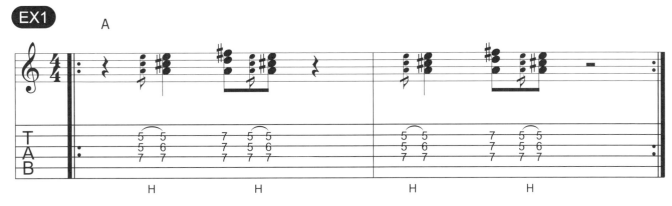

EX2

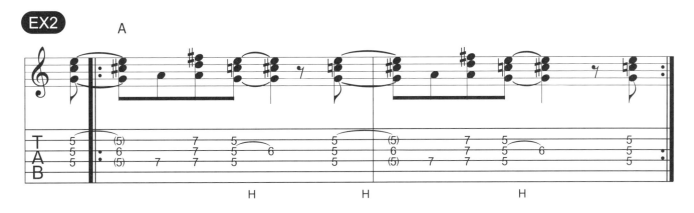

EX3

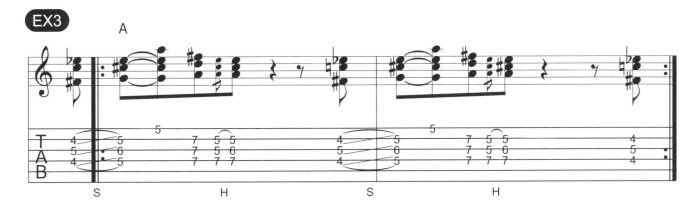

第三章：藍調的旋律

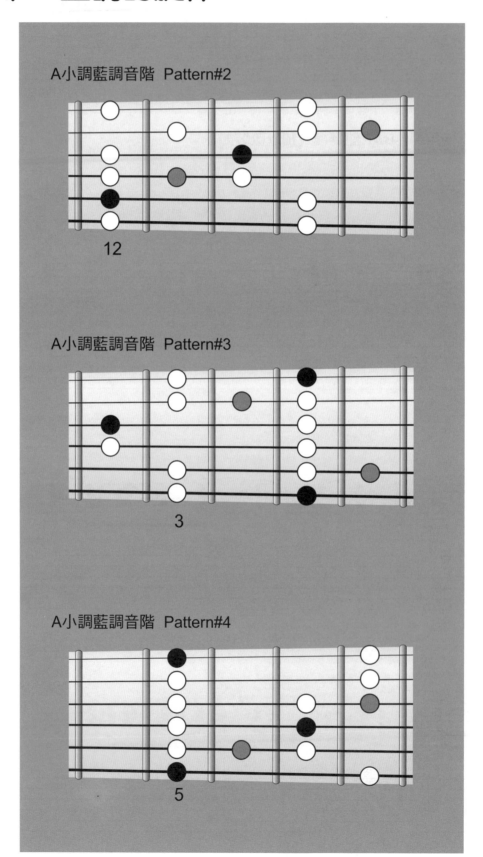

A小調藍調音階 Pattern#2

12

A小調藍調音階 Pattern#3

3

A小調藍調音階 Pattern#4

5

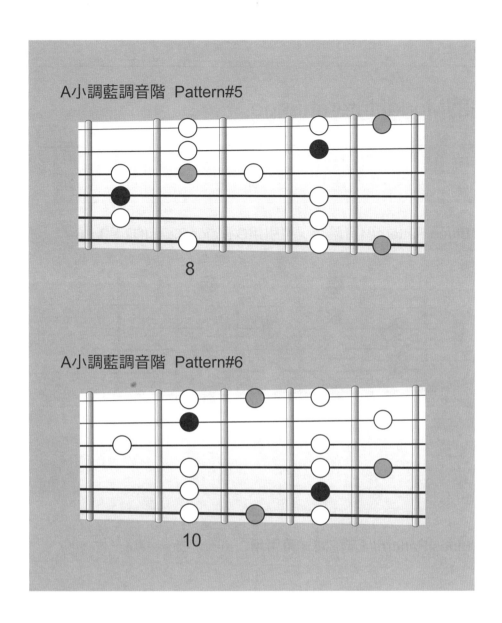

A小調藍調音階　Pattern#5

8

A小調藍調音階　Pattern#6

10

	1		♭3		4	♭5	5		♭7		1		
A minor	A		B	C		D		E	F		G		A
A minor pentatonic	A			C		D		E			G		A
A m. Blues	A			C		D	E♭	E			G		A
C Major	C		D		E	F		G		A		B	C
C minor	C		D	E♭		F		G	A♭		B♭		C
C minor pentatonic	C			E♭		F		G			B♭		C
C m. Blues	C			E♭		F	G♭	G			B♭		C
級 數	1		♭3		4	♭5	5		♭7		1		

177

:: BLUES ::

■ 藍調音階的Modal Interchange

	1		2	♭3	3			5		6			1
C major Blues	1		2	♭3	3			5		6			1
C minor Blues	1			♭3		4	♭5	5			♭7		1

彈奏C minor Blues Pattern#4音階時，可引用C Major Blues的2、3、6。

彈奏C Major Blues Pattern#4音階時，可引用C minor Blues的4、♭5、♭7。

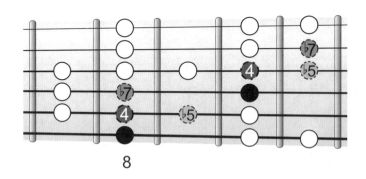

由以上兩種音階型態可知，無論從大調或小調的角度來看，它都是相同的。

＊有時7這個音也會被用為導音或經過音＊

以下是A Blues solo licks，使用的是A小調五聲音階：

CD2 - 26

EX1

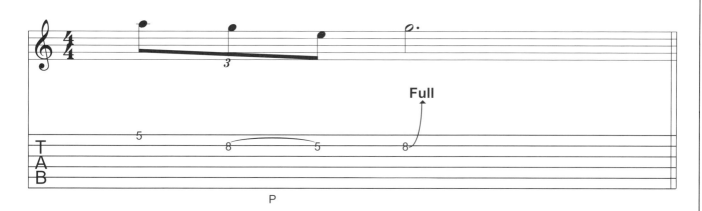

EX2

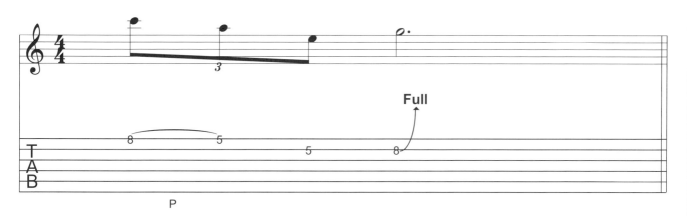

EX3

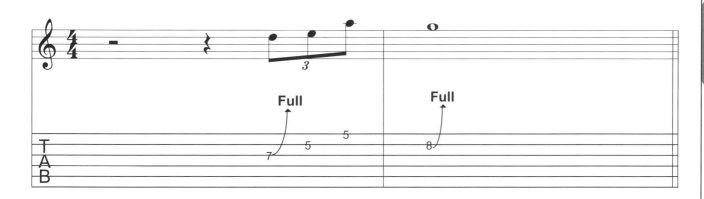

EX4

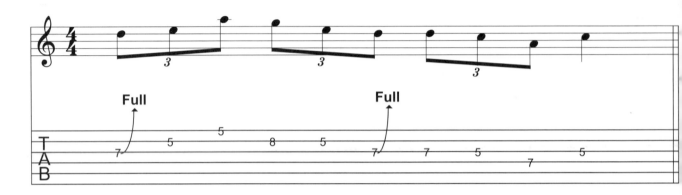

EX5

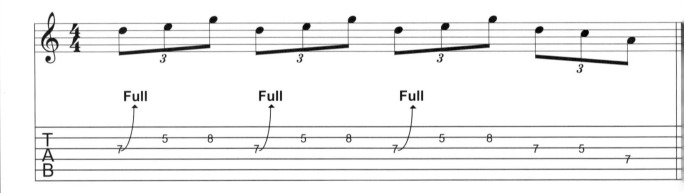

EX6

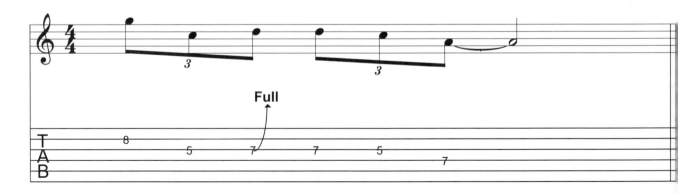

180

EX7

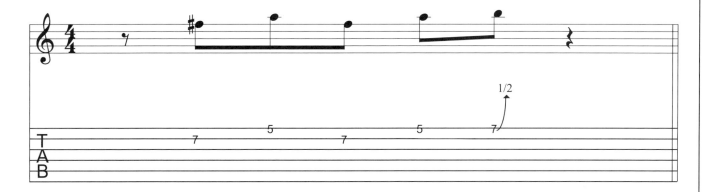

EX8

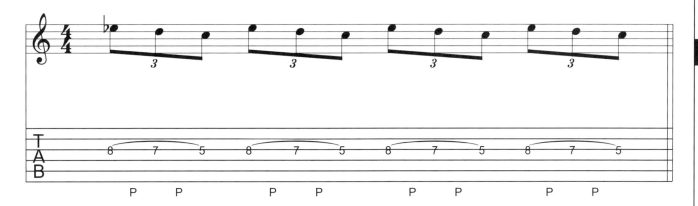

EX9

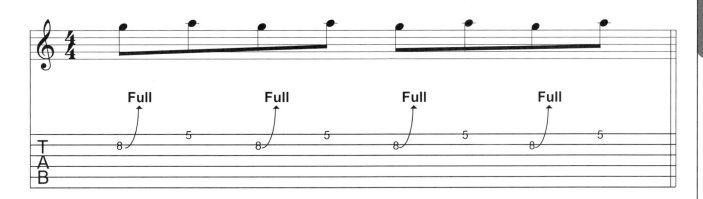

EX10

EX11

EX12

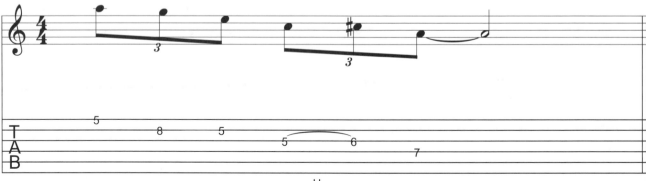

也可以在A小調五聲音階的架構下加進A大調五聲音階的音符，即是使用我們上述的 Modal Interchange的概念，BB King著名的BB Box Licks就是很好的範例。

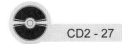
CD2 - 27

EX1

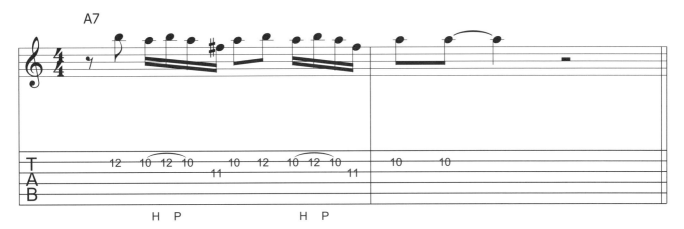

EX2

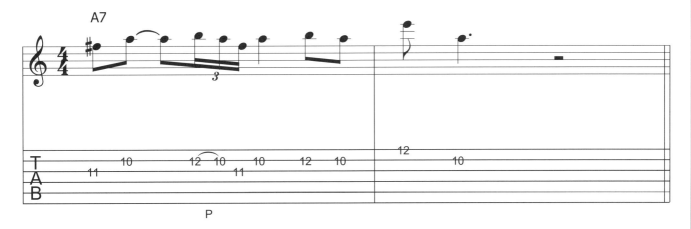

EX3

EX4

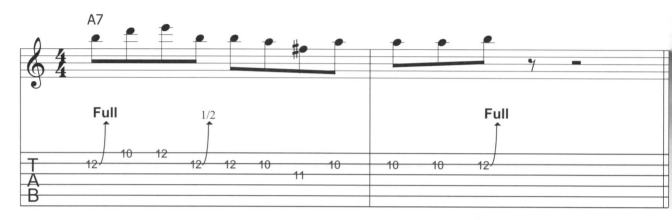

EX5

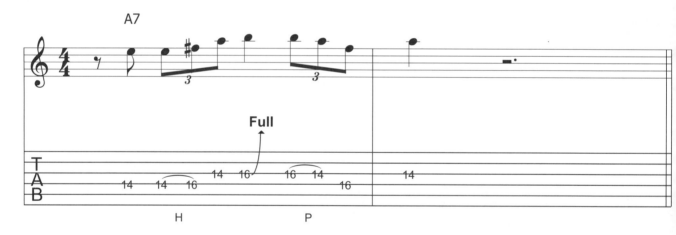

EX6

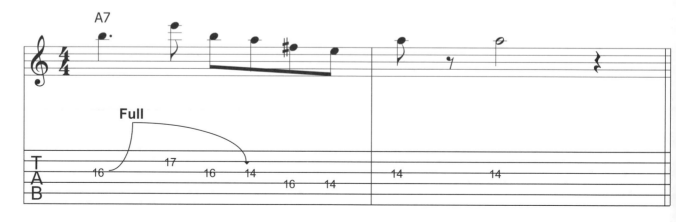

■ TURNAROUND

藍調的十二小節的循環中的最後兩小節（有時是四小節），稱作Turnaround，以下是一些
A Blues常用的2-BAR Turnaround Licks。

 CD2 - 28

EX1

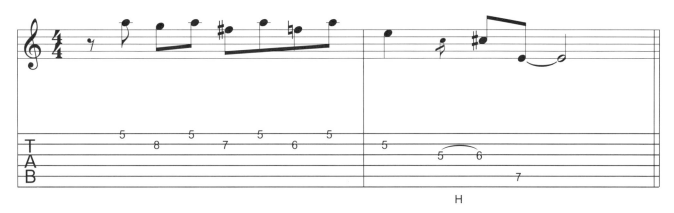

EX2

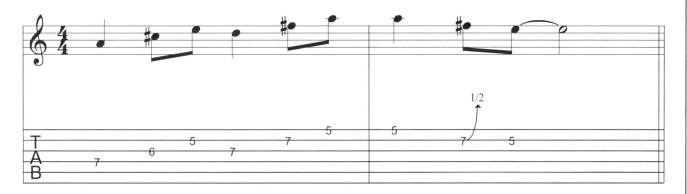

EX3

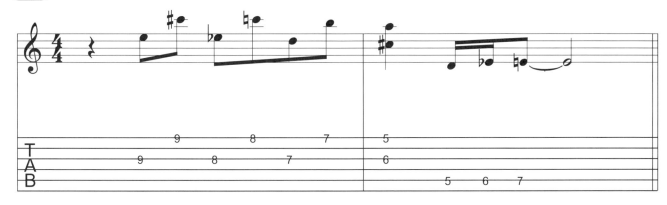

EX4

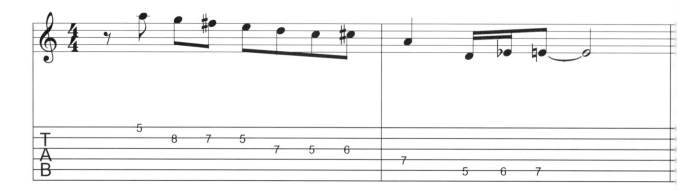

EX5

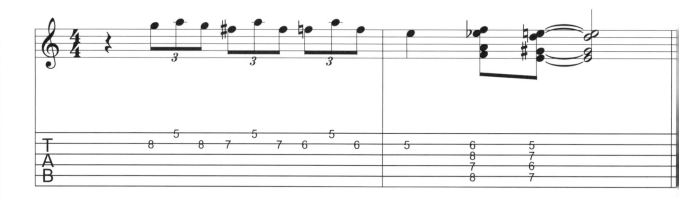

EX6

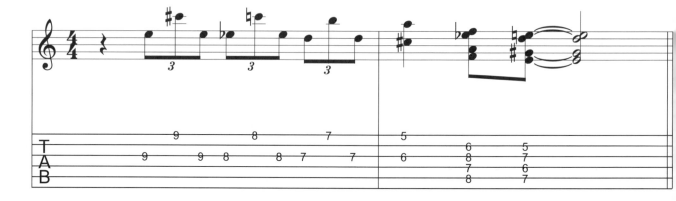

EX7

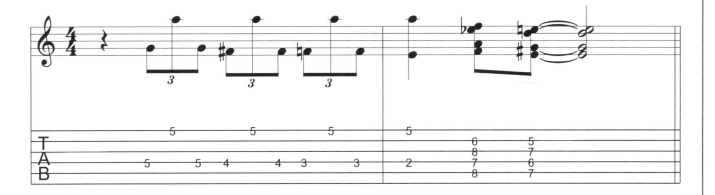

EX8

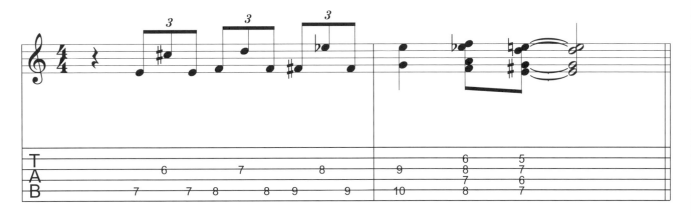

187

第四章：藍調的表情（Phrasing）

　　雖然彈奏藍調音階在正確的和弦進行中，可以盈造正確的藍調的感覺，但偉大的藍調吉他手們並不完全這麼想，在早期的藍調音樂家總是希望自己彈奏出來的音樂像唱歌、或人講話一樣的有感情和色彩，最後則演變為藍調吉他手們特殊的演奏手法，以下我們來介紹這些藍調手法與注意事項。

1. 節奏與力度：

　　和許多古典音樂一樣，彈奏藍調音樂必須注意音符的長度與彈奏時的音量強度，簡單來說，就是樂句的抑揚頓挫是否能由指間表現出內心的情感。當然也能善用吉他的音色來表現力度，例如使用單線圈的拾音器或使用Low Gain Drive來彈奏。

2. 手法與技巧：

　　雖然藍調音階或五聲音階提供了我們明顯的旋律演奏工具，但仔細分析大師們的樂句，許多旋律是建立在和弦組成音（Chord Tones）的周圍，而且使用鮮明和簡單的節拍構成的樂句單元（Riffs），通常這些樂句單元可以貫穿整個藍調循環或隨著和弦進行轉換。以下是一個2-BAR Phrase和一個4-BAR Phrase，我們可以把它們套用到整個G Blues裡：

EX1

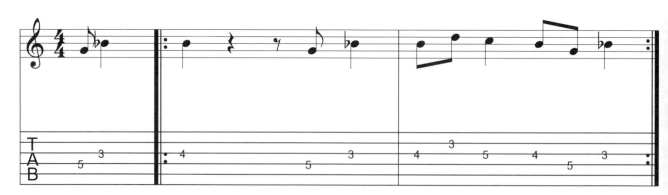

EX2

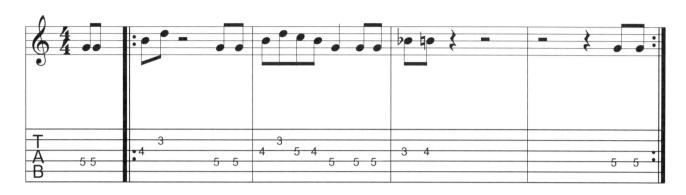

　　另外推弦也必須注意音程與音符上升下降的速率，顫音的方式也是值得我們研究大師們手法的重要課題，速率的快與慢、振幅的大小等等，最後則是滑音的速率，上行滑音與下行滑音，這些細節都是我們在學習的過程中必須注意到的。

3. 對話的結構（Call & Response）：

　　在我們瞭解了一些藍調的彈奏手法與細節後，最重要的問題是如何把它們組合在一起而成為一個好的12-BAR SOLO。我們來看一看藍調的歌詞的結構，以下每一行為四個小節：
This is a mean old world-try living by yourself（相互對答A）
This is a mean old world-try living by yourself（相互對答A）
If you can't be with the one you love-just have to use somebody else（相互對答B）

　　通常第一行（相互對答A）與第二行（相互對答A）會分別在12 BAR BLUES的第一、二小節與第五、六小節；而第三行（相互對答B）會位於第九、十小節，緊接而來的是一個Turnaround。我們可以看出整個十二小節的結構由「相互對答A、休息、相互對答A、休息、相互對答B、TURNAROUND」組成，所以一個傳統的藍調吉他手也可以依照這樣的結構彈奏出一段「VOICE-LIKE」的SOLO。

4. 呼吸：

　　許多朋友的問題是：為什麼彈出來的藍調一點都不Bluesy？很多時候是因為「彈太多」。適時地運用休止符，讓樂句呼吸一下，一味的彈奏出許多音符有時會讓人感到壓迫感，而得到反效果。有時「Play Nothing」把SOLO的空間讓出來，或許會更Bluesy。

第五章：Minor Blues

　　和一般屬七和弦為主的Blues一樣，Minor Blues通常也是十二小節的結構，一些不一樣的地方為：

1. I級和IV級和弦為小三和弦或小七和弦（Xm、Xm7）。

2. V級和弦可能是Vm或V7。

3. 通常第九小節會使用♭VI然後再第十小節回到V7。

BB King的 "The Thrill is Gone" 是一首標準的Minor Blues，它的和弦進行是：

Im7	IVm7	Im7	Im7	IVm7	IVm7	Im7	Im7	♭VImaj7	V7	Im7	V7

以下是以Minor Blues和弦進行為主的Solo範例（by Dan Gilbert）：

CD2 - 29

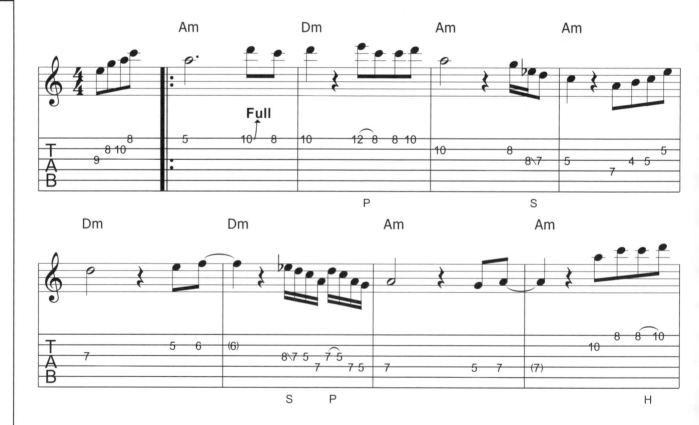

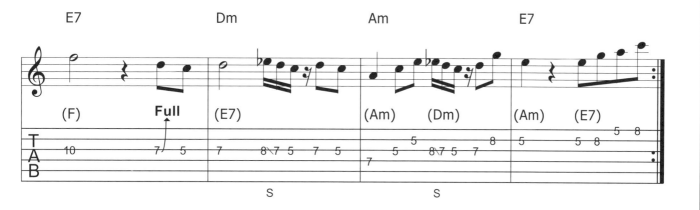

第六章：Slow Blues

　　大部分的中等速度的節奏吉他手法都可以用於速度較慢的Slow Blues，和聲的概念像X6、X7、X9的使用也是一樣，節奏的高、中、低音部分的概念也大致存在，然而標準的Slow Blues的節奏手法卻有些不同之處。

1. 低音節奏的部分： 通常和上述的Walking Bass Line相同。

2. 中音節奏的部分： 這是特別的節奏吉他手法用於大部分的Slow Blues，基本上是結合了X6與
　　　　　　　　　　　X9和弦構成的節奏模式。

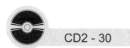
CD2 - 30

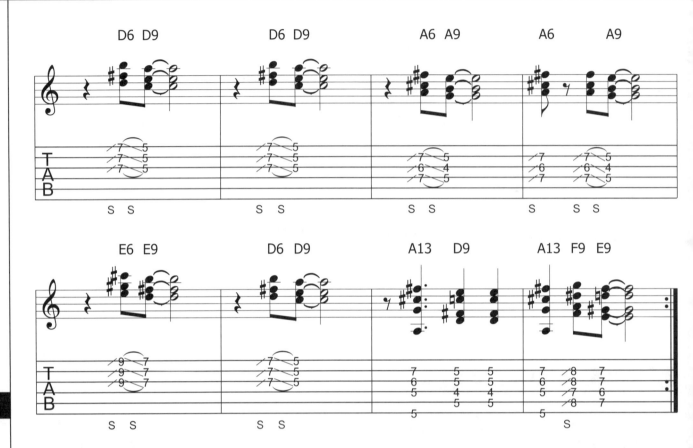

192

3. **高音節奏的部分：** 在Slow blues裡，鼓手常會使用三連音（Triplets）在High-Hat或 Ride Cymbal，鋼琴手也會以右手彈奏三連音，吉他手在高音的節奏 部分也是相同地使用三連音。在4/4拍時彈奏四分音符三連音也就等於 使用了12/8的拍子。

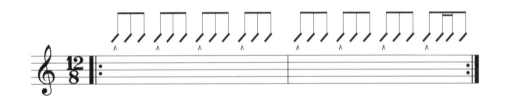

而使用的和聲也可以運用前述Horn Riffs相同的和弦按法。

第七章：Jump Blues

　　Jump Blues的特色其實就是「Swing」，同時「Swing」也解釋了節奏型態與音樂風格。以節奏的部分來說，Swing其實是比較快節奏的Shuffle Feel，當速度加快時，正拍會趨於明顯，所以Shuffle的八分音符後半拍會相對的會彈奏得相當輕微，鼓手是一個主要的橋樑結合Blues Shuffle和Jazz Swing。

Jump Blues的節奏也可分為高、中、低音部分：
1. **低音節奏的部分：**通常和上述的Walking Bass Line相同。
2. **中音節奏的部分：**在快速的節奏時，吉他手通常會彈奏一種稱「Four To The Bar」的型態，也就是只彈奏每個四分音符，而盡可能使用簡單一點的三弦和聲，重音可以放在每一小節的第二拍與第四拍，如下：

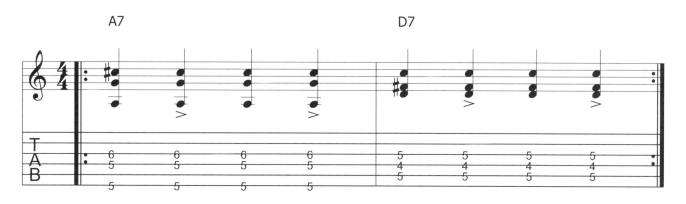

　　如果節拍非常快加上節奏組的鼓手與Bass手已經彈奏了許多音符，我們也可以用以下的節奏模式：

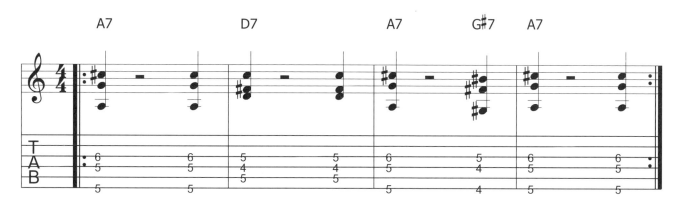

3. **高音節奏的部分**：效果最好的Jump Blues高音節奏部分就是「Horn Riffs」。

　　· 8 Bar Blues

I7	V7	IV7	IV7	I7	V7	I7 IV7	I7 V7

　　· 16 Bar Blues

I7	I7	I7	I7	I7	I7	V7	V7
I7	I7	IV7	IV7	I7	V7	I7	I7

第八章： BLUES 12 BAR PROGRESSION ANALYZES

這裡是更多的音階分析，提供我們更多的SOLO色彩可能性。

EX1：

I	I	I	I	IV	IV	I	I	V	IV	I	V
C7	C7	C7	C7	F7	F7	C7	C7	G7	F7	C7	G7

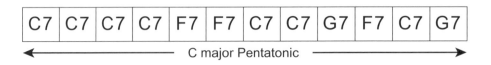

C minor Pentatonic

EX2：

C7	C7	C7	C7	F7	F7	C7	C7	G7	F7	C7	G7

C major Pentatonic

EX3：

C7	C7	C7	C7	F7	F7	C7	C7	G7	F7	C7	G7

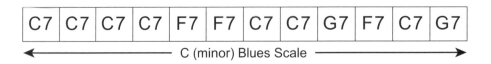

C (minor) Blues Scale

EX4 :

C7	C7	C7	C7	F7	F7	C7	C7	G7	F7	C7	G7

← — C (minor) Blues Scale with Modal Interchange — →

EX5 :

C7	C7	C7	C7	F7	F7	C7	C7	G7	F7	C7	G7

← — C Dorian Mode — →

EX6 :

I	I	I	I	IV	IV	I	I	V	IV	I	V
C7	C7	C7	C7	F7	F7	C7	C7	G7	F7	C7	G7

← — C (minor) Blues, C Dorian — → ← C major Pentatonic →

EX7 :

I	I	I	I	IV	IV	I	I	V	IV	I	V
C7	C7	C7	C7	F7	F7	C7	C7	G7	F7	C7	G7

C7 — C major Pentatonic
F7 — F major Pentatonic
G7 — G major Pentatonic

EX8 :

I	I	I	I	IV	IV	I	I	V	IV	I	V
C7	C7	C7	C7	F7	F7	C7	C7	G7	F7	C7	G7

C7 — C MixoLydian
F7 — F MixoLydian
G7 — G MixoLydian

EX9 :

I	I	I	I	IV	IV	I	I	V	IV	I	V
C7	C7	C7	C7	F7	F7	C7	C7	G7	F7	C7	G7

C7 — C Arpeggio
F7 — F Arpeggio
G7 — G Arpeggio

第

5

單 元

第一章/ 常見的Jazz Progression

第二章/ 七和弦Voicing

第三章/ C Major II-V-I Voicing

第四章/ G minor II-V-I Voicing

第五章/ 常見的Jazz Chord

第六章/ Secondary Dominant

第七章/ Tritone Substitute

第八章/ Diatonic Arpeggio Substitution

第九章/ 多調和弦

第十章/ Jazz Rhythm

JAZZ

第十一章/ Key Center

第十二章/ Chord Tone

第十三章/ Chord Tone Licks

第十四章/ Chord Scale

第十五章/ 變化音階

第十六章/ Jazz Licks

在這裡我們研究的方向有幾個：第一就是許多和弦的按法，尤其是許多延伸和弦與變化和弦，練習的重點在於熟練JAZZ最常見的 II—V—I 和弦進行，而五級和弦常做Altered，所以務必熟練和弦進行 II—V—I 與 II—V(Alt)—I。當然我們也必須學習伴奏的概念與節奏的練習。

第二個就是了解各種和弦的合聲重配方法，如降二代五、次屬和弦、多調和弦等，這些都是我們做編曲很好用的材料。

第三就是如何去SOLO，重點還是著重於 II—V—I 結構的練習，由於爵士音樂中有許許多多的 II—V—I，所以我們練習各種 II—V—I 的SOLO模式，以套用在樂曲中，如ARPEGGIO STUDY，另外五級和弦的Altered法也是很重要的，例如我們將會提到許多不同的方法彈奏Altered，當然在altered中如何「解決」回一級和弦也是需要注意的。

所以在我們拿到一份JAZZ REAL BOOK（坊間可以買的到）的譜時，第一個動作就是先做分析，把所有的 II—V—I 找出來，剩下的就比較簡單了，首先我們會著重於KEY CENTER的彈奏方式。

當然我們也將討論到如何運用CHORD TONE、CHORD SCALE即興彈奏的方法，這也將突破現今一般吉他手即興演奏的習慣，也是一項艱難的課題。

具備良好的合聲理論基礎、多彈大師的LICKS、多抓大師的LICKS、多分析大師的LICKS，是彈JAZZ進步最快的方法，最後附上幾首JAZZ名曲的譜，您可以試著分析與彈奏看看，您也可以彈奏簡單的JAZZ。

第一章：常見的JAZZ和弦進行

1. 長的major II—V—I

2. 短的major II—V—I

3. 長的minor II—V—I

4. 短的minor II—V—I

5. 長的Turnaround

6. 短的Turnaround

IIIm7　　　VI7　　　　IIm7　　　V7　　　　Imaj7

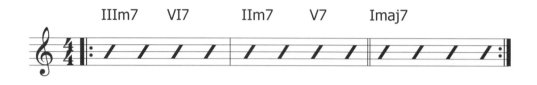

7. 長的 "不解決" II—V

IIm7　　　　　　　V7

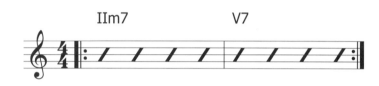

200

8. 短的 "不解決" II—V

IIm7　　　V7

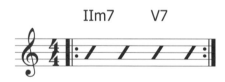

9. Be-Bop Bridge

III7　　　　　　VI7　　　　　　II7　　　　　　V7

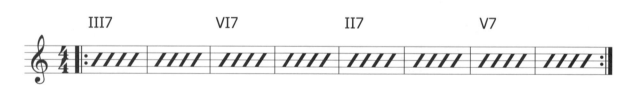

第二章：七和弦 VOICING

◢ 七和弦 VOICING 1

Cmaj7

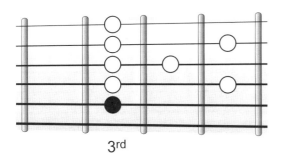

3rd

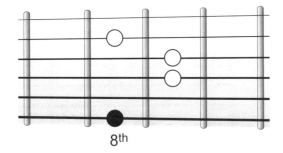

8th

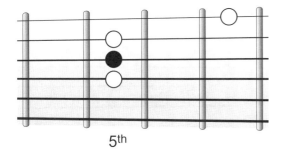

5th

12th

12th

C7

3rd

8th

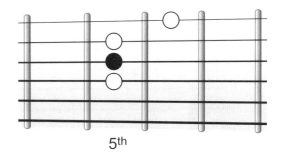

5th

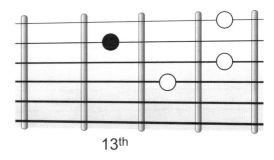

13th

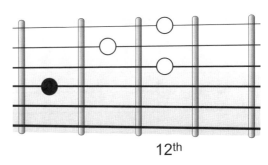

12th

七和弦 VOICING 2

Cm7

3rd

8th

5th

12th

12th

Cm7(♭5)

3rd

8th

5th

13th

12th

第三章：C Major II-V-I Voicing

II

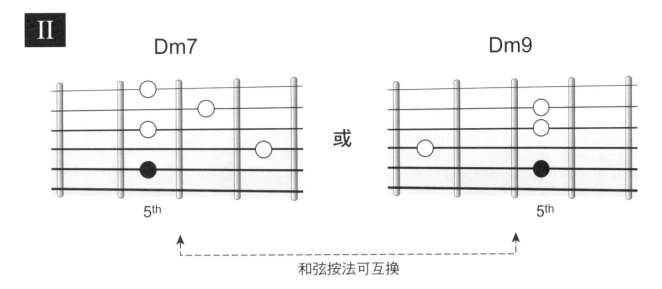

Dm7 或 Dm9

5th 5th

和弦按法可互換

V

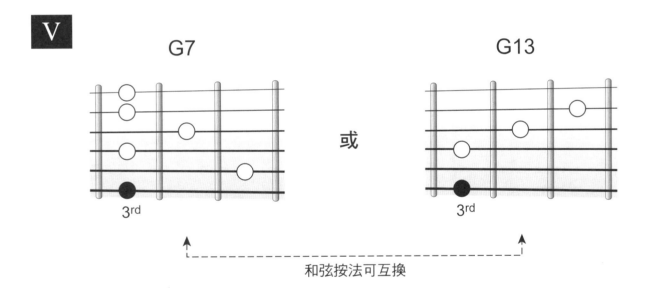

G7 或 G13

3rd 3rd

和弦按法可互換

I

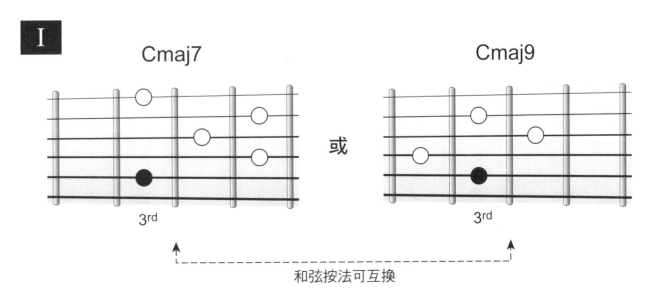

Cmaj7 或 Cmaj9

3rd 3rd

和弦按法可互換

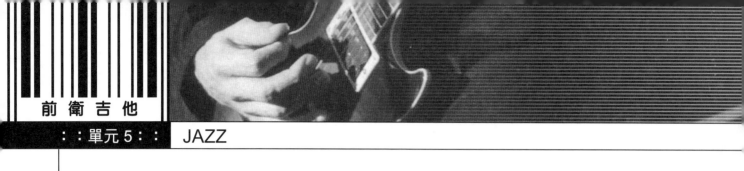

II

Dm7　　　　　　　或　　　　　　　Dm11

10th　　　　　　　　　　　　　　10th

和弦按法可互換

V

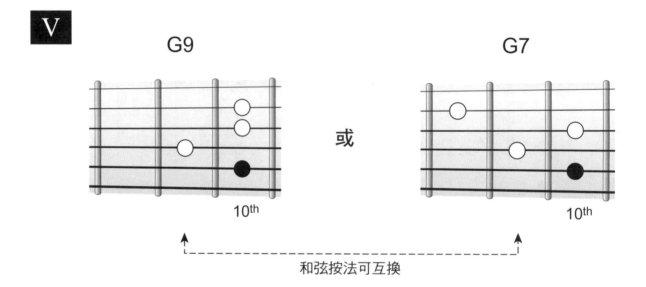

G9　　　　　　　　或　　　　　　　G7

10th　　　　　　　　　　　　　　10th

和弦按法可互換

I

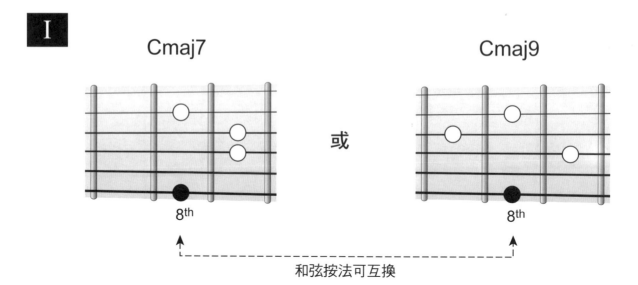

Cmaj7　　　　　　　或　　　　　　　Cmaj9

8th　　　　　　　　　　　　　　8th

和弦按法可互換

204

第四章：G minor II-V-I Voicing

II

Am7(♭5) Am7(♭5)

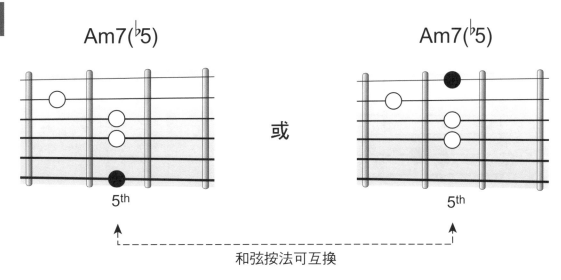

或

和弦按法可互换

V

D7 D7

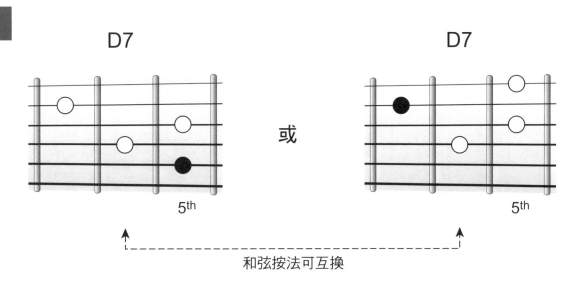

或

和弦按法可互换

I

Gm7 Gm9

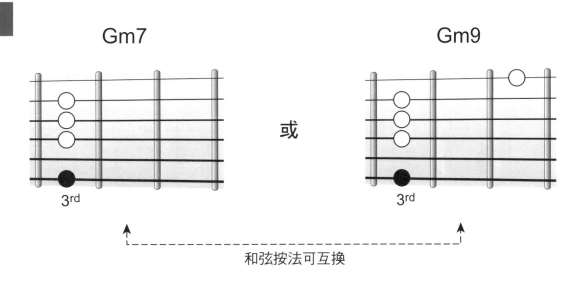

或

和弦按法可互换

II

Am7(♭5) 　 Am7(♭5)

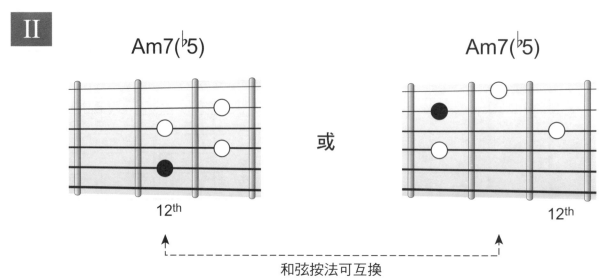

12th 　 或 　 12th

和弦按法可互換

V

D7 　 D7

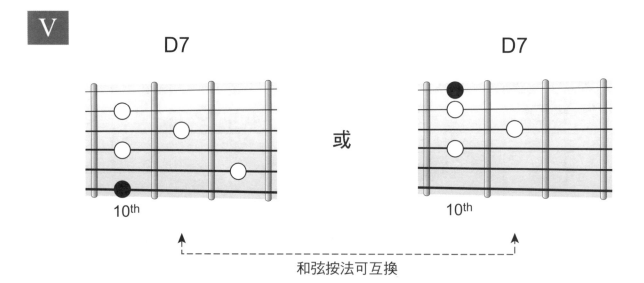

10th 　 或 　 10th

和弦按法可互換

I

Gm7 　 Gm9

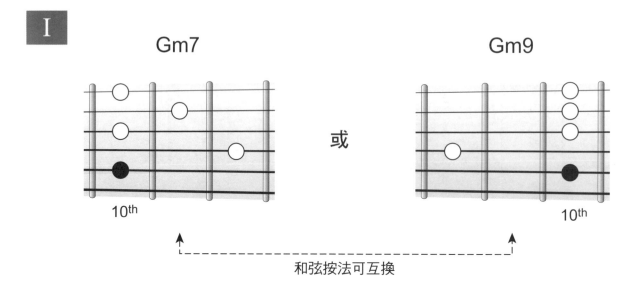

10th 　 或 　 10th

和弦按法可互換

第五章：常用的 Jazz Chord

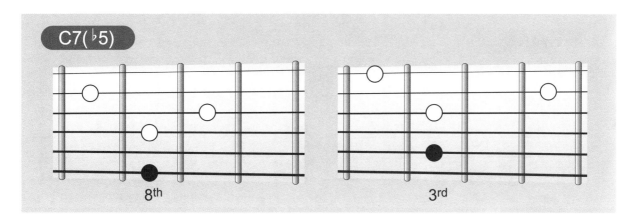

C7(♭5)

8th 3rd

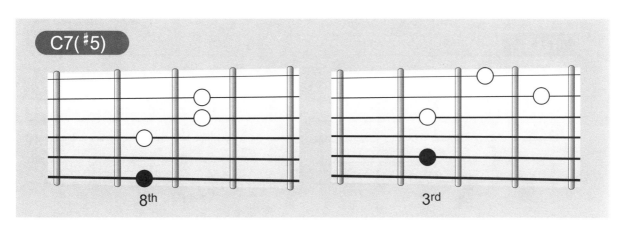

C7(♯5)

8th 3rd

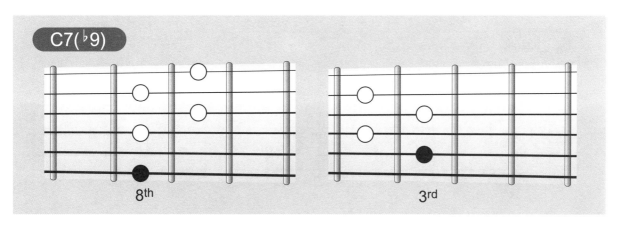

C7(♭9)

8th 3rd

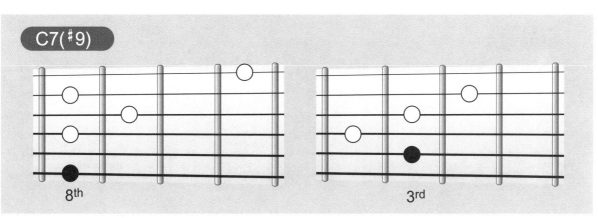

C7(♯9)

8th 3rd

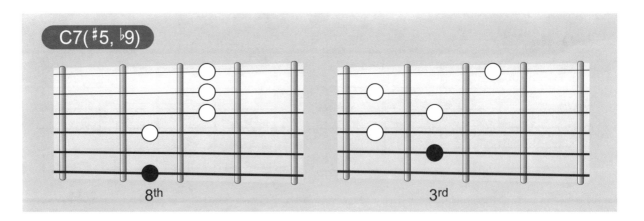

C7(#5, ♭9)

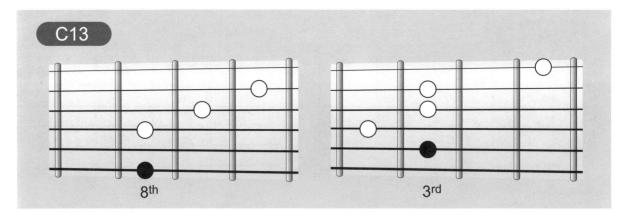

C13

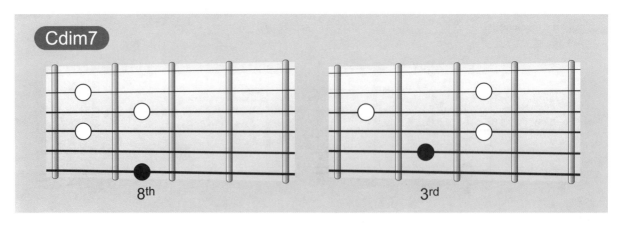

Cdim7

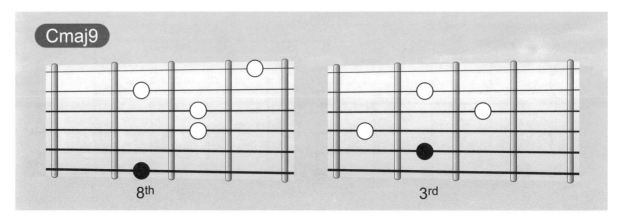

Cmaj9

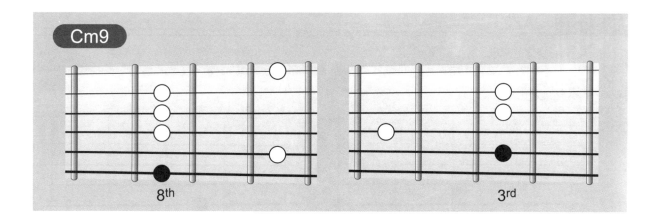

Cm9

8th 3rd

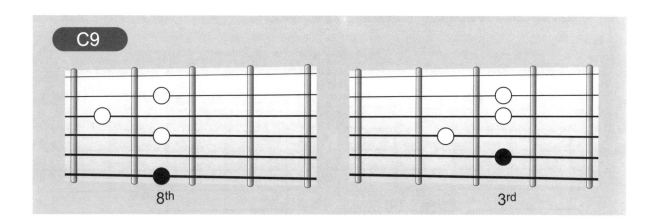

C9

8th 3rd

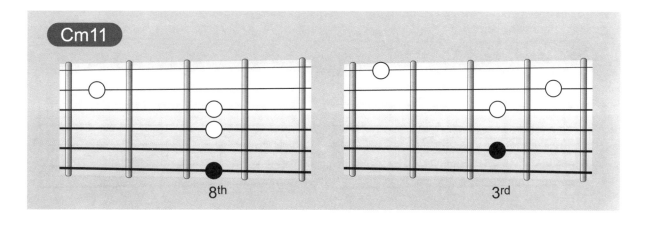

Cm11

8th 3rd

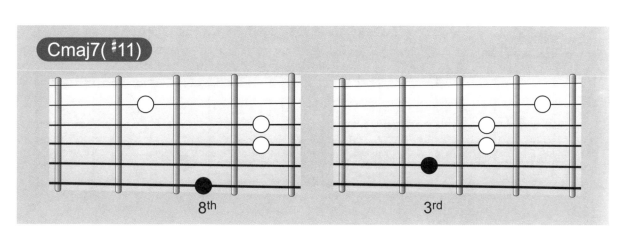

Cmaj7(♯11)

8th 3rd

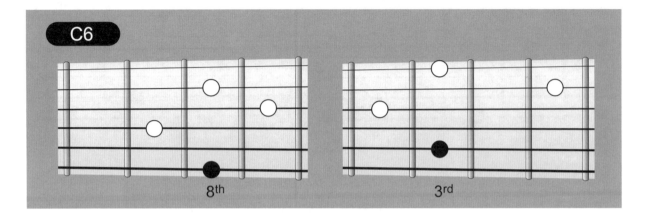

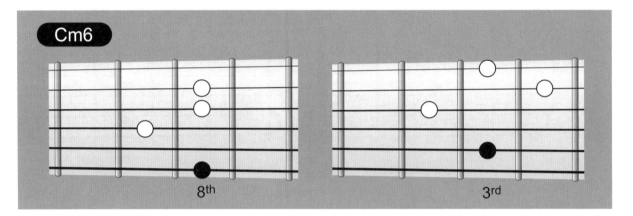

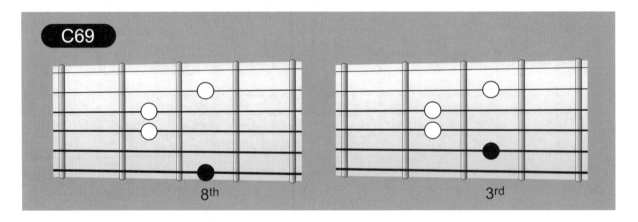

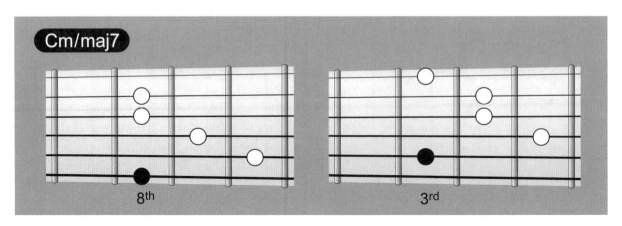

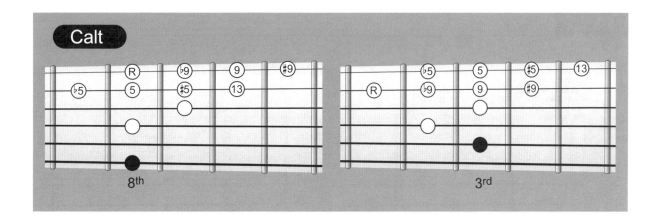

Calt

Cadd9 **Cmadd9**

Csus4

C7sus4

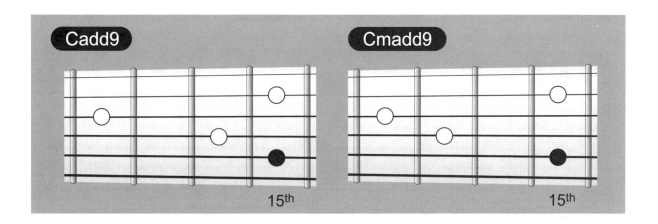

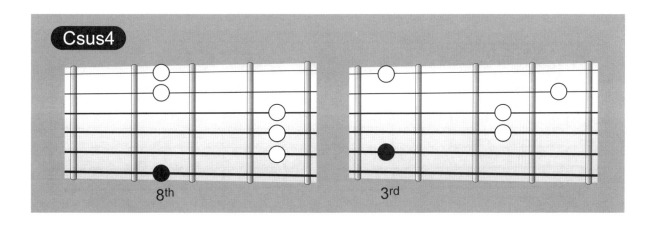

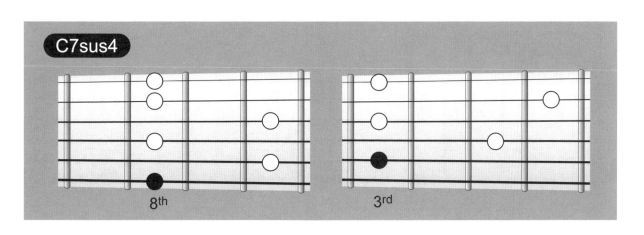

211

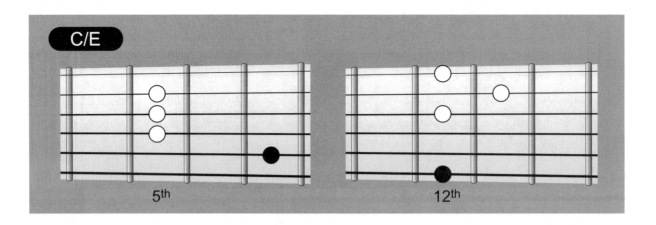

C/E

5th 12th

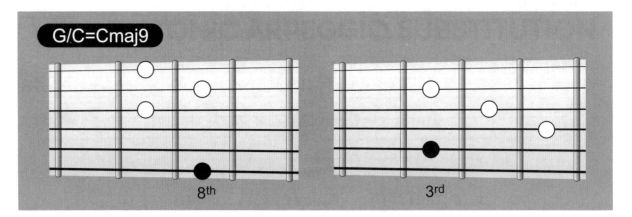

G/C=Cmaj9

8th 3rd

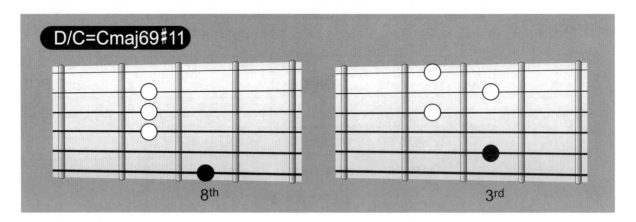

D/C=Cmaj69#11

8th 3rd

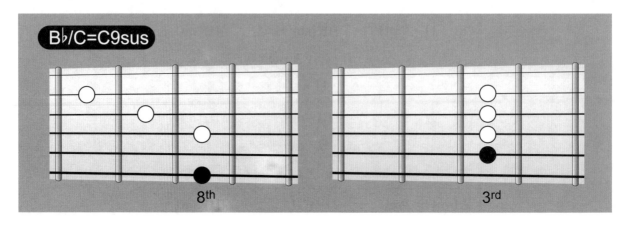

B♭/C=C9sus

8th 3rd

第六章：次屬和弦SECONDARY DOMINANT

指在順階（DIATONIC）和弦進行中，出現NON-DIATONIC（非順階）的"暫時"屬和弦，造成暫時變調，主音仍在DIATONIC內，稱為SECONDARY DOMINANT —「次屬和弦」。

操作方法：

1. 尋找任意無調性之 V ------→ I，如G — C、Dm — G、Am — Dm等等。
2. 將前和弦視為"暫時之屬和弦"；將後和弦視為"暫時之主和弦"。
3. 將"暫時屬和弦"改成 —「屬七和弦」。

> **EX：**
>
> C — <u>Am</u> — <u>Dm</u> — G7
>
> C — <u>A7</u> — <u>Dm</u> — G7
>
> C — <u>A7</u> — D7 — G7

注意：

DIATONIC內所有和弦都可變化成SECONDARY DOMINANT，唯有IV不可，因為VIIm7-5無法作為"暫時之主和弦"，IV無法解決至 VIIm7-5上。

另外：

SECONDARY DOMINANT也可如下使用或當作經過和弦：

> **EX：**

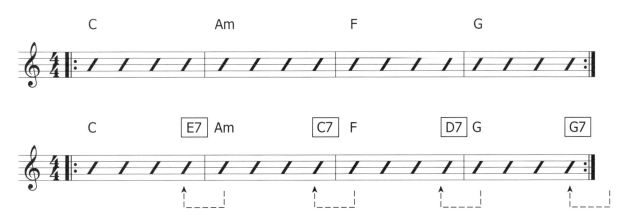

E7為Am之屬和弦

C7為 F 之屬和弦

D7為 G 之屬和弦

G7為 C 之屬和弦

第七章：降二代五 TRITONE SUBSTITUTE

原因：

G7的CHORD TONE（和弦組成音）為G ― B ― D ― F。

D♭7的CHORD TONE為D♭ ― F ― A♭ ― B。

由此得之D♭音可視為G7和弦的♭5級音；A♭音可視為G7和弦的♭9級音。

所以D♭7和弦代換G7和弦可得到G7(Alt)即G7(♭5、♭9)的聲音。

推算：

1. 五度圈或半音圈，凡對角線的屬七和弦均可互代。
2. 相差減五度的屬七和弦均可互代。

注意：

TRITONE SUBS不用在不解決的"II ― V"上，它是解決在半音順降的BASS LINE上：

D ― D♭ ― C，故俗稱"降二代五"。

另有下列情況：

V	♭II	SOUND
Gm7	**D♭maj7**	**Gm11(♭5,♭9,#9)**
G，B♭，D，F	D♭，F，A♭，C	
1，♭3，5，♭7	♭5，♭7，♭9，11	
Gm7	**D♭7**	**Gm7(♭5,♭9,#9)**
G，B♭，D，F	D♭，F，A♭，B	
1，♭3，5，♭7	♭5，♭7，♭9，#9	
Am7-5	**E♭maj7**	**Am11(♭5,♭9)**
A，C，E♭，G	E♭，G，B♭，D	
1，♭3，♭5，♭7	♭5，♭7，♭9，11	

等等，請依此類推。

EX : II — V — I of C key

Dm7 — G7 — Cmaj7

Dm7 — D♭9 — Cmaj7

I — VI — II — V of G key

Gmaj7 — Em7 — Am11 — D7

Gmaj7 — E7 — Am11 — D7 ◄----------- SECONDARY DOMINANT

Gmaj7 — E7 — E♭maj7 — A♭7 ◄----------------------------- ♭II 代V

Gmaj7 — B♭9 — E♭maj7 — A♭7 ◄----------------------------- ♭II 代V

Bm7 — B♭9 — Am7 — A♭7 ◄--------------- DIATONIC SUBSTITUTE

215

:: JAZZ ::

第八章：DIATONIC ARPEGGIO SUBSTITUTION

■ Diatonic Arpeggio Substitution ― Major

在大調順階和弦中，分為三種狀態的和弦群組，直行可互為代換。

Imaj7	IIm7	V7
IIIm7	IVmaj7	VIIm7(\flat5)
VIm7		

C major II ― V ― I Diatonic Arpeggio Substitution

CHORD	ARPEGGIO	SOUND
Dm7(II)	Fmaj7(IV)	Dm9
	F，A，C，E	
1，\flat3，5，\flat7	\flat3，5，\flat7，9	
Dm7(II)	Cmaj7(I)	Dm9，11，13
	C，E，G，B	
1，\flat3，5，\flat7	\flat7，9，11，13	
Dm7(II)	Em7(III)	Dm9，11，13
	E，G，B，D	
1，\flat3，5，\flat7	9，11，13，1	
Dm7(II)	G7(V)	Dm9，11，13
	G，B，D，F	
1，\flat3，5，\flat7	11，13，1，\flat3	

CHORD	ARPEGGIO	SOUND
G7(V) 1 , 3 , 5 , ♭7	Bm7(♭5)(VII) B , D , F , A 3 , 5 , ♭7 , 9	G9
G7(V) 1 , 3 , 5 , ♭7	Dm7(II) D , F , A , C 5 , ♭7 , 9 , 11	G9sus
G7(V) 1 , 3 , 5 , ♭7	Fmaj7(IV) F , A , C , E ♭7 , 9 , 11 , 13	G13

CHORD	ARPEGGIO	SOUND
Cmaj7(I) 1 , 3 , 5 , 7	Em7(III) E , G , B , D 3 , 5 , 7 , 9	Cmaj9
Cmaj7(I) 1 , 3 , 5 , 7	Am7(VI) A , C , E , G 6 , 1 , 3 , 5	Cmaj6

■ Diatonic Arpeggio Substitution — Minor

在小調順階和弦中，分為三種狀態的和弦群組，直行可互為代換。

Im7	IIm7(♭5)	V7
♭IIImaj7	IVm7	♭VII
	♭VI	

G minor II — V — I Diatonic Arpeggio Substitution

CHORD	ARPEGGIO	SOUND
Am7(♭5)(II) 1，♭3，♭5，♭7	Cm7(IV) C，E♭，G，B♭ ♭3，♭5，♭7，9	Am9(♭5)
Am7(♭5)(II) 1，♭3，♭5，♭7	E♭maj7(♭VI) E♭，G，B♭，D ♭5，♭7，9，11	Am11(♭5)
Am7(♭5)(II) 1，♭3，♭5，♭7	F7(VI) F，A，C，E♭ ♯5，1，♭3，♭5	Am7(♭5，♯5)

CHORD	ARPEGGIO	SOUND
D7(V) 1，3，5，♭7	Fm7(♭5)(♭VII) ♭3，5，♭7，9	D9
D7(V) 1，3，5，♭7	Am7(II) 5，♭7，9，11	D11
D7(V) 1，3，5，♭7	Cmaj7(VI) ♭7，9，11，13	D13

CHORD	ARPEGGIO	SOUND
Gm7(I) 1，♭3，5，♭7	B♭maj7(♭III) ♭3，5，♭7，9	Gm9
Gm7(I) 1，♭3，5，♭7	Fmaj7(♭VII) ♭7，9，11，13	Gm9，11，13
Gm7(I) 1，♭3，5，♭7	Am7(II) 9，11，13，1	Gm9，11，13
Gm7(I) 1，♭3，5，♭7	C7(II) 11，13，♭3，1	Gm9，11，13

EX:

II － V － I 可變為 II － V － III 或 IV － V － III

第九章：多調和弦

原則：

1. 任何 I 和弦之前，可用其 V 和弦。　　V -----> I

2. 任何 I 和弦之後，可接任何和弦。　　I　　　　X

3. 任何 V 和弦之前，可用其 V 和弦。　V/V　　　V

4. 任何 V 和弦之前，可用 II 和弦。　　　II　　　V

5. 任何 II 和弦之前，可用其 V 和弦。　V/II　　　II

和弦進行，可由目標和弦進行反向設計。

EX1

C —— F7 —— B♭ —— C7 —— F —— G7 —— C

I　　　V -----> I　　　V -----> I　　　V -----> I

KEY：　　C　　　　　B♭　　　　　F　　　　　C

EX2

C —— D7 —— G7 —— C7 —— F —— D7 —— G7 —— C

I　　V/V　　V/V　　V -----> I　　　V/V　　V -----> I

EX3

Bm —— E7 —— Em —— A7 —— Am —— D7 —— Dm —— G7 —— C

II　　V/V　　II　　V/V　　II　　V/V　　II　　V ——> I

EX4

C —— E7 —— Am —— D7 —— Dm —— G7 —— C

I　　V/II　　II　　V/V　　II　　V ——> I

220

第十章：JAZZ RHYTHM

爵士的節奏通常可分為SWING（搖擺）與LATIN JAZZ（拉丁爵士），而拉丁爵士樂中最常見的大概就是BOSSA NOVA、SAMBA，以下是節奏的範例：

1. **SWING**：結構上和藍調的SHUFFLE相同，不同的地方在於SHUFFLE的節奏較強烈，而SWING的平均速度較快。

CD2 - 33

2. **BOSSA NOVA**：

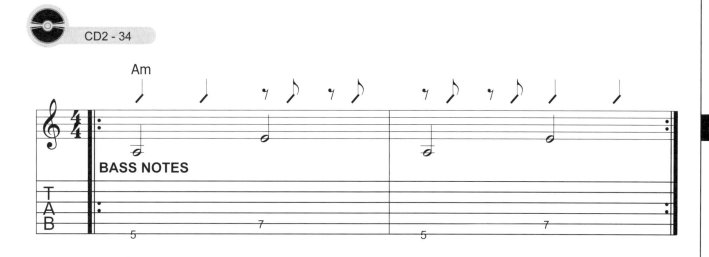
CD2 - 34

3. **SAMBA**：我們可以發現對於吉他手而言，BOSSA NOVA與SAMBA的彈法是相同的。

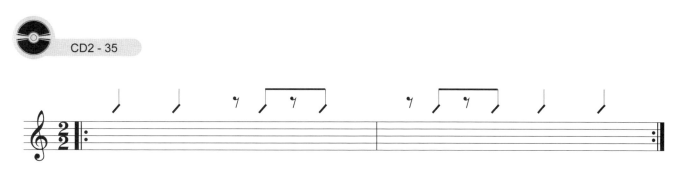
CD2 - 35

第十一章：KEY CENTER

接下來我們用KEY CENTER的方式來分析兩首JAZZ曲子的和弦進行，即是把和弦進行分段找尋其個別的調性，而即興的SOLO則是依照每段所分析的音階加以彈奏。

■ **BLUE BOSSA** By Kenny Dorham

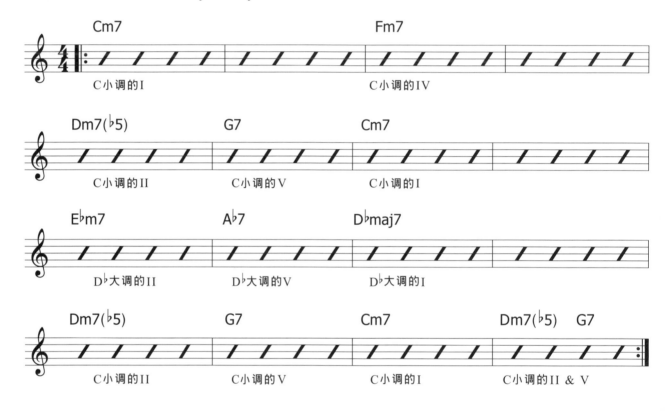

最基本的SOLO方式即是使用分析而得的大小調音階做段落性的即興。

■ **AUTUMN LEAVES** By Joseph Kosma

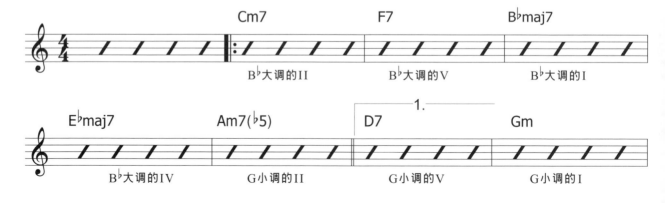

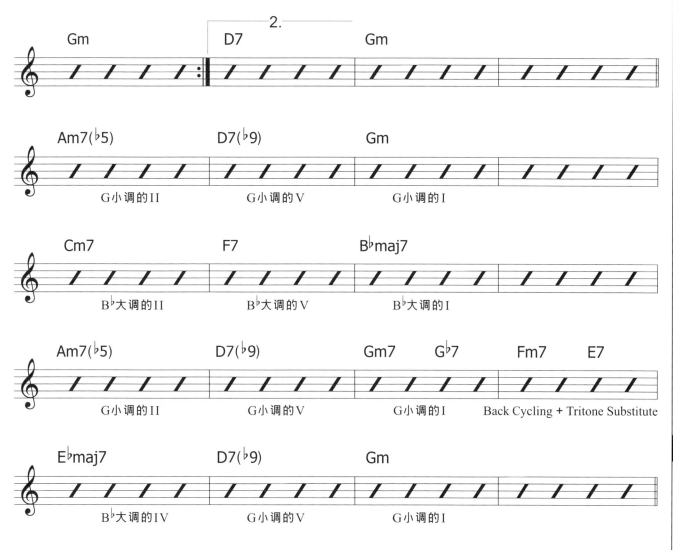

P.S

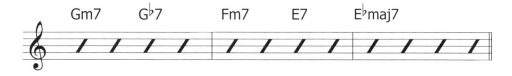

原本可為：

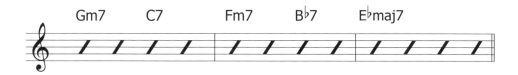

經Tritone Substitute的結果。

第十二章：CHORD TONE

在許多爵士大師的樂句裡，並不完全是以Key Center的方式來做即興演奏，然而，Key Center的方式無法有效的表現出和聲的進行，也無法掌握音符的適用性，接下來我們必須來學習如何跨進爵士樂演奏的門檻 — CHORD TONE（和弦組成音）的SOLO方法。

以下是一些Ⅱ — Ⅴ — Ⅰ的和弦進行，我們使用CHORD TONE（ARPEGGIO）來練習旋律的連結，這些練習可幫助我們組織如何在即興演奏中迅速而流暢地使用CHORD TONE。以下五個範例為Dm7 — G7 — Cmaj7在吉他指板上的五個位置。

 CD2 - 36

EX1

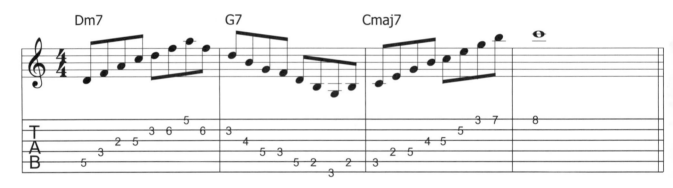

EX2

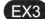

EX3

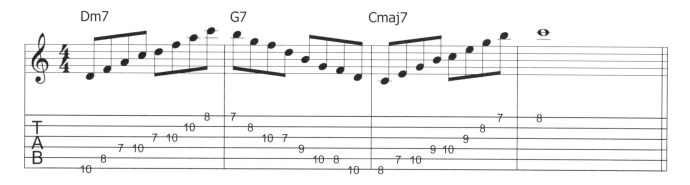

EX4

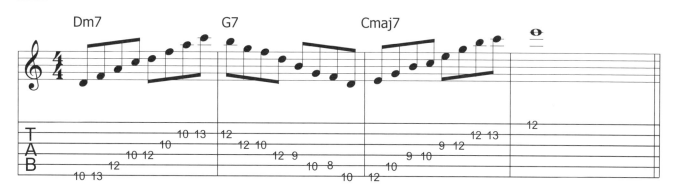

EX5

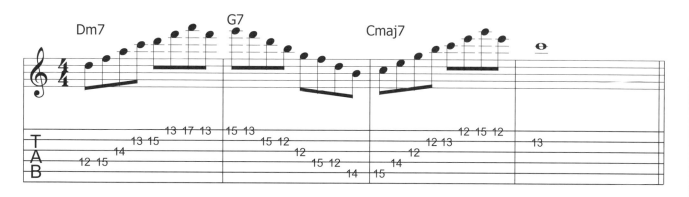

　　這種練習能訓練我們組織各種和弦的ARPEGGIO 指型（SHAPE）與和弦進行時和弦內音的旋律連結，當然這些範例不適合完全作為即興演奏的LICKS，但在許多爵士音樂中，CHORD TONE的使用卻是很常見的手法。

以下為小調 II － V － I，Dm7(♭5)－G7－Cm7在吉他指板上的五個位置。

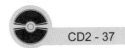

EX1

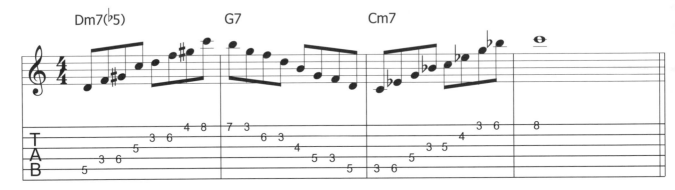

EX2

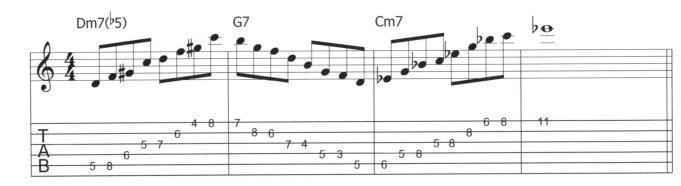

EX3

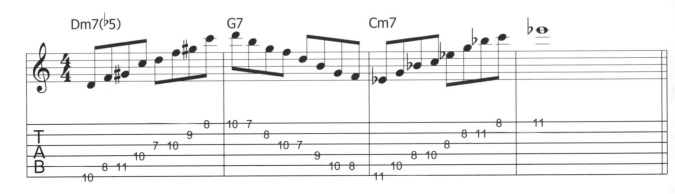

EX4

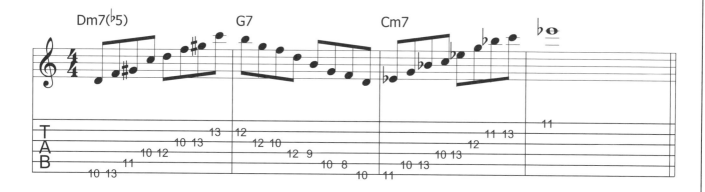

EX5

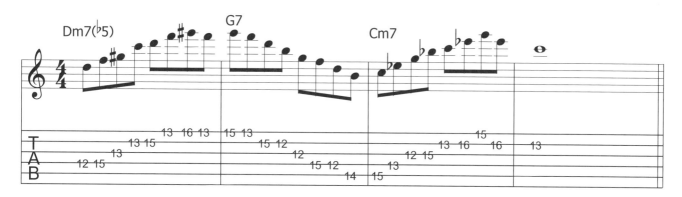

關於各個和弦的ARPEGGIO指型請參閱前面章節。

　現在我們可以試著以同樣的手法彈奏更多不同的和弦進行方式或是整首JAZZ STANDARD，由此可以得到完全不同於KEY CENTER SOLO的感覺，同時也是正式邁入爵士演奏的殿堂。

第十三章：CHORD TONE LICKS

在組織過各和弦CHORD TONE（ARPEGGIO）的指型後，我們必須把這些ARPEGGIOS加上一些演奏的元素，例如加上一些額外的音符來表現和聲，或特別的手法來彈奏ARPEGGIOS，目的在於把這些呆板的指形轉換為可演奏的樂句或旋律片段（LICKS）。

以下這是一篇JOE PASS的C MINOR BLUES的小曲子，基本上這是十二小節藍調的進行，但經過許多和弦代換，然而我們仍然可輕易的從第五小節（Fm，C Blues的第四級和弦）感受到強烈藍調的進行模式，但仔細分析這首曲子的旋律，JOE PASS並非完全以「音階」來駕馭這些和聲結構，而是許多的CHORD TONE加上一些延伸的音符。

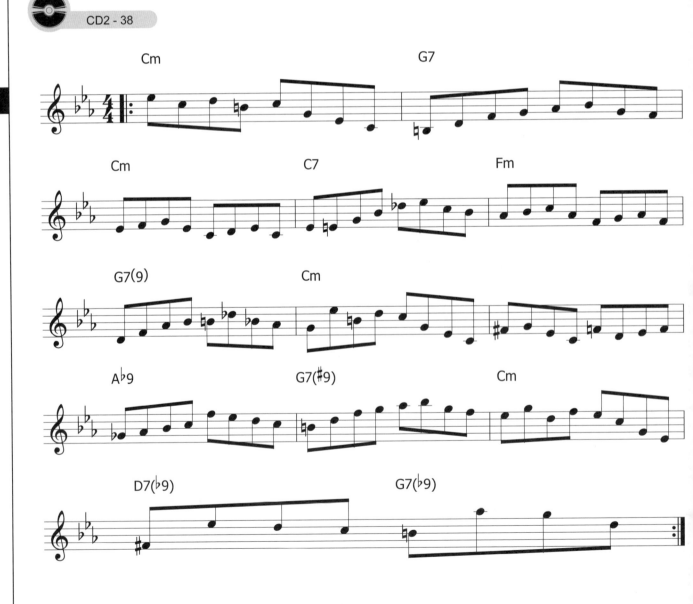

我們可以看到一些屬七和弦的旋律只是CHORD TONE加上♯9、♭9等ALTERED音符，即成為一些非常實用的短的LICKS。也就是說，在即興演奏時，我們可以以CHORD TONE為主要架構，加上一些裝飾音、延伸音、經過音、變化音等，除了可保有旋律搭配和聲的好處外，更可擺脫單純使用ARPEGGIO的呆板效果。所以我們可以輕易的從許多大師的樂句中找到類似的題材，並且加以記錄與融會貫通的使用在各首JAZZ STANDARD中。

這是Cm的旋律片段：

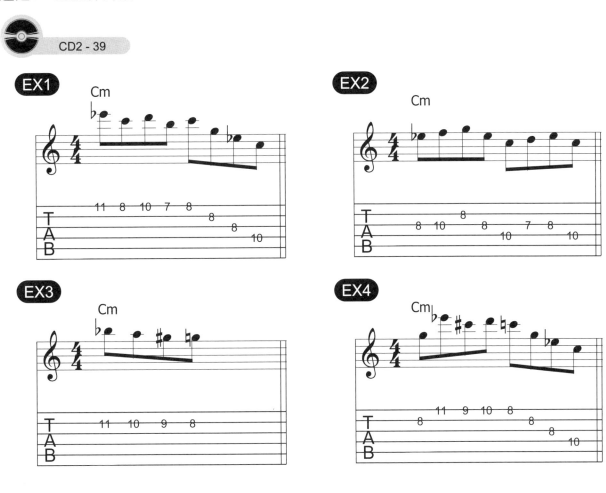

這是G7的旋律片段：

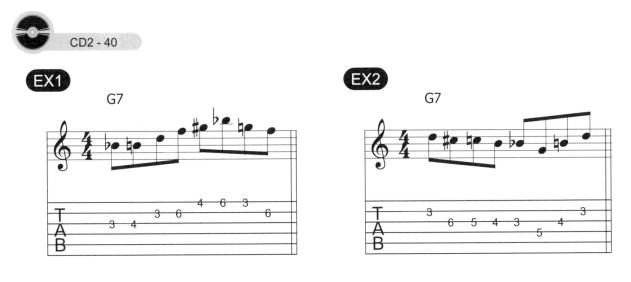

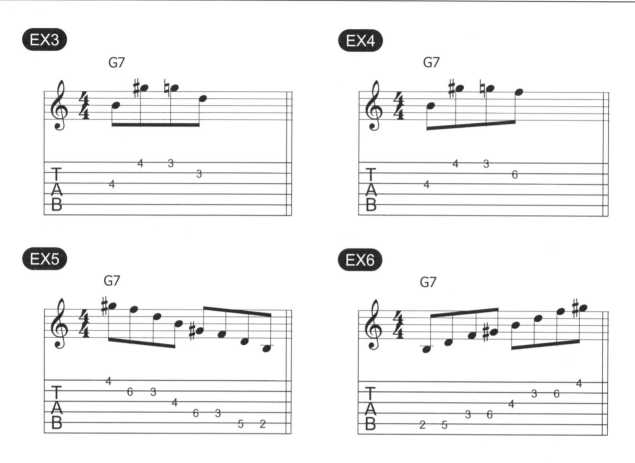

類似的方法，我們可以從CD或從許多書本樂譜中找到一些自己喜歡的旋律片段，進而練習與熟記於吉他任何把位。再一次的把它們套用在JAZZ STANDARD的曲子裡。

第十四章：CHORD SCALE

有了CHORD TONE的延伸概念後，我們來討論使用類似概念的CHORD SCALE即興演奏法。以Cmaj7為例，CHORD TONE為C、E、G、B，我們可以在這個和弦的和聲架構下加上四度音（F）、九度音（D）、十三度音（A），這就等於在Cmaj7彈奏C MAJOR SCALE；相同的也可以加上升十一度音（F♯），而得到C LYDIAN，以下是常用的CHORD SCALE。

和　弦	CHORD SCALE
Xmaj	X major scale、X Lydian
Xminor	X minor scale、X Dorian、X melodic minor、 X harmonic minor、X Phrigian
X7	X MixoLydian、X Altered scale、X Lydian(♭7)
Xm7(♭5)	X Locrian、X Locrian(♯2)

第十五章：變化音階 Altered Scale

將自然音階中的COLOR TONE，如9度、11度、13度作變化，則形成變化音階，即在主要音ROOT（根音）、3、♭7，再加上♭9、♯9、♭5、♯5。

自然音階	1		2		3	4		5		6		7
變化音階	1	♭9		♯9		4	♭5		♯5		♭7	

重點： 在Altered Chord將不和諧音程解決回和諧音程，但不可解決回4。

■ X(Alt) pattern #4

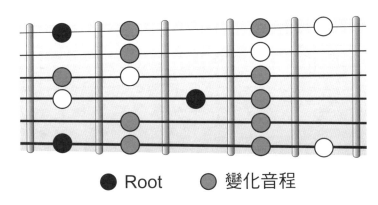

● Root ● 變化音程

■ X(Alt) pattern #2

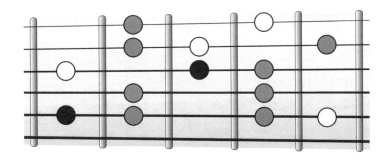

 EX

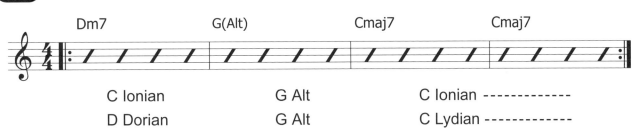

Dm7	G(Alt)	Cmaj7	Cmaj7

C Ionian G Alt C Ionian -------------
D Dorian G Alt C Lydian ------------

※ G Alt Scale的音階指型等於A♭ Melodic Minor ※

以下是一些五級和弦A7的ALTERED LICKS：

CD2 - 41

EX1

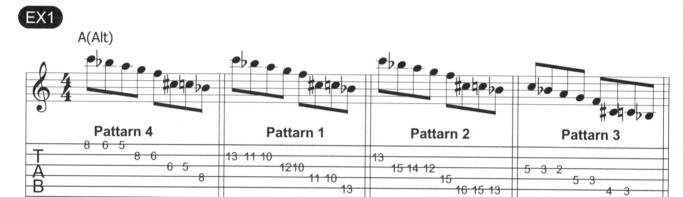

EX2

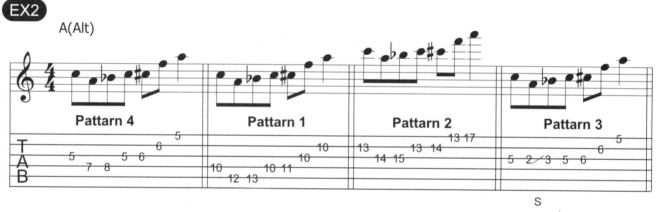

EX3

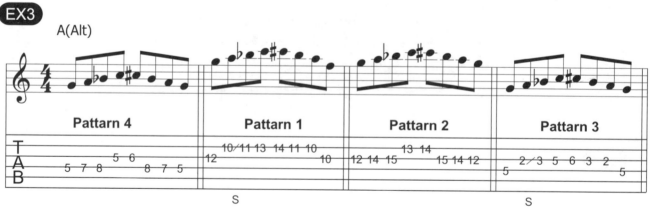

通常在 II — V — I 的和弦進行中，V級和弦的ALTERED目的是要增加 I 級和弦出現前和聲與旋律的張力，營造「OUTSIDE到INSIDE的感覺」，這也就是所謂的「解決」，SOLO時不僅可以使用ALTERED SCALE，更有許多不同的可能性。

筆者的老師曾說過一句至今仍令我印象深刻的話：有12個可以使用的音，沒有錯的「OUTSIDE方法」，只有錯的「解決方法」。

第十六章：JAZZ LICKS

■ Major Long 2-5-1 Licks：

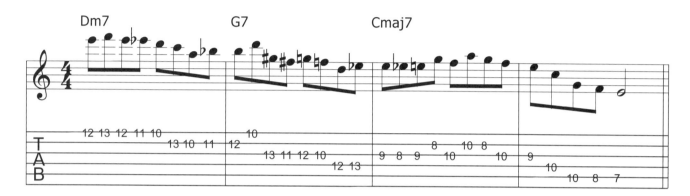

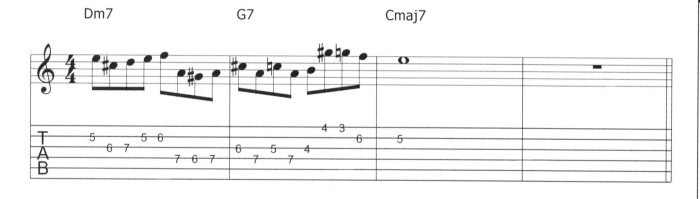

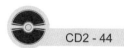

■ Minor Long 2-5-1 Licks：

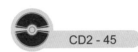

CD2 - 45

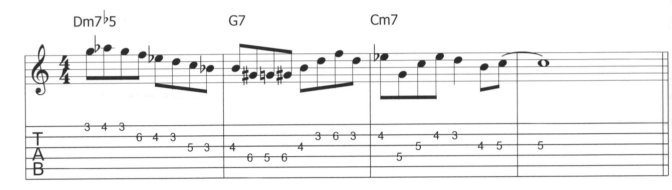

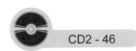

CD2 - 46

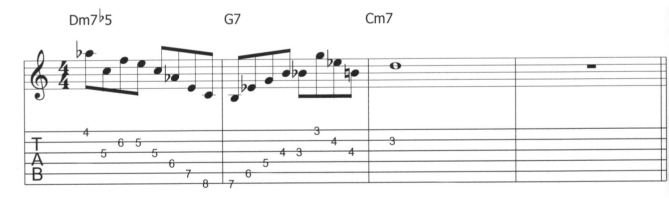

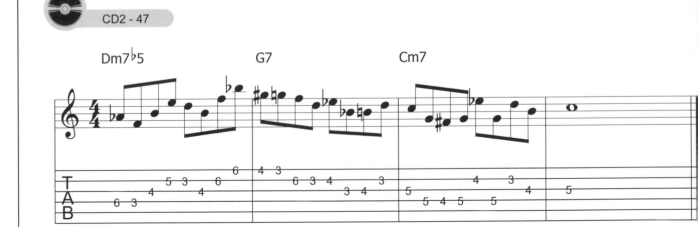

CD2 - 47

■ C Major Jazz Lines：

EX1

EX2

EX3

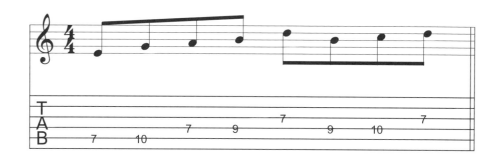

EX4

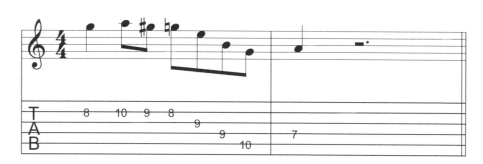

EX5

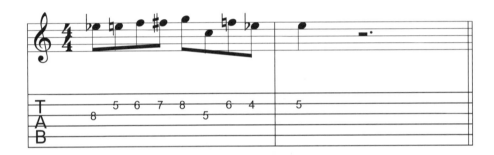

EX6

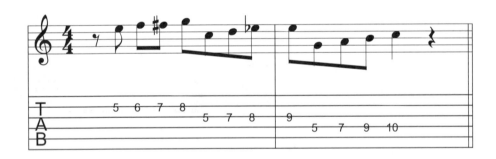

EX7

最後附上幾首常聽到的Jazz標準曲，供大家練習。

ALL THE THINGS YOU ARE

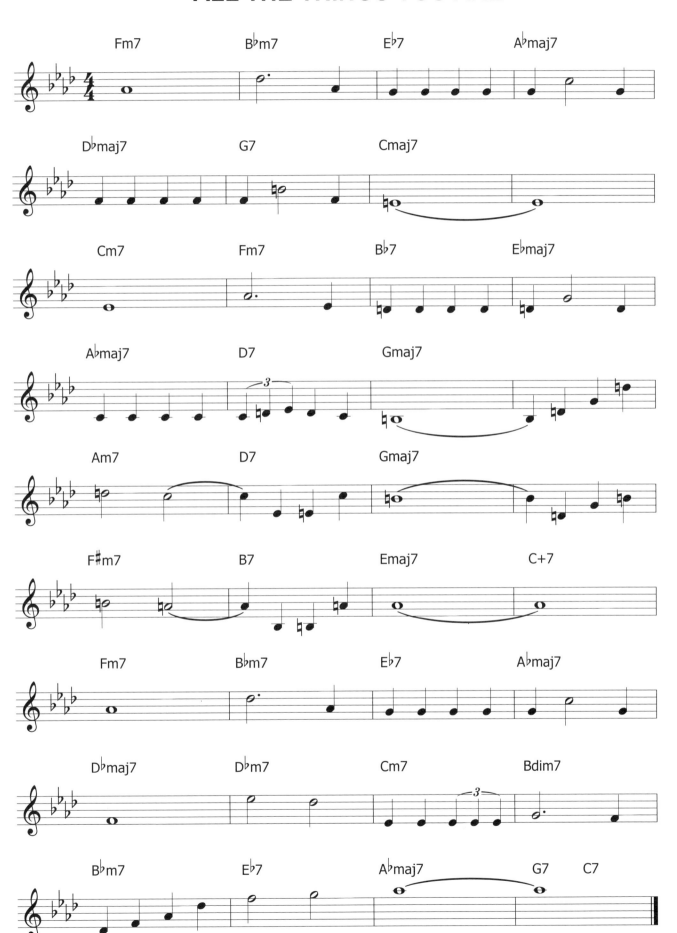

BLUE BOSSA

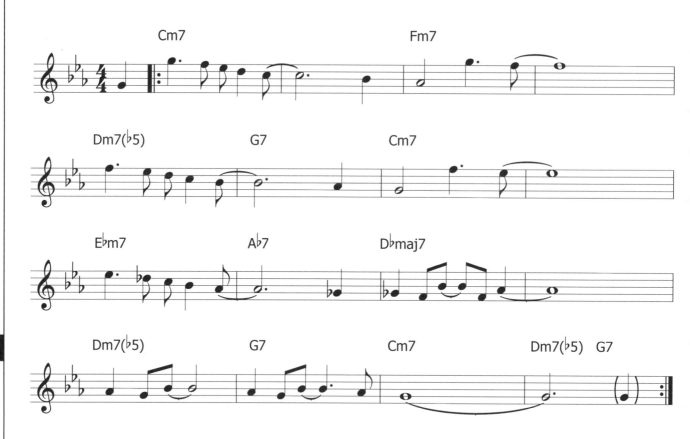

SOLAR

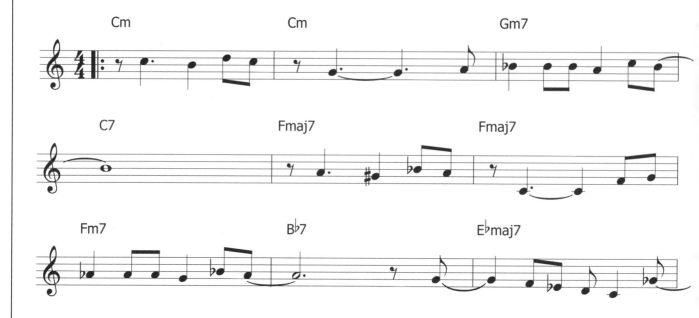

AUTUMN LEAVES

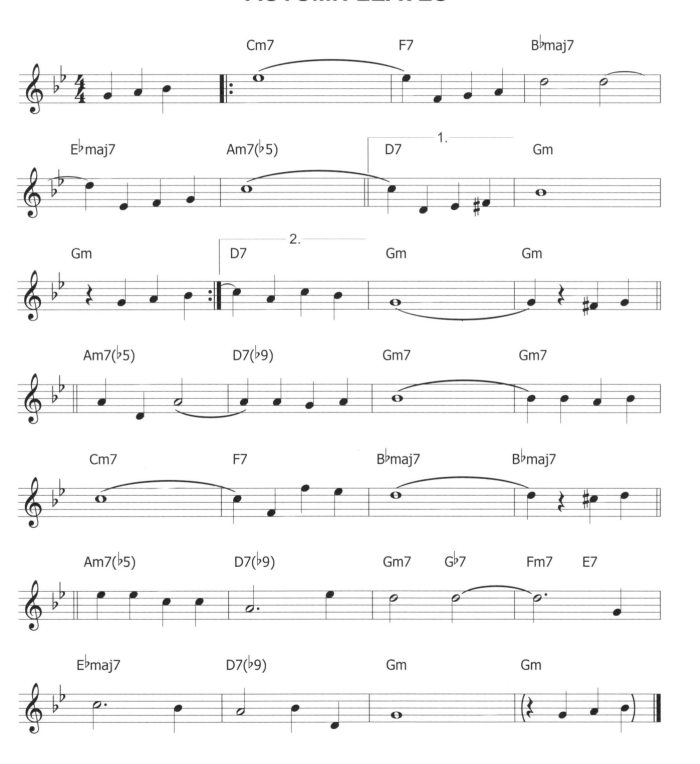

JUST FRIENDS

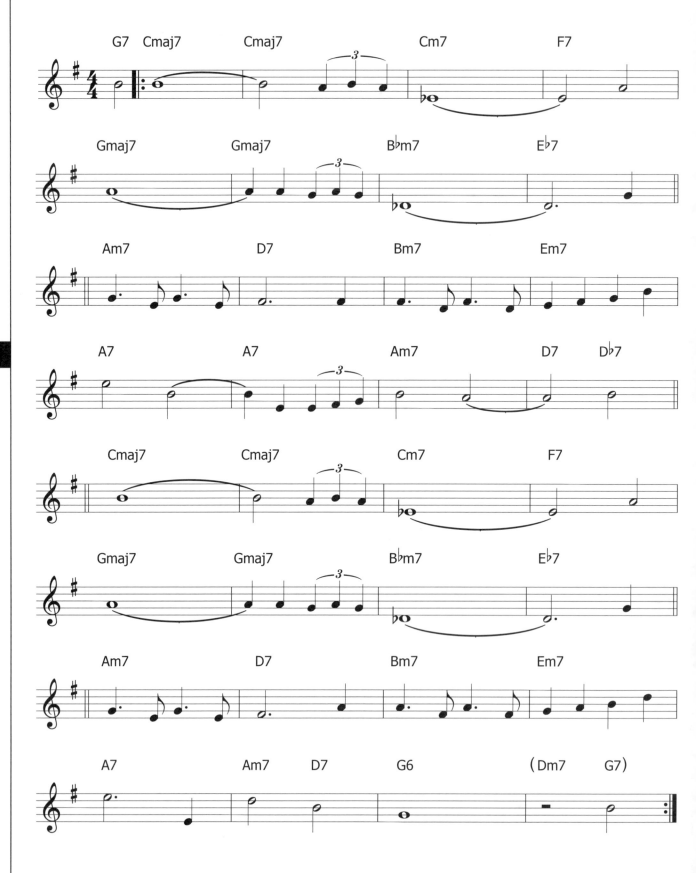

THE GIRL FROM IPANEMA

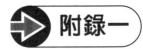 附錄一　以E♭大調音階Pattern #1為例：

3rd

EX1　E♭大調音階Pattern #1，Sequence【 b 】，八分音符。

EX2　E♭大調音階Pattern #1，Sequence【 c 】，八分音符三連音。

EX3 E♭大調音階Pattern #1，Sequence【a】，十六分音符四連音。

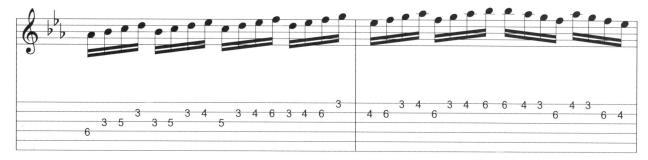

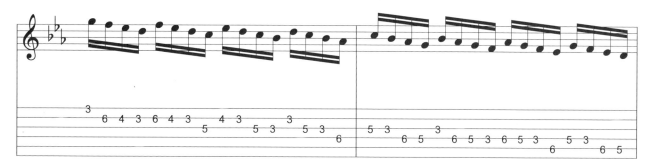

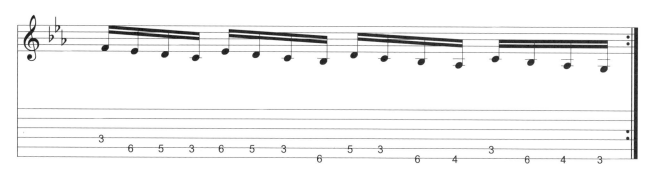

243

 附錄二 C小調音階Pattern #4為例：

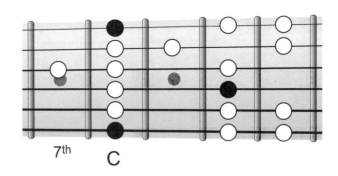

7th C

EX1 C小調音階Pattern #4，Sequence【 b 】，八分音符。

EX2 C小調音階Pattern #4，Sequence【 c 】，八分音符三連音。

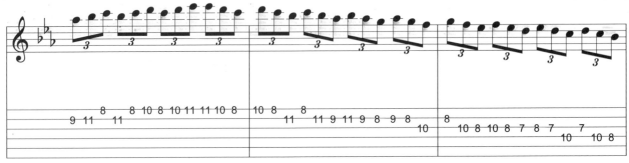

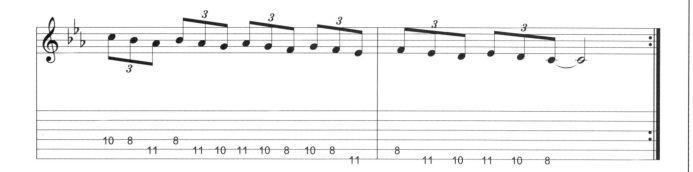

EX3 C小調音階Pattern #4，Sequence【a】，十六分音符四連音。

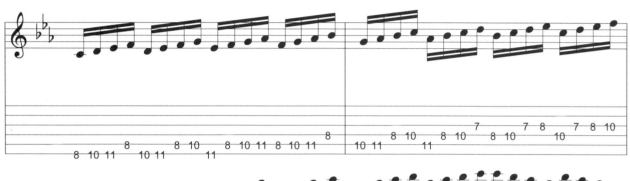

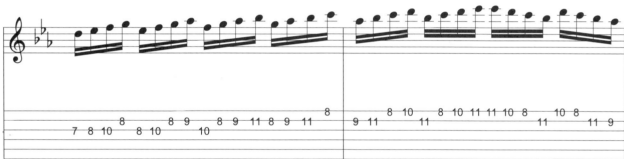

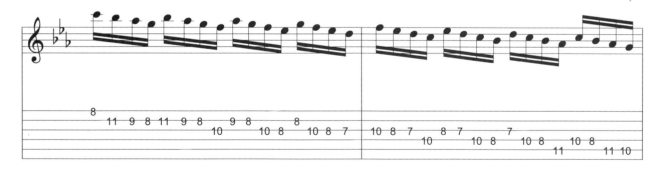

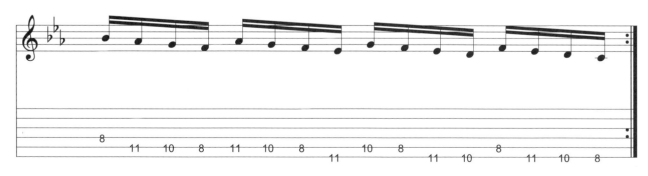

 以C大調五聲音階Pattern #3為例的練習：

EX1 音階上下行

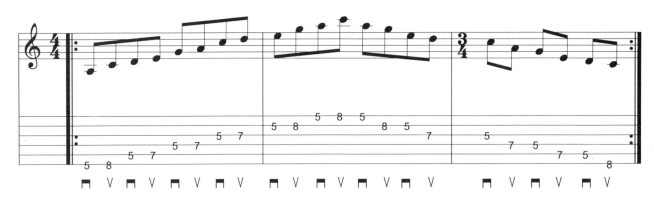

EX2 音階上下行，Picking反向

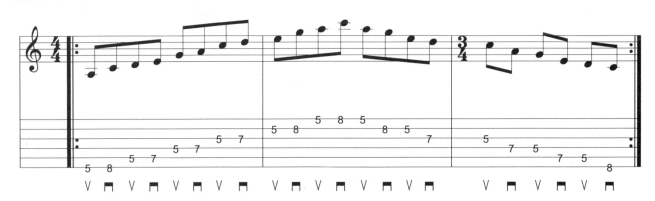

EX3 Sequence，八分音符

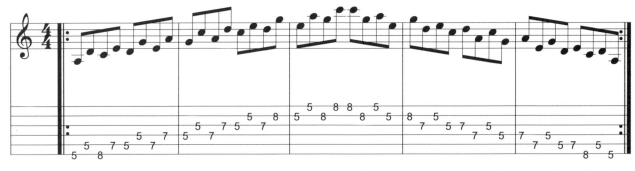

EX4 Sequence，八分音符三連音

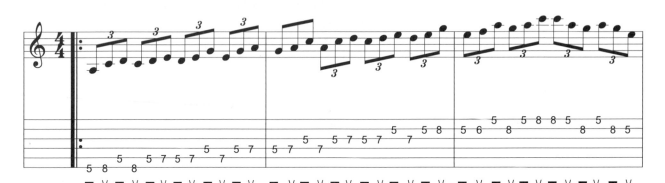

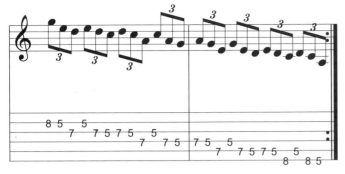

EX5 Sequence，十六分音符四連音

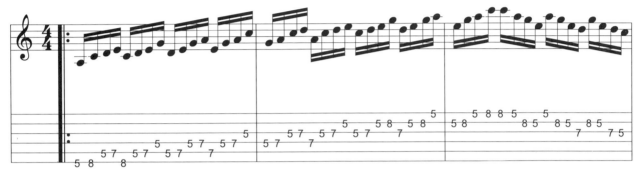

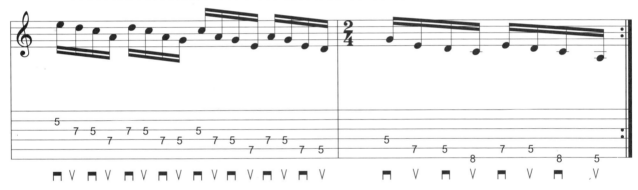

EX6 跨弦Sequence，十六分音符

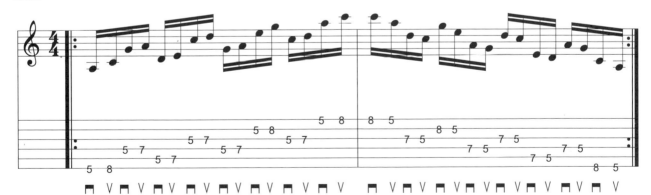

特別感謝

親愛的郭皇汝甜美的配音以及對我的扶持

小胖鍾貴銘在錄音技術上的支援與協助

滷蛋盧世明這幾年對我的照顧與無數次的請客

麥書文化全體工作人員編輯的辛苦以及對華人音樂世界的貢獻

CD錄製使用器材

1. Marshall JMP-1 pre-amp

2. Rocktron VooDu pre-amp

3. Custom Made Linear pre-amp

4. ADA MicroCab cabinet Emulator

5. TC Eletronic M-One effects processor

6. MI Audio Tube Zone pedal

7. Mesa/Boogie Caliber Plus amp head

8. Mesa/Boogie 1x12 cabinet

9. Midiman MIDI controller

10. Roland PMA-5

11. Shure SM57/58 mic

12. Tom Anderson guitars

13. Ibanez guitar

14. LaGrange GY107 cables

麥書文化 最新圖書目錄 COMPLETE CATALOGUE

學習音樂最佳途徑 ■ 音樂人必備叢書 ■ 專業樂譜

民謠彈唱 系列

吉他新視界 DVD
The New Visual Of The Guitar
陳增華 編著 / 16開 / 360元
本書是包羅萬象的吉他工具書，從吉他的基本彈奏技巧、基礎樂理、音階、和弦、彈唱分析、吉他編曲、樂團架構、吉他錄音、音響剖析以及MIDI音樂常識……等，都有深入的介紹，可以說是市面上最全面性的吉他影音工具書。

吉他玩家
Guitar Player
周重凱 編著 / 菊8開 / 440頁 / 400元
2010年全新改版。周重凱老師繼"樂知音"一書後又一精心力作。全書由淺入深，吉他玩家不可錯過。精選近年來吉他伴奏之經典歌曲。

吉他贏家
Guitar Winner
周重凱 編著 / 16開 / 400頁 / 400元
融合中西樂器不同的特色及元素，以突破傳統的彈奏方式編曲，加上完整而精緻的六線套譜及範例練習，淺顯易懂，編曲好彈又好聽，是吉他初學者及彈唱者的最愛。

名曲100(上)(下) CD
The Greatest Hits No.1.2
潘尚文 編著 / 菊8開 / 216頁 / 每本320元
收錄自60年代至今吉他必練的經典西洋歌曲。全書以吉他六線譜編著，並附有中文翻譯、光碟示範，每首歌曲均有詳細的技巧分析。

六弦百貨店精選紀念版 1998－2012 CD / VCD / VCD+mp3
Guitar Shop1998-2012
潘尚文 編著 / 菊8開 / 每本220元 / 每本280元 / 每本300元
分別收錄1998~2012各年度國語暢銷排行榜歌曲，內容涵蓋六弦百貨店歌曲精選。全新編曲，精彩彈奏分析。

鋼琴、電子琴 系列

輕輕鬆鬆學Keyboard 1 CD
Easy To Learn Keyboard No.1
張梓 編著 / 菊8開 / 116頁 / 定價360元
全球首創以清楚和弦指型圖示教您如何彈奏電子琴的系列教材問世了。第一冊包含了童謠、電影、卡通等耳熟能詳的曲目，例如迪士尼卡通的小美人魚、蟲蟲危機……等等。

輕輕鬆鬆學Keyboard 2 CD
Easy To Learn Keyboard No.2
張梓 編著 / 菊8開 / 116頁 / 定價360元
第二冊手指練習部份由單手改為雙手。歌曲除了童謠及電影主題曲之外，新增世界民謠與適合節慶的曲目。新增配伴奏課程，將樂理知識融入實際彈奏。

流行鋼琴自學祕笈 DVD
Pop Piano Secrets
招敏慧 編著 / 菊八開 / 360元
輕鬆自學，由淺入深。從彈奏手法到編曲概念，全面剖析，重點攻略。適合入門或進階者自學研習之用。可作為鋼琴教師之常規教材或參考書籍。本書首創左右手五線譜與簡譜對照，方便教學與學習。隨書附有DVD教學光碟，隨手易學。

鋼琴動畫館（日本動漫） CD
Piano Power Play Series Animation No.1
朱怡潔 編著 / 特菊8開 / 88頁 / 定價360元
共收錄18首日本經典卡通動畫鋼琴曲，左右手鋼琴五線套譜。首創國際通用大譜面開本，輕鬆視譜。原曲採譜、重新編曲，難易適中，適合初學進階彈奏者。內附日本語、羅馬拼音歌詞本及全曲演奏學習CD。

Playitime 陪伴鋼琴系列
拜爾鋼琴教本（一）～（五）
Playitime
何真真、劉怡君 編著 / 每冊250元（書+DVD）
本書教導初學者如何去正確地學習並演奏鋼琴。從最基本的演奏姿勢談起，循序漸進地引導讀者奠定穩固紮實的鋼琴基礎，並加註樂理及學習指南，讓學習者更清楚掌握學習要點。

Playitime 陪伴鋼琴系列
拜爾併用曲集（一）～（五）
Playitime
何真真、劉怡君 編著 / （一）（二）定價200元 CD / （三）（四）（五）定價250元 2CD
本書內含多首活潑有趣的曲目，讓讀者藉由有趣的歌曲中加深學習成就，可單獨或搭配拜爾教本使用，並附贈多樣化曲風、完整彈奏的CD，是學生鋼琴發表會的良伴。

Hit 101 鋼琴百大首選
中文流行/西洋流行/中文經典
Hit 101
朱怡潔 邱哲豐 何真真編著 / 特菊八開 / 每本480元
收錄最經典、最多人傳唱中文流行、西洋流行、中文經典歌曲101首。鋼琴左右手完整編譜，每首歌曲有完整歌詞、原曲速度與和弦名稱、原版採譜，經適度改編成2個變音記號之彈奏，難易適中。

蔣三省的音樂課 2CD
你也可以變成音樂才子
You Can Be A Professional Musician
蔣三省 編著 / 特菊八開 / 890元
資深音樂唱片製作人蔣三省，集多年作曲、唱片製作及音樂教育的經驗，跨足古典與流行樂的音樂人，將其音樂理念以生動活潑、易學易懂的方式，做一系列化的編輯，內容從基礎至爵士風，並附「教學版」與「典藏版」雙CD，便您成為下一位音樂才子。

七番町之琴愛日記
鋼琴樂譜全集
麥書編輯部 編著 / 菊8開 / 80頁 / 每本280元
電影"海角七號"鋼琴樂譜全集。左右手鋼琴五線譜、和弦、歌詞，收錄歌曲1945、情書、愛你愛到死、轉吧七彩霓虹燈、給女兒、無樂不作(電影Live版)、國境之南、野玫瑰、風光明媚…等歌曲。

交響情人夢(1)(2)(3)
鋼琴特搜全集
朱怡潔 / 吳逸芳 編著 / 特菊八開 / 每本320元
日劇「交響情人夢」「交響情人夢-巴黎篇」完整劇情鋼琴音樂25首，內含巴哈、貝多芬、柴可夫斯基…等古典大師名作品。適度改編，難易適中。經典古典曲目完整一次收錄，喜愛古典音樂琴友不可錯過。

超級星光樂譜集(1)(2)(3)
Super Star No.1.2.3
潘尚文 編著 / 菊8開 / 488頁 / 每本380元
每冊收錄61首「超級星光大道」對戰歌曲總整理。每首歌曲均標誌完整歌詞、原曲速度與完整左右手五線譜及和弦。善用音樂反覆編寫，每首歌翻頁降至最少。

七番町之琴愛日記
吉他樂譜全集
麥書編輯部 編著 / 菊8開 / 80頁 / 每本280元
電影"海角七號"吉他樂譜全集。吉他六線套譜、簡譜、和弦、歌詞，收錄電影膾炙人口歌曲1945、情書、Don't Wanna、愛你愛到死、轉吧七彩霓虹燈、給女兒、無樂不作(電影Live版)、國境之南、野玫瑰、風光明媚…等12首歌曲。

烏克麗麗 系列

烏克麗麗名曲30選 DVD+MP3
30 Ukulele Solo Collection
盧家宏 編著 / 菊8開 / 144頁 / 定價360元
專為烏克麗麗獨奏而設計的演奏套譜，精心收錄30首烏克麗麗經典曲名曲，標準烏克麗麗調音編曲，和弦指型、四線譜、簡譜完整對照。

烏克麗麗完全入門24課 DVD
Complete Learn To Play Ukulele Manual
陳建廷 編著 / 菊8開 / 200頁 / 定價360元
輕鬆入門烏克麗麗一學就會！教學簡單易懂，內容紮實詳盡，隨書附影音教學示範，學習樂器完全無壓力快速上手！

快樂四弦琴1 CD
Happy Uke
潘尚文 編著 / 菊8開 / 128頁 / 定價320元
夏威夷烏克麗麗彈奏法標準教材，適合兒童學習。徹底學「搖擺、切分、三連音」三要素，隨書附教學示範CD。

音響、電腦製作系列

書名	作者/規格/價格	說明
錄音室的設計與裝修 Studio Design Guide	劉連 編著 全彩菊8開 / 680元	室內隔音設計實典，錄音室、個人工作室裝修實例。琴房、樂團練習室、音響視聽室隔音要訣，全球錄音室設計典範。
室內隔音建築與聲學 Building A Recording Studio	Jeff Cooper 原著 陳榮貴 編譯 12開 / 800元	個人工作室吸音、隔音、降噪實務。錄音室規劃設計、建築聲學應用範例、音場環境建築施工。
NUENDO實戰與技巧 Nuendo Media Production System	張迪文 編著 *DVD* 特菊8開 / 定價800元	Nuendo是一套現代數位音樂專業電腦軟體，包含音樂前、後期製作，如錄音、混音、過程中必須使用到的數位技術，分門別類為八大區塊，每個部份含有不同單元與模組，完全依照使用習性和學習慣性整合軟體操作與功能，是不可或缺的手冊。
專業音響X檔案 Professional Audio X File	陳榮貴 編著 特12開 / 320頁 / 500元	各類專業影音技術詞彙、術語中文解釋，專業音響、影視廣播，成音工作者必備工具書，A To Z 按字母順序查詢，圖文並茂簡單而快速，是音樂人人手必備工具書。
專業音響實務秘笈 Professional Audio Essentials	陳榮貴 編著 特12開 / 288頁 / 500元	華人第一本中文專業音響的學習書籍。作者以實際使用與銷售專業音響器材的經驗，融匯專業音響知識，以最淺顯易懂的文字和圖片來解釋專業音響知識。
Finale 實戰技法 Finale	劉釗 編著 正12開 / 定價650元	針對各式音樂樂譜的製作；樂隊樂譜、合唱團樂譜、教堂樂譜、通俗流行樂譜，管弦樂團樂譜，甚至於建立自己的習慣的樂譜型式都有著詳盡的說明與應用。

電貝士系列

		
貝士聖經 I Encyclop'edie de la Basse	Paul Westwood 編著 *2CD* 菊4開 / 288頁 / 460元	Blues與R&B、拉丁、西班牙佛拉門戈、巴西桑巴、智利、津巴布韋、北非和中東、幾內亞等地風格演奏，以及無品貝司的演奏，爵士和前衛風格演奏。
The Groove The Groove	Stuart Hamm 編著 教學*DVD* / 800元	本世紀最偉大的Bass宗師「史都翰」電貝斯教學DVD。收錄5首"史都翰"精采Live演奏及完整貝斯四線套譜。多機數位影音、全中文字幕。
Bass Line Bass Line	Rev Jones 編著 教學*DVD* / 680元	此張DVD是Rev Jones全球首張在亞洲拍攝的教學帶。內容從基本的左右手技巧教起，還談論到關於Bass的音色與設備的選購、各類的音樂風格的演奏、15個經典Bass樂句範例，每個技巧都儘可能包含正常速度與慢速的彈奏，讓大家可以很清楚的看到彈奏示範。
放克貝士彈奏法 Funk Bass	范漢威 編著 *CD* 菊8開 / 120頁 / 360元	本書以「放克」、「貝士」和「方法」三個核心出發，開展出全方位且多向度的學習模式。研擬設計出一套完整的訓練流程，並輔之以三十組實際的練習主題。以精準的學習模式和方法，在最短時間內掌握關鍵，累積實力。
搖滾貝士 Rock Bass	Jacky Reznicek 編著 *CD* 菊8開 / 160頁 / 360元	有關使用電貝士的全部技法，其中包含律動與節拍選擇、擊弦與點弦、泛音與推弦、悶音與把位、低音提琴指法、吉他指法的撥弦技巧、連奏與斷奏、滑奏與滑弦、搥弦、勾弦與掏弦技法、無琴格貝士、五弦和六弦貝士。CD內含超過150首關於Rock、Blues、Latin、Reggae、Funk、Jazz等...練習曲和基本律動。

爵士鼓系列

		
實戰爵士鼓 Let's Play Drum	丁麟 編著 *CD* 菊8開 / 184頁 / 定價500元	國內第一本爵士鼓完全教戰手冊。近百種爵士鼓打擊技巧範例圖片解說。內容由淺入深，系統化且連貫式的教學法，配合有聲CD，生動易學。
邁向職業鼓手之路 Be A Pro Drummer Step By Step	姜永正 編著 *CD* 菊8開 / 176頁 / 定價500元	趙傳「紅十字」樂團鼓手「姜永正」老師精心著作，完整教學解析、譜例練習及詳細單元練習。內容包括：鼓棒練習、揮棒法、8分及16分音符基礎練習、切分拍練習、過門填充練習...等詳細教學內容。是成為職業鼓手必備之專業書籍。
爵士鼓技法破解 Decoding The Drum Technic	丁麟 編著 *CD+DVD* 菊8開 / 教學*DVD* / 定價800元	全球華人第一套爵士鼓互動式影像教學光碟，DVD9專業高品質數位影音，互動式中文教學譜例，多角度同步影像自由切換，技法招數完全破解。12首各類型音樂樂風完整打擊示範，12首各類型音樂樂風背景編曲自己來。
鼓舞 Drum Dance	黃瑞豐 編著 *DVD* 雙DVD影像大碟 / 定價960元	本專輯內容收錄台灣鼓王「黃瑞豐」在近十年間大型音樂會、舞台演出、音樂講座的獨奏精華，每段均加上精心製作的樂句解析、精彩訪談及技巧公開。
最適合華人學習的 Swing 400招	許厥恆 編著 *DVD* 菊8開 / 176頁 / 定價500元	國內第一本爵士鼓完全教戰手冊。近百種爵士鼓打擊技巧範例圖片解說。內容由淺入深，系統化且連貫式的教學法，配合有聲CD，生動易學。

木吉他演奏系列

		
指彈吉他訓練大全 Complete Fingerstyle Guitar Training	盧家宏 編著 *DVD* 菊8開 / 256頁 / 460元	第一本專為Fingerstyle Guitar學習所設計的教材，從基礎到進階，一步一步徹底了解指彈吉他演奏之技術，涵蓋各類音樂風格編曲手法。內附經典《卡爾卡西》漸進式練習曲樂譜，將同一首歌轉不同的調，以不同曲風呈現，以了解編曲變奏之觀念。
吉他新樂章 Finger Stlye	盧家宏 編著 *CD+VCD* 菊8開 / 120頁 / 550元	18首膾炙人口電影主題曲改編而成的吉他獨奏曲，精彩電影劇情、吉他演奏技巧分析，詳細五、六線譜、和弦指型、簡譜完整對照，全數位化CD音質及精彩教學VCD。
吉樂狂想曲 Guitar Rhapsody	盧家宏 編著 *CD+VCD* 菊8開 / 160頁 / 550元	收錄12首日劇韓劇主題曲超級樂譜，五線譜、六線譜、和弦指型、簡譜全部收錄。彈奏解說、單音版曲譜，簡單易學。全數位化CD音質、超值附贈精彩教學VCD。
吉他魔法師 Guitar Magic	Laurence Juber 編著 *CD* 菊8開 / 80頁 / 550元	本書收錄情非得已、普通朋友、最熟悉的陌生人、愛的初體驗...等11首膾炙人口的流行歌曲改編而成的吉他獨奏曲。全部歌曲編曲、錄音遠赴美國完成。書中並介紹了開放式調弦法與另類調弦法的使用，擴展吉他演奏新領域。
乒乓之戀 Ping Pong Sousles Arbres	盧家宏 編著 *CD+VCD* 菊8開 / 112頁 / 550元	本書特別收錄鋼琴王子「理查·克萊德門」，18首經典鋼琴曲目改編而成的吉他曲。內附專業錄音水準CD+多角度示範演奏演奏VCD。最詳細五線譜、六線譜、和弦指型完整對照。
繞指餘音 （無英文）	黃家偉 編著 *CD* 菊8開 / 160頁 / 500元	Fingerstyle吉他編曲方法與詳細的範例解析、六線吉他總譜、編曲實例剖析。內容精心挑選了早期歌謠、地方民謠改編成適合木吉他演奏的教材。

即興、樂理系列

書名	作者/規格/價格	說明
爵士和聲樂理 爵士和聲樂理練習簿 The Idea Of Guitar Solo	何真真 編著 菊8開 / 每本300元	正統爵士音樂學院教學理念，帶你從最基礎的樂理開始認識各式和聲概念，進而達到舉一反三的活用境界。學完樂理後若覺得一知半解，可另外購買《爵士和聲樂理練習簿》將帶你實際運用練習，並有詳細解答，用以確認自己需要加強的部分，更上一層樓。

www.musicmusic.com.tw

前衛吉他

CONTEMPORARY GUITAR

編著	劉旭明
美術設計	林幸誼
封面設計	林幸誼
攝影	劉旭明
電腦製譜	史景獻‧李國華
譜面輸出	史景獻‧李國華
文字校對	吳怡慧
錄音混音	劉旭明
CD編曲演奏	劉旭明

出版	麥書國際文化事業有限公司
登記證	行政院新聞局局版台業第6074號
發行所	麥書國際文化事業有限公司
	Vision Quest Media Publishing Inc., International
地址	10647 台北市羅斯福路三段325號4F-2
	4F.-2, No.325, Sec. 3, Roosevelt Rd.,
	Da'an Dist., Taipei City 106, Taiwan (R.O.C.)
電話	886-2-23636166‧886-2-23659859
傳真	886-2-23627353
郵政劃撥	17694713
戶名	麥書國際文化事業有限公司

http://www.musicmusic.com.tw
E-mail:vision.quest@msa.hinet.net

中華民國102年9月三版

◎寄款人請注意背面說明
◎本收據由電腦印錄請勿填寫

郵政劃撥儲金存款收據

收款帳號戶名
存款金額
電腦記錄
經辦局收款戳

郵 政 劃 撥 儲 金 存 款 單

帳號 1 7 6 9 4 7 1 3

戶名 麥書國際文化事業有限公司

通訊欄（限與本次存款有關事項）

前衛吉他
CONTEMPORARY GUITAR
訂購單

金額 新台幣（小寫）

單 款 存 儲 撥 劃 政 郵

億 仟萬 佰萬 拾萬 萬 仟 佰 拾 元

寄款人

姓名
通訊處
電話

經辦局收款戳

虛線內備供機器印錄用請勿填寫

□ 我要用掛號的方式寄送
每本55元，郵資小計 _____ 元

總 金 額 _____ 元

憑本書劃撥單購買本公司商品，
一律享 **9** 折優惠！

24H傳真訂購專線
（02）23627353

CONTEMPORARY GUITAR
前衛吉他

讀者回函

感謝您購買本書！為加強對讀者提供更好的服務，請詳填以下資料，寄回本公司，您的資料將立刻列入本公司優惠名單中，並可得到日後本公司出版品之各項資料，及意想不到的優惠哦！

姓名 ⬭　　　　生日 ⬭ / / 　　性別 ◯ 男 ◯ 女

電話 ⬭　　　　E-mail ⬭ @

地址 ⬭　　　　機關學校 ⬭

◉ 請問您曾經學過的樂器有哪些？
　□ 鋼琴　　　□ 吉他　　　□ 弦樂　　　□ 管樂　　　□ 國樂　　　□ 其他_____

◉ 請問您是從何處得知本書？
　□ 書店　　　□ 網路　　　□ 社團　　　□ 樂器行　　　□ 朋友推薦　　　□ 其他_____

◉ 請問您是從何處購得本書？
　□ 書店　　　□ 網路　　　□ 社團　　　□ 樂器行　　　□ 郵政劃撥　　　□ 其他_____

◉ 請問您認為本書的難易度如何？
　□ 難度太高　　　□ 難易適中　　　□ 太過簡單

◉ 請問您認為本書整體看來如何？
　□ 棒極了　　　□ 還不錯　　　□ 遜斃了

◉ 請問您認為本書的售價如何？
　□ 便宜　　　□ 合理　　　□ 太貴

◉ 請問您最喜歡本書的哪些部份？
　□ 教學解析　　　□ 譜例練習　　　□ CD教學示範　　　□ 封面設計　　　□ 其他_____

◉ 請問您認為本書還需要加強哪些部份？（可複選）
　□ 美術設計　　　□ 教學內容　　　□ CD錄音品質　　　□ 銷售通路　　　□ 其他_____

◉ 請問您希望未來公司為您提供哪方面的出版品？

非常感謝您填寫本表格，我們將極慎重的考慮您的意見，並立即將您的資料建檔。謝謝！

www.musicmusic.com.tw

寄件人 _____

地　址 ☐☐☐ _____

廣 告 回 函
台灣北區郵政管理局登記證
台北廣字第03866號
郵資已付 免貼郵票

麥書國際文化事業有限公司

10647 台北市羅斯福路三段325號4F-2

4F.-2, No.325, Sec. 3, Roosevelt Rd.,
Da'an Dist., Taipei City 106, Taiwan (R.O.C.)

為加速郵件處理 ‧ 請勿使用訂書針